普通高等学校学前教育专业系列教材

舞蹈综合教程

（第二版）

王荔荔　主编

复旦大学出版社

内容提要

全书分为上、下两篇：上篇为舞蹈基础；下篇为幼儿舞蹈。舞蹈基础分为舞蹈基础理论知识、舞蹈基础训练、民族民间舞。下篇分为幼儿舞蹈理论知识、幼儿舞蹈训练、幼儿舞蹈创编。上篇针对学前教育专业学生自身的舞蹈训练，下篇针对学前教育专业学生将来的教学内容。

本书图文结合，清晰明了，全书配有舞蹈训练视频、教学设计方案、课件等资源供教学参考。读者可扫描书中二维码观看，也可登录复旦社云平台www.fudanyun.cn 免费下载。

本书适用于学前教育、早期教育及相关专业使用，也可供幼儿教师参考。

复旦社云平台
数字化教学支持说明

为提高教学服务水平，促进课程立体化建设，复旦大学出版社学前教育分社建设了"复旦社云平台"，为师生提供丰富的课程配套资源，可通过"电脑端"和"手机端"查看、获取。

【电脑端】

电脑端资源包括PPT课件、电子教案、习题答案、课程大纲、音频、视频等内容。可登录"复旦社云平台"（www.fudanyun.cn）浏览、下载。

Step 1 登录网站"复旦社云平台"（www.fudanyun.cn），点击右上角"登录/注册"，使用手机号注册。

Step 2 在"搜索"栏输入相关书名，找到该书，点击进入。

Step 3 点击【配套资源】中的"下载"（首次使用需输入教师信息），即可下载。音频、视频内容可通过搜索该书【视听包】在线浏览。

【手机端】

PPT课件、音视频、阅读材料：用微信扫描书中二维码即可浏览。

 扫码浏览

【更多相关资源】

更多资源，如专家文章、活动设计案例、绘本阅读、环境创设、图书信息等，可关注"幼师宝"微信公众号，搜索、查阅。

平台技术支持热线：029-68518879。

"幼师宝"微信公众号

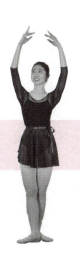

编委会名单

主　编

王荔荔

副主编

黄泽新　郭白薇　冯志玲

编　委

（排名不分先后）

马伟力	王玮玮	沈小彬	沈思航	张莉萍	李佩琳	黄祯桢	柯丽容
马晓洁	仁增卓玛						

黄泽新	陈昱静	刘泱含	胡可欣	林　欣	王琳娜	王雨晗	郭芳婷
蔡雯雪	张弛晨	游芷玥	卢　田	刘世茹	陈芷洛	张玉婷	颜思愉
罗慧娟	林毅茜	林嘉怡	邓　礼	张锐涵	李艺婷	许智妍	杨兴保
金美子	刘宇晖	吕光宇	张　鹭	徐能聪	童小华	朱　仪	哈佳铃
杨梦雪	王以律	庄谈乐					

摄像摄影及图片后期

王荔荔　郭白薇　黄泽新　许松昊　袁祥云　黄福营　沈思航

视频后期

王荔荔

动作示范指导

王荔荔　郭白薇　黄泽新

二版前言

教育是一个系统工程，只有将德智体美劳"五育"并举，才能真正达到育人的目的。《舞蹈综合教程》全书贯穿了以美育人、以美化人，积极弘扬中华美育精神，旨在引导学生自觉传承和弘扬中华优秀传统文化，全面提高学生的审美和人文素养，增强文化自信。同时，全书按照教育部颁发的幼儿教师新课程标准编写，目的是适应我国学前教育事业的快速发展，满足我国学前教育专业舞蹈课程教学的需要。

本教材在编写过程中，遵循以下三方面原则：

在编写内容上，强调以先进教育理念为指导，以职业能力培养为核心，达到能力与素质双重提升。本教材重点丰富学生的舞蹈语汇，扩大学生的舞蹈眼界，加强学生的表现力、鉴赏力和艺术文化素养，为今后从事学前教育舞蹈教学工作奠定良好的基础。

在板块设计上，教材采用由浅入深、循序渐进的方式，分别讲述了舞蹈基础理论知识、舞蹈基础训练、中国民族民间舞、幼儿舞蹈理论知识、幼儿舞蹈基础训练与幼儿舞蹈创编。这些模块之间既相互联系，又彼此独立。通过舞蹈基础训练，学生在提升身体素质的基础上掌握幼儿舞蹈的基础训练方法；通过中国民族民间舞的学习，使学生基本掌握中国各民族的舞蹈文化背景、舞蹈风格和动作特点；通过对幼儿舞蹈理论指导训练与幼儿舞蹈创编的学习，为学生今后走向工作岗位，更好地开展教学工作打下基础，有效地与岗位对接。

在学习载体上，教材配备了相对应的较为丰富的素材。近千张舞蹈动作示范图片、近两百首舞蹈组合音频文件及一百多个示范视频及其动作解析，还有大量舞蹈教案、PPT课件和幼儿园教师教学案例、组合学习微课等丰富的学习素材。考虑到学习者的不同程度与习惯，教材还在舞蹈动作示范视频中加入更人性化的背面示范，让舞蹈动作的学习更方便直观。教材提供的大量的组合案例，既方便学生学习，还可以应用在今后的幼儿教育工作中。以上配套素材除了在书面上提供外，每个组合以二维码扫码方式，让教师和学生便捷利用手机、平板、电脑进行观看，以便教师备课、教学和学生自学。

作为学前教育专业必修课程"舞蹈基础"与"幼儿舞蹈训练及创编"的通用教材，本教材于2018年一经发行便广受欢迎，在全国几十所设有学前教育专业的高等院校使用。在"十四五"职业教育国家规划教材评审后，本教材根据"体现职业教育新要求及课程的改革理念，进一步系统化设计技术技能人才培养"的要求，在已有的工作基础上做了进一步的优化，使《舞蹈综合教程（第二版）》更加凸显职业教育改革新要求及课程的改革理念，满足技术技能人才培养的"教"与"学"需求，能为该课程实施"教"与"学"整体闭环的综合改革提供优质的载体和抓手。

本教材入选"十四五"职业教育国家规划教材，不断与时俱进地进行修订，现推出的第二版具体

内容更新如下：第一，根据以任务为导向的教学理念，模块化原有章节结构。第二，每个模块学习之初增加"学习目标""课程思政""模块导读""模块导图"，模块学习后加入"学习小结""学习体会""知识巩固练习"等栏目。第三，舞蹈基础理论知识部分增加了"舞蹈的艺术特性"及"舞蹈的常识"（包括常用术语、方位及调度、基本功示意图）等内容。第四，"幼儿舞蹈基础训练"中的图片、视频均重新拍摄、优化，加入文字解说及动画效果。另外，还增加了幼儿园运用实例、知识要点讲解视频。"幼儿律动""幼儿歌表演"更换并增加大量具有中国传统特色的幼儿律动及歌表演案例（包括文字、音频、视频、动作解说），增加歌词内容及解说内容，所有视频在真人演示的基础上增加了趣味动画以配合教学。

教材编写的组织顺序出发点是基于教学的系统性和完整性来考虑的，它不是教学组织的硬性要求。教师在使用本教材时可不拘泥于教材的内容与顺序，可根据实际情况来教学。

本教材在编写过程中得到许多同仁的关心和帮助，得到复旦大学出版社的厚爱，在此表示衷心的感谢！本书的责任编辑高丽娜老师精心审稿，提出很多宝贵的修改意见，使本书增添色彩。同时，我们借鉴、参考了有关教材、著作的相关资料，在此谨向这些文献、资料的作者致谢！

本教材虽然是在这些年的课堂教学实践研究基础上进行编写的，但涉及的范围比较广泛，且因本人学识水平有限，难免存在不足之处，敬请批评指正！

<div style="text-align:right">

王荔荔

2024 年 8 月

</div>

目 录

上篇　舞蹈基础　1

模块一　舞蹈基础理论知识　3

项目一　舞蹈的定义　5

项目二　舞蹈的艺术特性　5

项目三　舞蹈的分类　6

项目四　舞蹈的起源　9

项目五　舞蹈的发展　10

项目六　舞蹈的常识　11

模块二　舞蹈基础训练　19

项目一　芭蕾基础训练　20

▶ 芭蕾手位、脚位、擦地、蹲、小踢腿、划圈、小跳组合音频、示范视频 / 31

📝 芭蕾舞动作解析 / 31

项目二　古典舞基础训练（男、女）　32

▶ 古典舞提沉、冲靠与旁移、含腆仰、云间转腰、旁提、圆场步、花梆步组合音频、示范视频 / 45

📝 古典舞动作解析 / 45

项目三　现代舞　46

数字资源目录

▶ 现代舞蹲、地面、擦地、综合组合音频、示范视频 / 55

🗒 现代舞动作解析 / 55

模块三 中国民族民间舞 57

项目一 藏族民间舞 58

▶ 藏族颤动律、男生踢踏、屈伸、弦子、再唱山歌给党听组合音频、示范视频 / 69

🗒 藏族舞动作解析 / 70

项目二 东北秧歌 71

▶ 东北秧歌动律、踢步、顿步缠花、综合、儿童组合音频、示范视频 / 80

🗒 东北秧歌动作解析 / 80

项目三 傣族民间舞 81

▶ 傣族手位、步伐、风格、综合组合音频、示范视频 / 92

🗒 傣族舞动作解析 / 92

项目四 云南花灯 93

▶ 云南花灯小崴捻扇、放扇、正崴、反崴、跳颠步、综合组合音频、示范视频 / 101

🗒 云南花灯动作解析 / 101

项目五 维吾尔族民间舞 102

▶ 维吾尔族手位、步伐、动律、综合组合音频、示范视频 / 113

🗒 维吾尔族舞动作解析 / 113

项目六 蒙古族民间舞 114

▶ 蒙古族体态、硬腕、男生硬腕、柔臂、胸背、综合、硬肩、筷子组合音频、示范视频 / 128

🗒 蒙古族舞动作解析 / 128

项目七 朝鲜族民间舞 129

▶ 朝鲜族舞蹈——转示范视频 / 137

▶ 朝鲜族围手、飞手,扛手,划手,步伐组合音频、示范视频 / 139

下篇 幼儿舞蹈 141

模块四 幼儿舞蹈理论知识 143

项目一 幼儿舞蹈教学 144

项目二 幼儿舞蹈教学的特点及分类 145

项目三 幼儿舞蹈教学的组织形式 148

项目四 幼儿舞蹈教学的方法 151

项目五 幼儿舞蹈教学的教案 154

PPT 拓展阅读——导入新课的方式 / 156

PPT 幼儿舞蹈教学设计案例（小、中、大班）/ 156

模块五 幼儿舞蹈基础训练 157

项目一 幼儿基本舞步 158

▶ 走步、平踏步、小碎步、波浪步、十字步、娃娃步、钟摆步、垫步、踵趾步、交替步、踏点步、登山步、进退步、横追步、蹦跳步、蛙跳步、小跑步、踏跳步、跑跳步、踏踢步、前踢步、后踢步、滑步、长跑步音频、演示视频、要点讲解、幼儿园适用案例 / 159

项目二 幼儿律动 170

▶ 《小小手指做运动》《油条歌》《腊八节》《欢天喜地过大年》《小树苗长大了》《小小口罩戴起来》《中国有句话》《遇到火灾不要慌》《谢谢你》《太阳和我一起唱》《小小茶壶》《端午划龙舟》《下雨啦》《毛毛虫》《元宵汤圆》《秋天到了》音频、演示视频 / 171

项目三 幼儿歌表演 176

▶ 《泼水歌》《小小的花朵》《春晓》《快乐的新疆小姑娘》《幸福的格桑花》《我爱祖国》演示视频 / 176

项目四 幼儿集体舞 180

模块六　幼儿舞蹈创编　183

项目一　幼儿舞蹈作品的特点　184

项目二　幼儿舞蹈创编的原则和专业要求　185

项目三　幼儿舞蹈创编的技术过程　188

项目四　幼儿舞蹈创作实践训练　190

项目五　幼儿舞蹈作品的排练和演出　192

参考书目　196

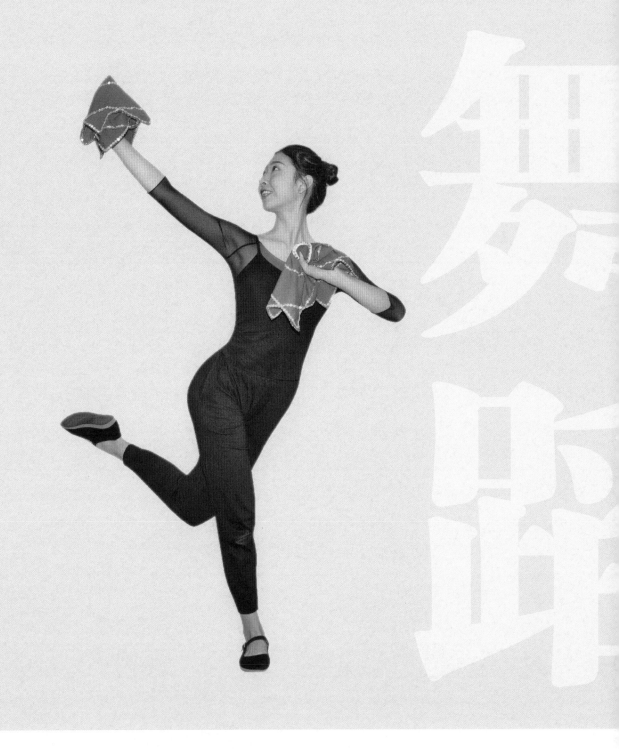

上篇

舞蹈基础

模块一　舞蹈基础理论知识

学习目标

知识目标

通过对舞蹈知识的讲解，初步了解舞蹈基本理论，掌握舞蹈的基本体态姿势，把握基本功训练的方法、动作要领及要注意的问题，从而增强肢体的灵活性与控制力，建立良好的基本舞姿体态。

技能目标

认识良好的舞蹈姿态与肢体柔韧性在舞蹈基本功训练中的重要性，采用科学的训练方法增强肢体柔韧性，且一定程度上提高身体协调能力，为进一步塑造良好舞姿、提高舞蹈感染力打下基础。

情感目标

引导学生认识与领会舞蹈基础训练，感受舞蹈动作的内涵。鼓励学生面对困难时树立自信、乐观、积极的态度，培养学生吃苦耐劳的作风，激发学生的艺术想象力。

课程思政

教师在舞蹈基础理论知识的教学过程当中，通过对舞蹈的定义、起源、分类、发展等内容展开理论介绍，赏析经典舞蹈作品，引导学生对舞蹈艺术的认识与领会，激发学生学习兴趣和艺术想象力。

学生在舞蹈的学习过程中，通过感受中西方、各时期、各个地域的风土人情，发现美，感受美，认识美，在美育上得到充分滋养，明辨什么是美，什么是丑，培养学生对美的鉴赏和创造能力，激发学生对真善美的追求，使学生在学习中自然地受到教育，完善自我，建立正确的人生观和价值观。

模块导读

舞蹈理论知识是指概括性强、抽象度高的舞蹈知识体系，它不是分散的、零星的、个别性的、具体性的舞蹈知识，而是系统的、有普遍意义的舞蹈知识。舞蹈理论知识与舞蹈实践活动是既相互依存，又相互影响的。舞蹈理论知识来源于舞蹈实践活动，是对舞蹈实践活动的总结和升华，同时又能反作用于舞蹈实践，推动、促进舞蹈实践健全地成长和发展。舞蹈理论知识高度大于舞蹈实践，它能指导舞蹈实践活动有序进行。

模块导图

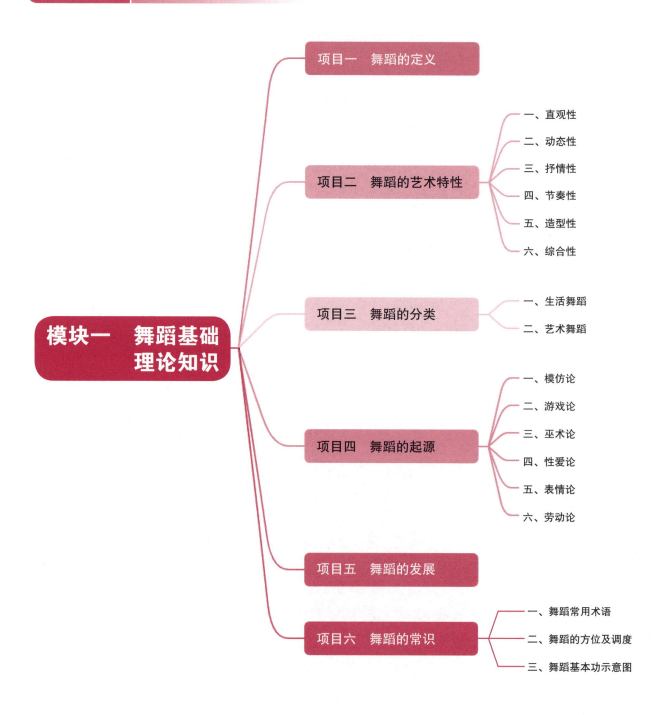

模块一　舞蹈基础理论知识

- 项目一　舞蹈的定义
- 项目二　舞蹈的艺术特性
 - 一、直观性
 - 二、动态性
 - 三、抒情性
 - 四、节奏性
 - 五、造型性
 - 六、综合性
- 项目三　舞蹈的分类
 - 一、生活舞蹈
 - 二、艺术舞蹈
- 项目四　舞蹈的起源
 - 一、模仿论
 - 二、游戏论
 - 三、巫术论
 - 四、性爱论
 - 五、表情论
 - 六、劳动论
- 项目五　舞蹈的发展
- 项目六　舞蹈的常识
 - 一、舞蹈常用术语
 - 二、舞蹈的方位及调度
 - 三、舞蹈基本功示意图

项目一　舞蹈的定义

对舞蹈本质的定义，古今中外知名学者站在不同的立场阐述了各自的观点。

《礼记·乐记》："德者，性之端也；乐者，德之华也。金石丝竹，乐之器也。诗，言其志也；歌咏其声也；舞，动其容也。三者本于心，然后乐气从之。"[1] 18世纪法国伟大的舞蹈编导家、理论家让·乔治·诺维尔在《舞蹈和舞剧书信集》一书中认为："人类的感情达到了语言不足以表达的程度，情节舞就会大大奏效……要描绘的感情越强烈，就越难用语言来表达它，作为人类感情顶峰的喊叫，也显得不够，于是喊叫就被动作（舞蹈）所取代。"

我国当代舞蹈家吴晓邦在1952年出版的《新舞蹈艺术概论》中说："舞蹈是一种人体动作的艺术。凡是借着人体有组织和有规律的动作，通过作者对自然或社会生活的观察、体验和分析，然后用精炼的形式和技巧，集中地反映某些形象鲜明的人物和故事，表现个人或多数人的生活、思想和感情的都可称为舞蹈。"这些论说都深刻地总结和表明了舞蹈的本质。

根据学者对舞蹈的解释，我们将舞蹈定义为：舞蹈是通过提炼、组织和美化的人体动作与造型为主要展现手段，并结合音乐、美术、戏剧等艺术形式，以具有规范性、节奏性、抒情性的舞蹈形象，来反映社会生活和表达人们思想感情的一种艺术。舞蹈追求艺术美，并具有教育功能、认知功能和审美愉悦功能。

项目二　舞蹈的艺术特性

一、直观性

舞蹈是以人体为表现工具，以形态动作为语言的直观性艺术，主要通过人们的视知觉器官（眼睛）来进行审美感知。舞蹈中的情景、人物、情感都通过舞蹈肢体直接表现出来，这就是舞蹈的直观性。

二、动态性

舞蹈形象是一种直觉的艺术形象，但它不是一种静止状态的直觉形象（如绘画、雕塑），而是流动状态的直觉形象。人物情感、思想、性格的表现，情节、事件的发展，矛盾冲突的推进，情调、氛围的渲染，意境，都是由一系列舞蹈动作语汇发展、变化来完成的。

三、抒情性

舞蹈艺术用人体动作的舞蹈语言来表现其他艺术语言难以表现和描绘的人的内在精神世界和丰富、复杂的内心情感。抒情性是舞蹈艺术的内在本质属性。

[1] 译文：道德是人性的本源，音乐是道德的精华，金石丝竹是音乐的演奏工具。诗，抒发心中的志向；歌，咏唱心中的声音；舞，表现心中的姿态。诗、歌、舞都是根源于内心意志，然后用乐器为之伴奏。

四、节奏性

舞蹈的动态形象是一种有节奏的动态形象，节奏性是构成舞蹈艺术的要素之一，任何一种舞蹈都是有节奏的，没有节奏便没有舞蹈。节奏一般表现舞蹈动作力度的强弱、速度的快慢和能量的大小。

五、造型性

舞蹈动作必须具有造型性，也就是人们常说的舞蹈是动的绘画、活的雕塑。因此舞蹈又被称作一种动态的造型艺术。造型是舞蹈动作具有美感的基本条件。造型应构成具有美感的形象，应是经过提炼和美化了的典型动作。

六、综合性

舞蹈作为一种综合性的表演艺术，舞台美术、服装、布景、灯光、道具等都是舞蹈作品中不可缺少的重要组成部分，它们对于展现舞蹈作品所处时代、环境、民族、人物的身份和性格特点以及帮助表现人物的思想感情与推动舞蹈情节的发展，都起着不可忽视的重要作用。

项目三　舞蹈的分类

依据舞蹈的宗旨和影响，舞蹈可分为生活舞蹈和艺术舞蹈两大类（图1-3-1）。

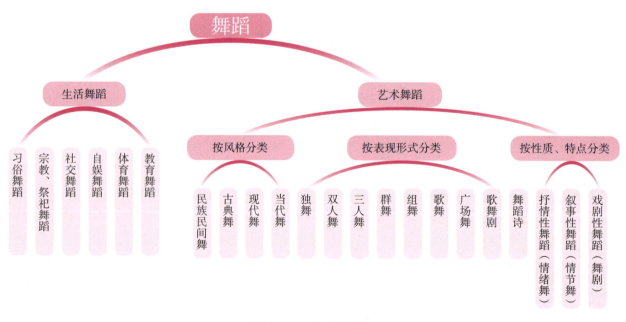

图1-3-1　舞蹈的分类

一、生活舞蹈

生活舞蹈，指与人们生活有着直接密切关系，且功利性目的相对明确，是每个人都能参加的带有广大群众性的舞蹈活动。它包括：习俗舞蹈、宗教祭祀舞蹈、社交舞蹈、自娱舞蹈、体育舞蹈、教育舞蹈等。

习俗舞蹈：又可称为节庆、仪式舞蹈，是我国许多民族在婚嫁、丧葬、种植、收获及其他一些节日所举办的各种群众性的舞蹈活动。在这些舞蹈活动中，呈现了各个民族的风俗习惯、社会风貌、文化传统和民族性格特征。

宗教、祭祀舞蹈：是进行宗教和祭祀行为的舞蹈活动。宗教舞蹈，是遵循宗教理念、宣传宗教思想，进行宗教活动的一种舞蹈形式，宗教舞蹈是宗教祭祀中的一部分。祭祀舞蹈，是祭祀祖先、神灵的一种礼仪性的舞蹈形式，主要用以表示对祖先的纪念，或是祈求祖先、神灵的保佑，或是答谢神灵的恩赐。

社交舞蹈：是人们进行社会交往、促进友谊、联络感情的舞蹈活动。一般多指在舞会中跳的各种交际舞。此外，我国很多少数民族在各种节日所进行的群众性的舞蹈活动，多是青年男女进行社会往来、自主挑选配偶的社交活动。因而，也可以说是各民族的社交舞蹈。

自娱舞蹈：是人们以自娱自乐为唯一目的的舞蹈活动。用舞蹈来抒发和宣泄自己内在的情感冲动，从而获得愉悦和满足。

体育舞蹈：是将舞蹈和体育相融合，以艺术审美的方式锻炼身体，使身心全面健康发展的新舞种。如各种健身舞、韵律操、迪斯科、冰上舞蹈、水上舞蹈、街舞HIP-HOP、游舞，以及我国传统武术中的舞剑、舞刀和象形拳、五禽戏等都属于体育舞蹈。

教育舞蹈：是学校、幼儿园等进行审美教育的舞蹈活动，以及开设的舞蹈课程。教育舞蹈在净化人的思想感情、陶冶人的道德情操、培育人的团结友爱、加强礼仪以及增进身心健康方面，都能起到潜移默化的作用。

二、艺术舞蹈

艺术舞蹈，指由专业或业余舞蹈家，通过对社会生活的观察、体验、分析、集中概括和想象，进行艺术的创造，从而创作出的主题思想鲜明、情感丰富、形式完整、具有典型化的艺术形象，是由少数人在舞台或广场上表演给广大群众观赏的舞蹈作品。艺术舞蹈品种繁多，根据风格、表现形式、形象刻画的不同，可进行如下分类。

1. 按风格分类

依据舞蹈的不同风格特点来划分，有民族民间舞、古典舞、现代舞、当代舞等。

民族民间舞：是人民群众在长期历史进程中通过集体创造，不断积累、发展而形成的，并在人民群众中广泛流传的一种舞蹈形式。它直接反映人民群众的思想感情、理想和愿望。由于各个国家、民族、地区人民的生活劳动方式、历史文化形态、风俗习惯以及自然环境的差异，因而形成了不同的民族风格和地方特色。

古典舞：是在民族民间舞蹈基础上，经过历代专业工作者提炼、整理、加工创造，并经过较长期艺术实践的检验流传下来的，被认为是具有一定典范意义和古典风格特点的舞蹈。世界上许多国家和民族都有各具独特风格的古典舞蹈。欧洲的古典舞蹈，一般泛指芭蕾舞。

现代舞：是19世纪末和20世纪初在欧美兴起的一个舞蹈流派。其主要美学观点是反对当时古典芭蕾的因循守旧、脱离现实生活和单纯追求技巧的形式主义倾向，主张摆脱古典芭蕾过于僵化的动作程式的

束缚，以合乎自然运动法则的舞蹈动作，自由地抒发人的真实情感，强调舞蹈艺术要反映现代社会生活。

当代舞：又叫新创舞，是当代舞蹈家根据表现内容和塑造人物的需要，不拘一格，借鉴和吸收各舞蹈流派的各种风格、各种舞蹈表现手段和表现方法，兼收并蓄，从而创作出的不同于旧有舞蹈风格的、具有独特新风格的舞蹈。

2. 按表现形式分类

依据舞蹈表现形式的特点来划分，有独舞、双人舞、三人舞、群舞、组舞、歌舞、歌舞剧、舞蹈诗等。

独舞：是指由一个人表演并完成一个主题的舞蹈，多用来直接抒发人物的思想感情和揭示人物的内心世界。

双人舞：是指由两个人表演并完成一个主题的舞蹈。多用来抒发人物的思想感情的交流和展现人物的关系。

三人舞：是指由三个人合作表演并完成一个主题的舞蹈。根据其内容又可细分为表现单一情绪、表现一定情节以及表现人物之间的戏剧矛盾冲突等类别。

群舞：凡四人以上的舞蹈均可称为群舞。一般多为表现某种概括的情节或塑造群体的形象。通过舞蹈队形、画面的更迭、变化和不同速度、力度、幅度的舞蹈动作、姿态、造型的发展，能够创造出深邃的诗的意境，具有较强的艺术感染力。

组舞：是指由若干段舞蹈组成的比较大型的舞蹈作品。其中各个舞蹈有相对的独立性，但它们又都统一在共同的主题和完整的艺术构思之中。

歌舞：是一种歌唱和舞蹈相结合的艺术表演形式。其特点是载歌载舞，既长于抒情，又善于叙事，能表现人物复杂、细腻的思想感情和广泛的生活内容。

广场舞：是舞蹈艺术中最庞大的系统，因多在广场聚集而得名，融自娱性与表演性为一体，以集体舞为主要表演形式，以健身为主要目的。广场舞为富有韵律的舞蹈，通常伴有高分贝、节奏感强的音乐伴奏。因为民族、地域、群体的不同，所以广场舞的舞蹈形式也不同，包括民族舞、现代舞、街舞、拉丁舞等。

歌舞剧：是一种以歌唱和舞蹈为主要艺术表现手段来展现戏剧性内容的综合性表演形式。我国古代的歌舞剧，一般通称为戏曲。

舞蹈诗：以舞蹈为主要艺术表现手段，并综合了音乐、舞台美术（服装、布景、灯光、道具）等，通过对人物内在精神世界凝练的表达，或对一定生活事件的呈现，创造出具有深刻内涵的、富于浓郁诗情诗意的舞蹈体裁。

3. 按性质、特点分类

依据呈现社会现实生活的方式和刻画舞蹈形象的特点来划分，有抒情性舞蹈、叙事性舞蹈和戏剧性舞蹈。

抒情性舞蹈（情绪舞）：指直接表现和抒发舞蹈形象思想感情的舞蹈。一般通过在特定的生活情景中对人物思想感情的描绘，塑造出鲜明生动的舞蹈形象，以此来表达创作者对客观世界的感受和对生活的见解。

叙事性舞蹈（情节舞）：指带有一定的故事性的舞蹈。一般来说，叙事性舞蹈的艺术构思，都要求具有简练的、集中的核心事件，鲜明的人物个性，典型的情节，生动的细节，以及在事件的推进中进行起伏跌宕、有始有终的表达。

戏剧性舞蹈（舞剧）：指以舞蹈为主要艺术手段表现一定戏剧内容的舞蹈作品。它是一种综合了舞蹈、戏剧、音乐、舞台美术的舞台表演艺术。舞剧在结构上要求"在抒情中叙事"和"在叙事中抒情"，从而达到"抒情和叙事的统一"。

项目四 舞蹈的起源

舞蹈是人类历史上最早产生的艺术形式之一,人们称之为"艺术之母"。对于舞蹈的起源,世界各国的艺术史学家众说纷纭,归纳来说有以下6种理论观点。

一、模仿论

模仿论是一种关于艺术起源问题的最古老的理论,始于古希腊哲学家。这种理论认为:模仿是人类固有的天性和本能,艺术起源于人类对自然的模仿。舞蹈是人们用有节奏的动作对各种野兽动作和习性的模仿。有些舞蹈还是对一些自然景物动态形象的模仿,如柳枝的摇曳、海浪的翻滚、风的飘荡旋转等,人们都可以模仿它们进行舞蹈。

二、游戏论

游戏论强调了游戏冲动、审美自由与人性完善间的重要联系,对于我们理解艺术在审美方面的发生具有重要价值。它揭示了艺术发生的生物学和心理学方面的某些必要条件,揭示了精神上的自由是艺术创作的核心,对我们理解艺术的本质是富有启发的。这里的游戏,是指人的审美需求,即以假想为快乐,如人模仿动物的舞蹈就是通过这种假想的游戏来获得快乐和宣泄自己的情感的。

三、巫术论

巫术论是西方关于艺术起源的理论中最有影响、有势力的一种理论。由于原始人的思维分不清主客观的界线,认为一切自然物都和自己一样是有灵魂的,由此而产生了图腾崇拜、原始宗教、巫术祭祀等,而这些活动都离不开舞蹈,甚至舞蹈是巫术活动的主要内容和最主要的表现手段。因此,有人断言:"一切跳舞原来都是宗教的。"

四、性爱论

性爱论虽然没有模仿论、游戏论、巫术论等艺术起源论那样历史悠久,但却受到越来越多的学者关注。原始人为了生存的需要,把繁衍下一代看作是非常重要的事情,而舞蹈是择偶、求婚和进行情爱训练的主要方式和手段。因此,有人认为舞蹈起源于性爱活动。

五、表情论

表情论认为舞蹈不仅表现人的情爱,人们的各种情绪、人们生活中有重大意义的情感和活动,都会用舞蹈来表现。我国古代诗歌理论著作中就有:"情动于中而行于言,言之不足故嗟叹之;嗟叹之不足故咏歌之;咏歌之不足,不知手之舞之足之蹈之也。"这也生动地说明了舞蹈是表现人们情感的产物。

六、劳动论

劳动是人生存和发展的第一需要,也是劳动创造了人自身,是劳动使人脱离了动物界,是劳动创造了人类社会。在原始人的舞蹈中,表现狩猎和种植以及各种劳动生活的占有最大的比重。

以上各种舞蹈起源的理论,都有一定的道理,但又不全面,因为舞蹈活动是人类生活中的一种社会现象,它的起源和世界上的一切事物的构成一样都不是单一的,而是有着多种因素,所以人们主张"劳动综合论",即舞蹈起源于人类求生存、求发展中劳动实践和其他多种生活实践的需要。如果再详细一点来说,舞蹈起源于远古人类在求生存、求发展中劳动生产(狩猎、农耕)、性爱、健身和战斗操练等活动的模拟再现,以及图腾崇拜、巫术宗教祭祀活动和表现自身情感思想内在冲动的需要。它和诗歌、音乐结合在一起,是人类历史上最早产生的艺术形式之一。

项目五 舞蹈的发展

原始舞蹈,虽然在当时人们生活中有着十分重要的影响,它就是人们生活中的一部分,但从艺术发展的进程上来看,它还处于舞蹈艺术萌芽的初级阶段,带有实用性和功利性的目的。由于人人均是劳动者,人人均是演员,没有专门投身于舞蹈艺术的人,人们无法拥有充足的时间和心力去驾驭高超的舞蹈技巧和舞蹈表现手段。因此,舞蹈的发展是十分缓慢的,在艺术形式上也只能是粗浅和简易的。

经过奴隶社会和封建社会的长期发展,特别是出现了与生产分离的专业舞人之后,舞蹈得到了独立的成长和快速的发展。舞蹈的种类除了生活舞蹈外,还产生了各式各样的艺术舞蹈。因此,舞蹈所呈现社会生活的广度和深度,都大大地超越了原始舞蹈的狭小的生活范畴。舞蹈形式和体裁的多元发展,以及舞蹈表现手段、表现技巧的丰富多彩方面更是原始舞蹈难以达到的。而在满足各阶级人们的多层面的审美需要和对人们的精神、情感所起到的影响作用上,更有了意义深远的进步。

到了资本主义和社会主义历史阶段,舞蹈艺术更是得到了长足的发展,众多世界闻名的舞蹈家和具有一定时代代表性的舞蹈作品崭露头角。如世界芭蕾舞名作《天鹅湖》《吉赛尔》《仙女们》《天鹅之死》《小夜曲》《春之祭礼》,现代舞名作《马赛曲》《前进吧,奴隶》《拉达》《劳工交响曲》《死亡与新生》《异教徒》《震教徒》《绿桌》等,以及我国现代、当代大量优秀的舞蹈和舞剧作品,就是最好的证明。

舞蹈艺术发展到今天,再也不是单为奴隶主、封建主一类的王宫贵族等少数人享受的专属品,而是为广大人民群众所享受。同时,舞蹈语言是各国、各民族人民都能会意的、人类相通性的国际语言,所以各国的舞蹈家及其舞蹈作品,通常就成为促进和增强各国人民友谊和文化交流的中介。

中国各时期舞蹈艺术的发展特征及表现形式见表1-5-1。

表1-5-1 舞蹈的发展特征、表现形式

时 期	朝 代	发 展 特 征	表现形式或代表作
原始社会	原始氏族社会	以狩猎耕种、欢庆丰收为主	通过鼓点节奏来表现
奴隶社会	周 代	以"娱君"为主要目的的祭祀乐舞	代表作品有"六大舞""六小舞"

续 表

时 期	朝 代	发 展 特 征	表现形式或代表作
封建社会	汉代	对礼制乐舞改革,设立乐府	出现百戏,代表作品"翘袖折腰""掌上舞"
	两晋南北朝	乐舞文化大交流	清商乐、代面
	隋唐	乐舞繁盛,文化大交融促进大发展	汉族的"软舞",外族的"健舞"
	宋代	民间艺术剧场化、民间艺人职业化;民间舞蹈向表演艺术演进	出现了专业的舞队及城镇的"勾栏""瓦子"
	元代	杂剧崛起	出现了"元曲"（戏曲舞蹈的雏形）
	明代	民间舞普遍推广	剧场化艺术
	清代	综合了唱、念、做、舞（武）的戏曲艺术	昆曲、京剧,开始形成中国戏曲舞蹈
近代时期	近代	1. 西方欧美的剧场艺术体系传入中国 2. 五四新文化运动使中国舞蹈从封建舞蹈文化中挣脱出来 3. 延安秧歌运动开启了中国舞蹈发展的新篇章	1. 芭蕾舞、现代舞、社交舞蹈传入中国 2. 进步意义的舞蹈《饥火》《麻雀与小孩》等
社会主义社会	中华人民共和国成立后	1. 1949年成立中华全国舞蹈总工会 2. 50年代建立了中国舞蹈学校,新舞蹈事业得到大力发展	1.《东方红》《宝莲灯》《中国革命之歌》等 2. 经典民族舞剧《丝路花雨》 3. 桃李杯、荷花奖、小荷风采、文化奖等舞蹈比赛助推舞蹈发展和繁荣

项目六 舞蹈的常识

一、舞蹈常用术语

基训（基础训练）：基本能力训练。帮助身体各部分肌肉发展,提高关节柔软性,控制身体活动,提高身体灵活性和稳定性的训练,以及加强跳、转、翻等各种技术技巧的训练。使学员身体运动更符合舞蹈规律的要求,以适应各种类型动作和高难度技巧的需要；同时,为扮演各种舞蹈人物形象打好基础。

主力腿：指做动作过程中或者形成姿态时,支撑身体重心的一条腿。它与动力腿配合,对保持身体平衡及动作、姿态的优美起着重要作用。

动力腿：与主力腿相对而言,非重心支撑的一条腿为动力腿,可做屈伸、摆动等动作。

起范儿：舞蹈俗语,指做动作前的准备姿势,展示技巧前的准备动作。

节奏：指音乐中交替出现的有规律的强弱、长短的现象,是舞蹈动作的基本要素之一,一切舞蹈动作都在一定的节奏下完成。

韵律：舞蹈动作中人体运动形成的欲左先右、欲上先下,以及动与静、高与低、长与短等规律。韵律在舞蹈中具有重要地位,是较难掌握的一种动作因素。

形体：指身体形态,在戏剧中通用,尤为话剧和电影所常用。话剧和电影演员的身体训练和舞蹈

训练称为形体训练,这种课程称为"形体课"。

造型:塑造人物外部形象的艺术手段之一。在舞蹈中,人们将雕塑性强的动作姿态称为造型。

亮相:源于中国古典舞蹈中的一种技法。即在某舞蹈片段后,以一个加强节奏感的动作来塑造该舞姿造型,通过这个舞姿动作,如甩头凝视等使表达的神情更明朗、强烈,此种造型称为亮相。

扶把训练:即手扶把杆做舞蹈动作,分为单手扶把和双手扶把。

中间训练:即站在训练场地(舞蹈室)中间练习,是相对"扶把训练"而言的。

对称动作:指左、右相对的同一动作,如"右山膀"的对称动作即"左山膀"。

平圆、立圆:与地面平行的圆圈运动路线即平圆(通称"划圆"),与地面垂直的圆圈运动路线即立圆。

留头、甩头:身体开始转动而头仍留在原方位不动,称为留头。头从一方位迅速转向另一方位称甩头。

控制:舞蹈训练科目的一种,使舞姿静止在一个动作上,训练肢体的控制力量和能力。

舞蹈动作:指经过提炼和美化的、有节奏、有规律的人体动作,是舞蹈艺术的主要表现手段。

舞蹈组合:舞蹈的常用语,指两个以上的舞蹈动作连接在一起,形成一种新的动作。它是一种用来达到某种训练目的或表现一段舞蹈思想内容的重要手段。

舞蹈语汇:是把若干不同的舞蹈动作汇集起来,为表达舞蹈作品的主题内容服务,是一切舞蹈语言的总称。

主题动作:指一个舞蹈或一个舞蹈形象最重要的、最核心的动作,舞蹈的主题动作通常采取不断重复和再现等手法为舞蹈的主题思想和塑造人物形象服务。

舞蹈编导:舞蹈艺术工作中的一项重要职务。编舞和导演常常由一个人或几个人统一承担,故统称为编导。编导的职责是构思和编写舞蹈台本,根据音乐进行具体编舞,组织和指导排练。通过与音乐、舞台美术设计及演员合作,把舞蹈呈现在舞台上,达到预定的目的。

舞蹈结构:指舞蹈作品的组织方式和内部结构。编导根据对生活的认识和舞蹈素材的理解,按照塑造舞蹈形象和表现主题的需要,用舞蹈及各种艺术表现手法,把一系列生活材料、人物形象、事件情节按轻重主次合理而匀称地加以安排和组织,使其既符合欣赏规律,又适应舞蹈(舞剧)作品体裁形式的要求,达到舞蹈艺术上的完整和谐。

舞蹈构图:编导为表现舞蹈作品的主题思想,交代环境情节和塑造舞蹈形象,按美感效果的要求,在舞台空间上对各种人物关系及位置的安排和处理称为舞蹈构图。

舞台场记:是指舞蹈作品的图画、文字记录,一般包括舞蹈台本、舞蹈音乐、舞蹈动作及舞台场面、服饰和道具的图解等,供排练舞蹈使用。

舞台灯光:简称"灯光",是舞台美术造型手段之一。运用舞台灯光设备(如灯具、幻灯、控制系统)和技术手段,随着剧情的发展,以光色及其变化显示环境,渲染气氛,突出中心人物,创造舞台空间感、时间感,塑造舞台演出的外部形象,并提供必要的灯光效果(如风、雨、闪电)等。

舞台美术:戏剧和其他舞台演出的一个组成部分,包括布景、灯光、化妆、服装、效果、道具等。根据剧本内容和演出要求,运用多种艺术手段,创造剧中环境和角色的外部形象,渲染舞台气氛。

二、舞蹈的方位及调度

舞台空间分低、中、高三个层次,舞台区域分台中、台前、台后三个部分,从立体视觉上划分为8个方位。人体舞姿动作在舞台空间进行移动变化和造型,具有一定的艺术性,不同的处理安排,产

生不同的艺术效果。

舞台方位是用以规范舞蹈表演者面向、走向的专业术语，共有8个方位，即1至8点。舞台的正前、正右、正后、正左分别为第一方位"1点"，第三方位"3点"，第五方位"5点"，第七方位"7点"；舞台的右前、右后、左后、左前分别为第二方位"2点"，第四方位"4点"，第六方位"6点"，第八方位"8点"。（图1-6-1）

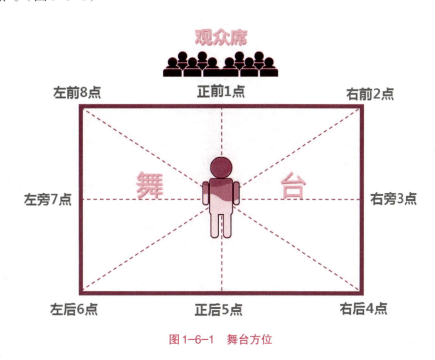

图1-6-1 舞台方位

三、舞蹈基本功示意图

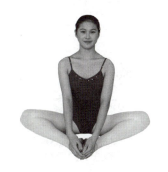

1. 对脚盘坐

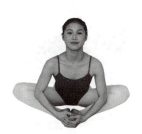

2. 对脚盘坐展胸压胯

3. 趴压端腿

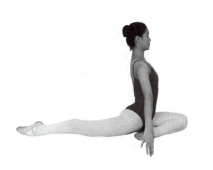

4. 前腿端坐压腿姿

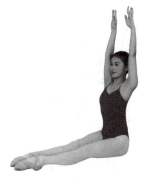

5. 前压腿准备

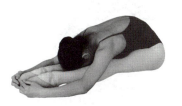

6. 前压腿

舞蹈综合教程

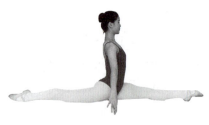
7. 竖叉

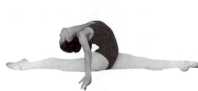
8. 竖叉后弯腰

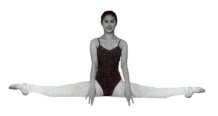
9. 横叉

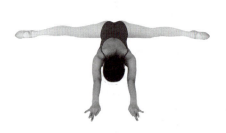
10. 趴横叉

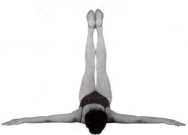
11. 打胯准备

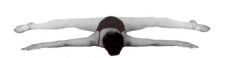
12. 打胯

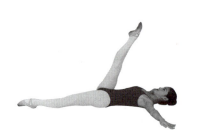
13. 躺地抬前腿

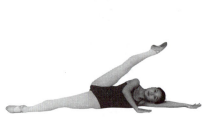
14. 侧躺抬旁腿

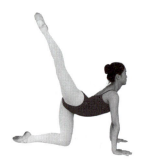
15. 跪地抬后腿

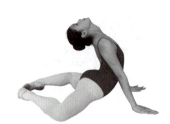
16. 青蛙趴后弯腰

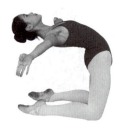
17. 板腰

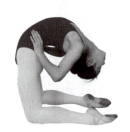
18. 跪下腰

19. 带手跪下腰

20. 跪下腰抓脚（元宝腰）

21. 吊花篮

上篇　舞蹈基础

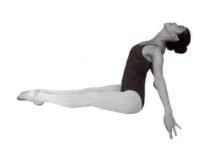
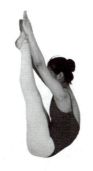
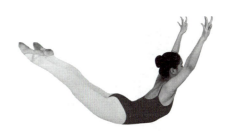

22. 地面挑胸腰　　　23. 腹肌　　　24. 背肌

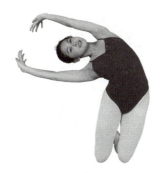
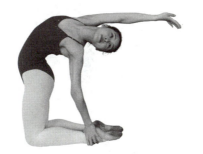
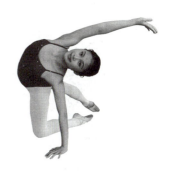

25. 双跪地下旁腰　　　26. 双跪地拧腰　　　27. 单跪地拧腰

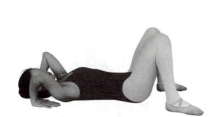
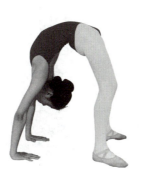
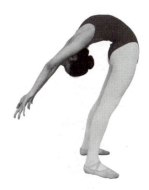

28. 地面顶腰准备　　　29. 顶腰　　　30. 控后腰

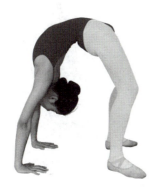
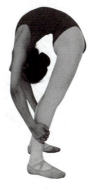
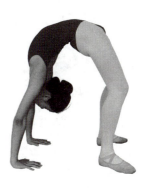

31. 下后腰　　　32. 下腰抓脚　　　33. 后抢脸1

15

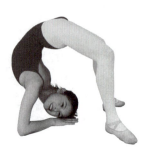

34. 后抢脸2

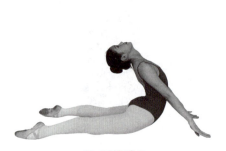

35. 后抢脸3

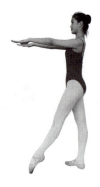

36. 倒立准备

37. 倒立

38. 侧手翻（虎跳）1

39. 侧手翻（虎跳）2

40. 侧手翻（虎跳）3

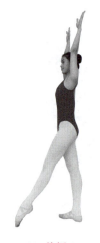

41. 前桥1

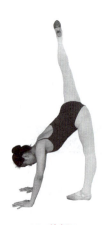

42. 前桥2

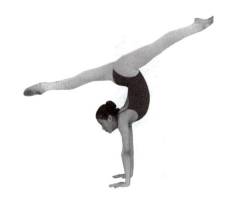

43. 前桥3

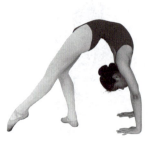

44. 后桥1

45. 后桥2

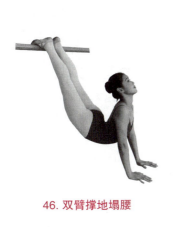
46. 双臂撑地塌腰

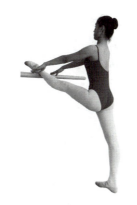
47. 把上前压腿1

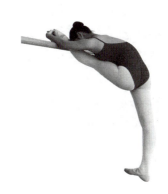
48. 把上前压腿2

49. 把上旁压腿1

50. 把上旁压腿2

51. 扶把搬前腿

52. 扶把搬旁腿

53. 扶把搬后腿

学习小结

　　舞蹈基础理论知识包括舞蹈的定义、艺术特性、分类、起源、发展以及舞蹈的常识（常用术语、方位、调度）等。通过对舞蹈基础理论知识的学习，在概念上形成训练体系，奠定舞蹈训练的基础，使其训练更为易懂，接受较快；明确舞蹈空间方位上的区分，也可为之后的舞蹈过程奠定方向感。

通过欣赏富于中华优良传统品质的剧目,如一些红色题材的作品等,让学生在观看作品的同时更多了解故事,感受情绪,感受那些奋战沙场不退缩、不屈不挠献身战士的革命精神,懂得幸福生活来之不易,激发学生爱国主义情感和奋发向上的人生态度。

学习体会

您对本模块内容的学习有什么体会和感想吗?不妨写下来吧。

时间_____

知识巩固练习

知识习题

1. 舞蹈有哪几种起源说?
2. 舞蹈都有哪些类型?你最喜欢哪种类型呢?
3. 你知道哪些红色题材的舞蹈剧目,请举例说说。

模块二　舞蹈基础训练

学习目标

知识目标

认识和了解芭蕾舞、古典舞和现代舞相关的基础理论知识，使学生掌握基础舞蹈理论，丰富和拓宽学生的舞蹈视野及知识面，提高自身的理论修养。

技能目标

通过舞蹈的基础训练，培养学生的直立体态和良好气质，使其规范地掌握地面、把杆、古典舞身韵等训练内容，提高身体的灵活性、协调性、柔韧性、节奏性和舞感，并能运用已学的舞蹈技能服务于幼儿园教育教学活动。

情感目标

培养学生的职业认同感，陶冶情操，提高人文素养，激发积极向上的审美情趣及热爱幼教事业的情感，同时培养学生的民族自豪感、文化自信及爱国情怀。

课程思政

通过芭蕾舞、古典舞、现代舞的基础训练，丰富学生的舞蹈语汇，扩大舞蹈眼界，增强学生身体的软开度、力度、灵活性、节奏性和舞感，使学生具有良好的体态和优美舞姿。

舞蹈基础训练不仅能增强学生体质，还能够培养学生发现美、欣赏美、创造美的能力，增强学生自信，健全学生人格，培养学生吃苦耐劳精神，磨砺意志，为今后的美好生活和工作奠定良好基础。

模块导图

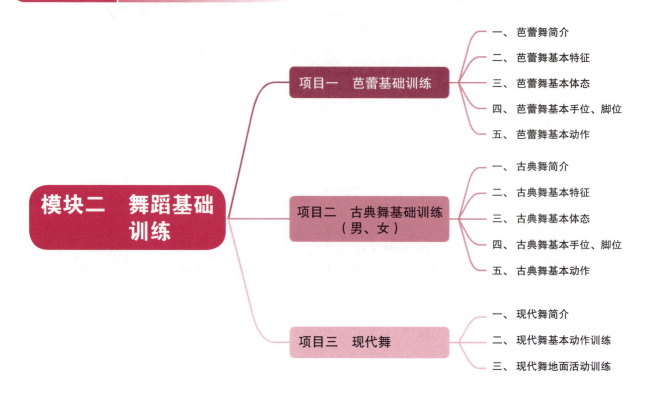

- 模块二 舞蹈基础训练
 - 项目一 芭蕾基础训练
 - 一、芭蕾舞简介
 - 二、芭蕾舞基本特征
 - 三、芭蕾舞基本体态
 - 四、芭蕾舞基本手位、脚位
 - 五、芭蕾舞基本动作
 - 项目二 古典舞基础训练（男、女）
 - 一、古典舞简介
 - 二、古典舞基本特征
 - 三、古典舞基本体态
 - 四、古典舞基本手位、脚位
 - 五、古典舞基本动作
 - 项目三 现代舞
 - 一、现代舞简介
 - 二、现代舞基本动作训练
 - 三、现代舞地面活动训练

项目一 芭蕾基础训练

一、芭蕾舞简介

芭蕾是一种欧洲古典舞蹈，起源于意大利，成长于法国，成熟于俄罗斯，盛行于世界。它是在古希腊人体艺术的基础上发展起来的，在长期的实践中形成了科学的训练体系。

芭蕾在中国的真正兴起和发展，是在中华人民共和国成立之后。最初，对中国芭蕾具有影响力的是俄罗斯学派。从1954年2月第一位苏联专家奥·阿·伊莉娜应邀来京开办第一期"教师训练班"起，到1958年中国上演第一部经典芭蕾舞剧《天鹅湖》，中国芭蕾实现了初创期的神速"3级跳"。在此期间，我国谙熟芭蕾艺术的戴爱莲发挥了重要作用，从1964年起，开始了中国芭蕾舞剧的创作实践。大型中国芭蕾舞剧《红色娘子军》的上演，可以说是第一部最成功的大型中国芭蕾舞剧——从内容到形式都具有鲜明的中国风格、中国气派。由胡蓉蓉、傅艾棣、程玳辉、林秧秧创作的《白毛女》，与《红色娘子军》同期出台，平分秋色，它是中国芭蕾舞剧的又一成功探索。《红色娘子军》与《白毛女》，在中国芭蕾舞剧发展史上具有里程碑的作用。它们是"洋为中用"更深层次的实践，以其独有的中国特色自立于世界芭蕾艺术之林。新时期的中国芭蕾，展现出蓬勃发展的态势，正雄心勃勃地步入"芭蕾大国"的行列。

而芭蕾基本功训练课程在舞蹈界是一门非常重要的基础必修课，在舞蹈中具有重要的和不可替代的地位，所有舞蹈专业人员，无论是哪个舞蹈门类，在习舞之初都要经历芭蕾舞的训练。

预习小口诀

开绷直立相作用，构成芭蕾美原则。
七手五脚三舞姿，旋转跳跃和足尖。
长期训练拔身姿，展现高贵好气质。

二、芭蕾舞基本特征

芭蕾的基本特征可以用"开、绷、直、立"这四个字概括，这也是芭蕾的四个基本要素。

（一）开

"开"是指由髋关节到膝关节、腕关节、脚趾尖全部打开。髋关节的外开可以最大限度舒展舞者的肢体线条，肩关节的外开有助于后背的直挺及收紧，同时能给舞者添加一种自信、高雅的气质。

（二）绷

"绷"是指脚背最大限度绷直，从踝关节开始把力量一直集中到脚趾。脚背脚趾绷得越紧，腿部膝盖也会收得越紧。绷脚不仅延长了腿的长度，强化了腿的流线型的优美姿态，而且能使踝关节得到强有力的训练，增强踝关节以下到趾关节的灵活性。

（三）直

"直"是指身体挺拔直立和腿在需要伸直的情况下必须收紧膝盖。"直"可以使舞者在动作中保持身体的稳定性，也可以使舞者体现出一种朝气蓬勃的青春美。

（四）立

"立"是指人体的整体一种升提的感觉，尤其是腰部的立，是"立"的真髓，腰部是躯体中活动范围最大的部位，承担着连接上、下身的重要作用。直立训练，可以让舞姿更加轻盈、优美。

三、芭蕾舞基本体态

（一）站姿

一位脚，脚踝、小腿、膝盖、大腿夹紧，直膝夹臀；尾椎、腰椎、胸椎、颈椎垂直上提，腰背挺直，双肩外展下沉；头部端正，双眼凝视正前方；同时肩、胯、膝和外开脚尖形成一个平面。（芭蕾图-1）

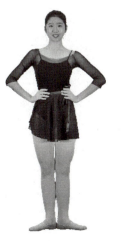

芭蕾图-1 站姿

学习小贴士

基本体态口诀：

挺起胸来抬起头，
重心始终在前头，
前收腹来后收臀，
精神集中要提神。
提住气且不发僵，
正常呼吸要平常，
以上要领要记清，
贯穿一身到始终。

（二）坐姿

两腿绷脚伸直并拢，脚跟夹紧；两手轻点在地面的最远处与身体在同一条直线上；尾椎、腰椎、胸椎、颈椎垂直上提，腰背挺直，保持肩膀下沉，目视前方。强调头与下巴、膝盖与脚尖、两肩与手臂都要在一条直线。（芭蕾图-2）

（三）卧姿

仰卧：脸朝上，身体平躺，两腿绷脚伸直并拢，脚跟夹紧，双手放于身体两侧，与身体呈45度夹角。强调腰下面不可拱起。（芭蕾图-3）

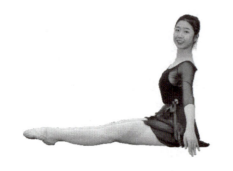
芭蕾图-2　坐姿

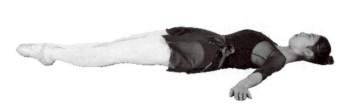
芭蕾图-3　仰卧

侧卧：身体一边平贴于地面，下边的手伸直紧贴在地面，头侧面躺在手臂上，另一侧的手扶在胸前地板上，保持身体平衡，两腿绷脚伸直并拢，脚跟夹紧。强调腹部和臀部要收紧。（芭蕾图-4）

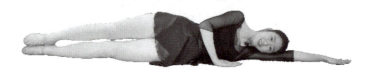
芭蕾图-4　侧卧

俯卧：脸朝下，身体平卧，两腿绷脚伸直并拢，脚跟夹紧。双手可放身体两边，也可伸直放在两耳边或叠放于额头下面。（芭蕾图-5）

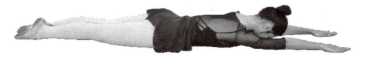
芭蕾图-5　俯卧

四、芭蕾舞基本手位、脚位

（一）基本手位

1. 手形

大拇指指尖靠近中指第二关节线上，食指微高于中指，其他三个手指合拢，呈弧线形态。（芭蕾图-6）

芭蕾图-6　手形

2. 手位

芭蕾有七个基本手位，手臂始终保持弧线形态。

一位手：双手垂下呈弧线形，手指相对，两手之间大概一拳的距离，小指靠近大腿。（芭蕾图-7）

> **学习小贴士**
>
> 芭蕾基本手位：
>
> 一位放在两胯前，
> 二位升起到胃前，
> 三位升到头顶上，
> 四位右手切蛋糕，
> 五位打开分给你，
> 六位左手切蛋糕，
> 七位打开分给她。
> 吸气双手向旁伸，
> 呼气收回两胯前。

二位手：保持一位手的形态，将双手上抬到胃部的高度，肩—肘—腕—指呈朝下弧线形态。（芭蕾图-8）

三位手：保持二位手的形态，将双手抬到头部的前上方，停于不抬头视线可及之处。（芭蕾图-9）

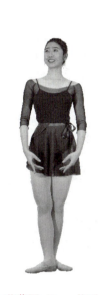

芭蕾图-7　一位手　　　　　芭蕾图-8　二位手　　　　　芭蕾图-9　三位手

四位手：一手于三位手的位置，另一手于二位手的位置。（芭蕾图-10）

五位手：一手于三位手的位置，另一手于七位手的位置。（芭蕾图-11）

六位手：一手于二位手的位置，另一手于七位手的位置。（芭蕾图-12）

七位手：在二位手的基础上，双手从前朝旁推开到旁平位稍前的位置，肩—肘—腕—指呈朝下弧线形态，同时双臂呈一条延长的大弧线（小七位：在七位手的基础上，双手朝下落到旁斜下位的位置）。（芭蕾图-13）

芭蕾图-10　四位手　　芭蕾图-11　五位手　　　　芭蕾图-12　六位手　　　　芭蕾图-13　七位手

（二）基本脚位

芭蕾有五个基本脚位，其最大特点为外开性。

一位脚：两脚跟紧靠在一直线上，脚尖朝正旁，呈一字形。（芭蕾图-14）

二位脚：两脚跟相距一足的长度，脚尖朝正旁，两脚在一直线上。（芭蕾图-15）

三位脚：一脚的脚跟靠在另一脚脚心的前面，两脚尖朝正旁。（芭蕾图-16）

四位脚：两脚前后保持一足的距离，两脚尖朝正旁，两脚相对呈两直线。（芭蕾图-17）

五位脚：两脚前后重叠，即前脚的脚尖与后脚的脚跟对齐，前脚的脚跟与后脚的脚尖对齐，两脚尖朝正旁。（芭蕾图-18）

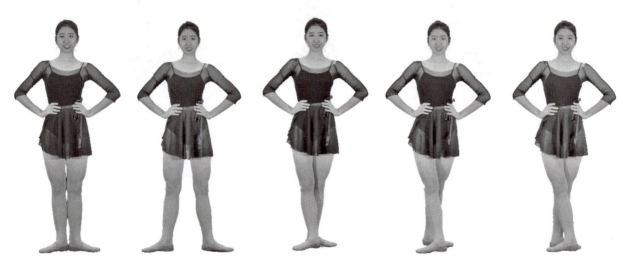

芭蕾图-14　一位脚　　芭蕾图-15　二位脚　　芭蕾图-16　三位脚　　芭蕾图-17　四位脚　　芭蕾图-18　五位脚

五、芭蕾舞基本动作

（一）地面部分

1. 勾绷脚

勾脚：脚尖最大限度地勾起，脚跟朝前方蹬，脚与腿部呈勾曲式形状。强调脚尖、脚背、脚腕依次朝上勾起，力量集中到脚跟。（芭蕾图-19）

绷脚：脚腕伸展，脚背往上拱，脚尖往下压，脚与腿部呈流线形。强调力量集中到脚尖。（芭蕾图-20）

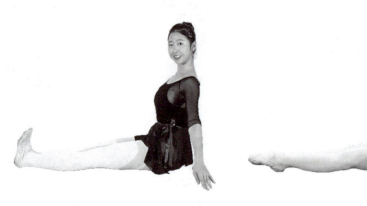

芭蕾图-19　勾脚　　　　　　芭蕾图-20　绷脚

脚趾、脚背分解勾脚：在绷脚的形态下，脚趾朝上勾起。强调脚背保持绷住不动，只勾脚趾。

脚趾、脚背分解绷脚：在勾脚的形态下，脚背往下压，脚趾往上勾。

脚部环动：强调在环动过程中，从髋关节—大腿—膝关节—小腿—脚踝—脚尖同时进行；双脚跟需一直保持贴紧的状态，不可分开，双腿需绷直夹紧，不可弯曲。（芭蕾图-21）

　　A. 外旋环动：在绷脚的形态下，先双脚勾脚，接着脚部与腿部朝外侧转开，然后绷脚，最后双脚合拢，同时腿部转回原位。

　　B. 内旋环动：在绷脚的形态下，脚部与腿部朝外侧转开，接着勾脚，然后双脚合拢，同时腿部转回原位，最后绷脚。

2. 腹背肌训练

腹肌：仰卧，双臂与肩同宽伸直，收紧腹部肌肉，起上半身，继续朝前，直到双手抱住双腿。强调起上半身时，双腿夹紧，膝盖伸直，脚背绷住，脚跟要紧贴地面，不可离开。

背肌：俯卧，双臂与肩同宽伸直，手和脚同时朝上最大限度抬起。强调脚跟并拢，膝盖和手臂伸直，脚尖和手指尖往上往远延伸。（芭蕾图-22）

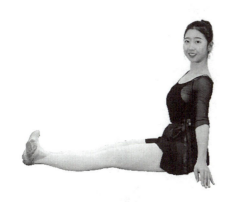
芭蕾图-21　脚部环动

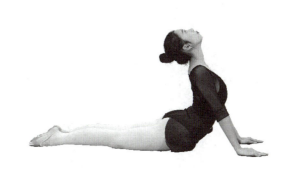
芭蕾图-22　背肌

3. 压胯

用手压胯：双脚掌相对盘坐，双手放在膝盖上，有节奏地用力朝地面上压。

俯身压胯：双脚掌相对盘坐，双手抓住脚，双膝尽量贴地，上身前俯（于胯根处折叠）朝脚的方向压到最大限度后停住（后背拉长，肩膀展开），眼睛平视前方，然后直身还原。强调压胯时脊椎要拉长，胯要打开。

4. 下叉

竖叉：双腿前后分开呈1字形并紧贴地面，要尽量打开，胯要坐正。强调从髋关节—大腿—膝关节—小腿—脚踝—脚尖外旋，前腿小脚趾贴地，脚跟上顶，后腿大脚趾贴地。（芭蕾图-23）

横叉：双腿左右分开呈一字形，脚背朝上。强调臀部前顶，从髋关节—大腿—膝关节—小腿—脚踝—脚尖外旋。（芭蕾图-24）

> **学习小贴士**
>
> 软开度口诀：
>
> 学习舞蹈练软度，
> 这些都是刚起步，
> 压腿下腰有点疼，
> 不疼怎能把功成。
> 下竖叉时摆正胯，
> 后胯着地才算下，
> 下横胯时不要怕，
> 疼得不行说说话。
> 软开度若不解决，
> 其他动作不好学。

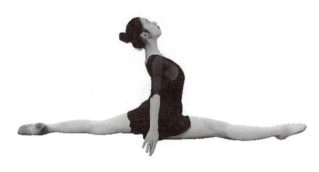
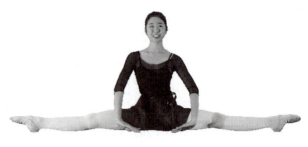

芭蕾图-23　竖叉　　　　　　　　　　　　　芭蕾图-24　横叉

（二）扶把部分

1. 扶把方式

（1）双手扶把

面对把杆站立，双手轻松放于把杆上（不可抓把），手腕放松，手臂自然弯曲，上臂下垂，肘关节朝下（不可上抬），肩自然放松（不可上端），双手扶把的距离与肩同宽。强调身体与把杆的距离不能太远，以做动作合适为宜。（芭蕾图-25）

（2）单手扶把

侧对把杆站立，靠近把杆的手轻放在把杆上（于身体稍前一点的位置），另一手则自然下垂。强调小臂不要靠在把杆上。（芭蕾图-26）

> **● 学习小贴士**
> 把杆练习口诀：
> 把上动作认真做，
> 规格要领不能错，
> 勤奋学习刻苦练，
> 功夫才能看得见。
> 不要着急不要躁，
> 踏踏实实才有料，
> 寻找感觉和要领，
> 成功之路有真理。

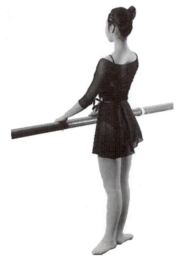
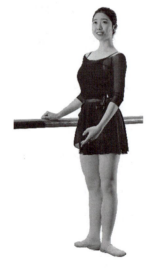

芭蕾图-25　双手扶把　　　　　芭蕾图-26　单手扶把

2. 压腿（单手扶把，以右为例）

（1）压前腿

准备：左手扶把，右手一位，身体朝把杆内转45度站立，一位脚。

做法：右腿绷脚经吸腿伸出，有控制地把脚踝架于把杆上，同时右手经二位至三位。左腿直立与地面保持垂直，胯要正。接着上身朝右腿前俯，腹部贴于大腿，右手朝右脚尖方向延伸。然后上身起直，右手回到三位。强调动力腿要收胯，不可出胯，使两胯平行。

（2）压旁腿

准备：右手扶把，左手一位，身体朝把杆内转45度站立，一位脚。

做法：右腿绷脚经吸腿伸出，有控制地把脚踝架于把杆上，同时左手经二位至三位。左腿直立与地面保持垂直，胯要正。接着身体右侧朝右腿下压，右耳贴于大腿，左手朝右脚尖方向延伸。然后上身起直，左手回到三位。强调要开胯，不可扣胯，臀部不可后翘，压腿时一定要侧身。

（3）压后腿

准备：左手扶把，右手一位，一位脚。

做法：右腿绷脚朝后抬起伸出，右脚内侧架于把杆上，同时右手经二位至三位。左腿直立与地面保持垂直，胯要正。接着从头、肩、胸、腰依次连贯朝后压，右手朝右脚尖方向延伸。然后腰、胸、肩、头依次连贯上回，右手回到三位。强调要收腹、挑腰，双肩要正。

3. 腰部训练（单手扶把，以右为例）

（1）下前腰

准备：左手扶把，右手七位，一位脚。

做法：以髋关节为折点，上身朝腿前俯，尽量腹部贴于大腿，同时右手朝地面延伸，然后上身起直，右手回到七位。强调上身需正直前下，不可扣胸。

（2）下旁腰

准备：左手扶把，右手七位，一位脚。

做法：以腰椎为折点，上身朝左旁伸展，同时右手至三位手。然后上身起直，右手回到七位。强调需挑旁勒。

（3）下后腰

准备：左手扶把，右手一位，一位脚。

做法：以腰椎为折点，从头、肩、胸、腰依次连贯朝后压，同时右手经二位至三位，然后腰、胸、肩、头依次连贯上回，右手经七位回到一位。强调膝盖保持直立，不可弯曲，肩膀需放松，不可上端。

（4）下胸腰

准备：左手扶把，右手一位，一位脚。

做法：头、颈、肩依次连贯朝后压，胸朝上挑，腰立直，同时右手经二位至三位，然后肩、颈、头依次连贯上回，右手经七位回到一位。强调肩关节外旋，挑胸立腰。

（5）环动（涮腰）

以腰椎为折点，上身于水平面上进行前俯、侧屈、后伸的圆周运动。

4. 蹲

蹲是一个股关节朝外转开、身体重心下沉的动作，也是踝关节、膝关节和股关节的热身动作以及为所有跳跃做准备的动作。强调下沉时，背部同时相对拉长并提气。芭蕾训练中蹲分为半蹲和全蹲，五个脚位上都可以做蹲。

（1）半蹲

上身保持直立，收腹，立腰，双膝朝着脚尖，逐渐下蹲，蹲至最大限度（脚跟略有要抬起的感觉，但脚跟不可离开地面）。起来时，脚掌用力推地，带动膝盖平缓伸直，同时大腿内侧肌肉要夹紧，胯要上提，身体要有继续上升感。（芭蕾图-27）

（2）全蹲

在半蹲的基础上继续下蹲，蹲至脚跟、脚掌被迫抬起到最高位置（二位脚的全蹲不可抬脚跟）。起来时，脚掌、脚跟先落地，然后整个

> **学习小贴士**
>
> 腰部练习口诀：
> 腰是动作一轴心，
> 做不好它可不行，
> 做下腰时要牢记，
> 呼吸畅通别憋气，
> 前腰直且后腰弯，
> 旁腰头看斜下方。

> **学习小贴士**
>
> 蹲练习口诀：
> 要做蹲时往下压，
> 身体直立打开胯，
> 两腿外开朝两边，
> 下蹲膝盖找脚尖，
> 往上起时膝盖夹，
> 脚跟先落腰背拔，
> 要想将来跳得高，
> 首先要把蹲做好。

脚用力推地，带动膝盖平缓伸直，同时大腿内侧肌肉要夹紧，胯要上提，身体要有继续上升感。（芭蕾图-28）

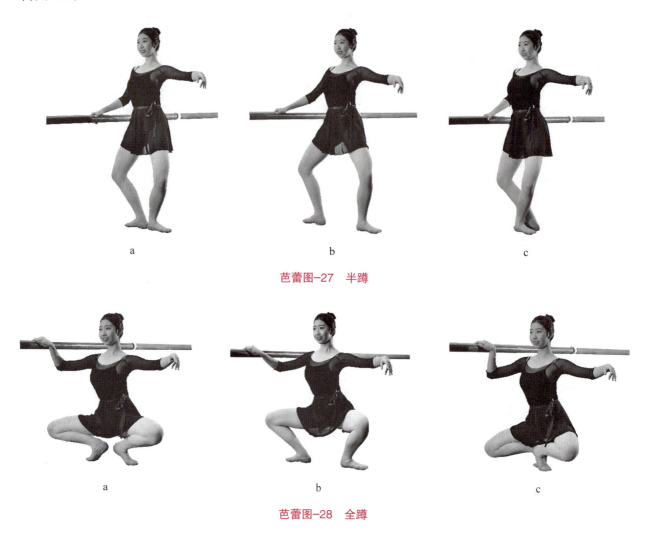

芭蕾图-27　半蹲

芭蕾图-28　全蹲

5. 擦地

擦地是一条腿作为主力腿，另一条腿作为动力腿直膝绷脚朝前、朝旁、朝后擦出收回的一个动作。强调脚尖不能离地，需绷住用力擦出，绷脚的力量要从大腿延伸到脚尖。一位脚、三位脚、五位脚都可以做擦地。

前擦地：主力腿直立与地面保持垂直，动力腿的脚跟、脚掌、脚尖依次朝前擦出（擦出的脚跟与主力腿的脚跟于一条直线上），脚跟逐渐离地，直到脚背推起至最高点，脚尖点地。收回时，从脚尖、脚掌到脚跟沿擦出的路线依次收回原位。强调不可出胯。（芭蕾图-29）

旁擦地：主力腿直立与地面保持垂直，动力腿朝旁擦出（擦出的脚与主力腿的脚跟于一条直线上），脚跟逐渐离地，直到脚背推起至最高点，脚尖点地。收回时，沿擦出的路线收回原位。强调不可掀胯。（芭蕾图-30）

后擦地：主力腿直立与地面保持垂直，动力腿的脚尖、脚掌、脚跟依次朝后擦出（擦出的脚尖与主力腿的脚跟于一条直线上），脚跟逐渐离地，直到脚背推起至最高点，脚尖点地。收回时，从脚跟、脚掌到脚尖沿擦出的路线依次收回原位。强调不可撅胯。（芭蕾图-31）

• 学习小贴士

擦地练习口诀：

做擦地时找体态，
两腿夹紧转向外。
擦出去时腿要直，
感觉力量到脚趾。
收腿要用内侧夹，
外侧肌肉不发达。
擦地注意开绷直，
要领准确腿好使。

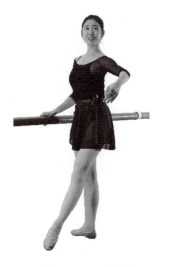 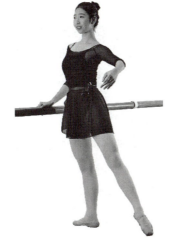 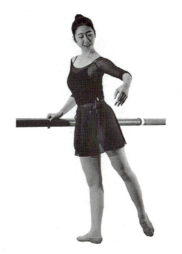

芭蕾图-29　前擦地　　　　芭蕾图-30　旁擦地　　　　芭蕾图-31　后擦地

6. 小踢腿

小踢腿是在擦地的基础上，主力腿有力控制、急速朝外踢起25度的动作。强调踢出时要把力量从大腿延伸到脚尖，尽量朝远伸长，但不可出胯，还要有停顿和一定的爆发力。一位脚、三位脚、五位脚都可以做小踢腿。

前小踢腿：主力腿直立与地面保持垂直，动力腿经过前擦地朝前踢起25度。收回时，动力腿直腿落地至脚尖前点地，然后擦地收回原位。强调脚背朝外，小脚趾朝下。（芭蕾图-32）

旁小踢腿：主力腿直立与地面保持垂直，动力腿经过旁擦地朝旁踢起25度。收回时，动力腿直腿落地至脚尖旁点地，然后擦地收回原位。强调臀部肌肉要收紧。（芭蕾图-33）

后小踢腿：主力腿直立与地面保持垂直，动力腿经过后擦地朝后踢起25度。收回时，动力腿直腿落地至脚尖后点地，然后擦地收回原位。强调脚背朝外，大脚趾朝下。（芭蕾图-34）

> **学习小贴士**
>
> 小踢腿练习口诀：
> 身体直立脚拔地，
> 动力腿找爆发力，
> 二十五度要静止，
> 收回也要把劲使。
> 脚位找准且要长，
> 快出快收力量强。
> 力量训练很重要，
> 影响将来做大跳。

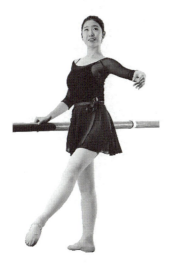 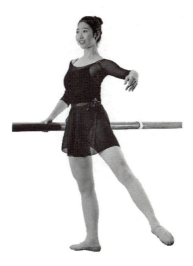 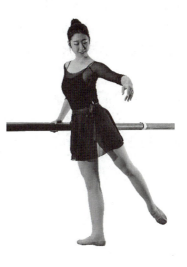

芭蕾图-32　前小踢腿　　　芭蕾图-33　旁小踢腿　　　芭蕾图-34　后小踢腿

7. 大踢腿

大踢腿是在擦地的基础上，主力腿快速、有力朝空中踢起的动作（尽量踢高，90度以上）。强调踢出时要把力量从大腿延伸到脚尖，不可用大腿使劲，主力腿不可弯曲，上身要有控制，需立腰直背。一位脚、三位脚、五位脚都可以做大踢腿。

前大踢腿：主力腿直立与地面保持垂直，动力腿经过前擦地朝前踢起90度以上，然后有控制地落地至脚尖前点地，最后擦地收回原位。

旁大踢腿：主力腿直立与地面保持垂直，动力腿经过旁擦地朝旁踢起90度以上，然后有控制地落地至脚尖旁点地，最后擦地收回原位。

后大踢腿：主力腿直立与地面保持垂直，动力腿经过后擦地朝后踢起90度以上，然后有控制地落地至脚尖后点地，最后擦地收回原位。

> **● 学习小贴士**
>
> **大踢腿练习口诀：**
> 踢腿要有爆发力，
> 膝盖伸直腰要立，
> 三分压腿七分踢，
> 掌握要领多练习。
> 要领不对老师气，
> 长大以后要哭泣。

（三）中间部分——跳跃训练

1. 小跳

准备：一位手，一位脚（或二、五位脚）

做法：以半蹲为基础，起跳过程，双膝伸直，腰要直立，头顶天花板，依靠韧性和脚背推地力，不能过高。强调上身始终保持直立，两腿外开；脚背用力推地，空中绷脚背，外开；落地先脚掌后脚跟着地。

2. 中跳

准备：一位手，一位脚（或二、五位脚）

做法：上身要求同小跳。这个半蹲要比小跳的深些。起跳要运用膝关节的韧性与大腿小腿的肌肉能力，奋力向上，绷脚，比小跳高度高一些。强调落地蹲的过程和腿部肌肉控制。

3. 大跳

直腿跳

准备：七位手，五位脚。

做法：经过绷脚蹭步，蹬步踢腿在空中呈一字分腿舞姿，同时双手交叉打开至七位手，手心朝上。强调舞姿的准确性和动作的连贯性，落地时声音要轻。

吸腿跳

准备：七位手，五位脚。

做法：经过绷脚蹭步，蹬步吸腿在空中呈一字分腿舞姿，同时双手从下往上做阿拉贝斯克手位。强调舞姿的准确性和动作的连贯性，落地时声音要轻。

> **● 学习小贴士**
>
> **跳跃练习口诀：**
> 把上动作做得好，
> 中间跳才毛病少。
> 做小跳时直膝盖，
> 脚尖绷直身别乱。
> 做中跳也很重要，
> 掌握要领往上跳。
> 小跳中跳为大跳，
> 多动脑筋找诀窍。

类　别	芭蕾手位组合	芭蕾脚位组合	芭蕾擦地组合	芭蕾蹲组合	芭蕾小踢腿组合	芭蕾划圈组合	芭蕾小跳组合
音频二维码	▣	▣	▣	▣	▣	▣	▣
示范视频二维码	▣	▣	▣	▣	▣	▣	▣

学习小结

芭蕾舞动作解析

芭蕾是一种具有形态美、力量美、神之美的舞蹈，是需要用眼睛来欣赏的艺术。人们肉眼看到的最直观的感觉是肢体动作、服装造型等，因而具有形态美。芭蕾舞动作的开合伴随着舞者对身体肌肉的锻炼，使之具有力量美。"美在骨不在皮"这句话用到芭蕾上，就是它的神韵之美。"神之美"是芭蕾深层美学的体现，是芭蕾的风骨。学习芭蕾技能，可以培养学生的形态美、力量美、神之美，从而提高学生的审美能力和艺术修养。

学习我国芭蕾历史及作品赏析，可以让学生感受到我国芭蕾艺术文化的璀璨、丰富，进一步激起学生的民族意识、家国情怀。

学习体会

您对本项目内容的学习有什么体会和感想吗？不妨写下来吧。

时间_____

知识巩固练习

理论知识习题
1. 芭蕾舞的特征是什么？
2. 如何欣赏芭蕾舞？

表演练习题
1. 芭蕾舞的动作练习（包括基本体态、地面基本动作）。
2. 芭蕾舞的组合练习（包括手位组合、脚位组合、擦地组合、蹲组合、划圈组合、小踢腿组合与小跳组合）。

实践训练题

选择一首歌曲,并自编一段抒发自己内心世界的芭蕾舞。

项目二 古典舞基础训练(男、女)

一、古典舞简介

中国古典舞发源于中国古代,历史悠久,博大精深,它融合了众多武术、戏曲中的动作和姿势,强调气息的流畅,富有韵律感和形态感。它独具一格的中国式的刚柔并济的美感,令人沉醉。中国古典舞主要包括身韵、身法和技巧。身韵是指内在的气韵、信念、精神,身法是指外部的动作、舞姿、路线,两者相互融合,呈现出中国古典舞的神采和风貌。而技巧有了身韵的辅衬,才能绽放艺术的表现力和感染力。根植于中国传统文化沃土的古典舞蹈最强调"形神兼备,身心并用,内外统一"的精髓,"以神领形,以形传神"的意念情感造化了中国古典舞的真正内涵。

起于心,发于腰,行于体。
心与意合,意与气合,气与力合,力与形合,形与神合。
长期训练拔身姿,展现高贵好气质。

二、古典舞基本特征

"拧倾圆曲"是中国古典舞特有的基本特征。在中国古典舞中,拧为其法,倾为其势,圆为其线,曲为其态。

拧:即扭转。例如中国古典舞最基本的站姿"子午相",就是通过横拧,面部、眼神、胸部、双臂、腿脚摆放于不同的方向,既互相错位,又互相映衬,从而达到平衡,形成各个角度的姿态美。

倾:即倾斜,倾倒。例如冲掌、大掖步、扑步、端腿展翅、探海等不同舞姿的"倾",都展现了中国古典舞坚毅挺拔、含蓄柔软的气质美。

圆:在中国古典舞里主要体现为"三圆两圈",即"平圆""立圆""8字圆""大圈套小圈"。圆的形态,体现着中国文化圆融、圆柔、圆美的特点。例如云手是双臂像揉球一样的转动和手腕的自转相配合,呈"大圈套小圈"的圆。

曲:即弯曲、曲折。无论是动作的运动路线、静止舞姿或者舞蹈调度都离不开"曲"。美学上曲线比直线柔和,而且富于变化,甚至有"无曲不美"的说法。例如基本手位中的山膀位、托掌位、提襟位等,手臂都是呈长弧形弯曲。

三、古典舞基本体态

(一)站姿

头部端正,颈椎、胸椎、腰椎、尾椎垂直上提,双肩下垂,腰背挺直,收腹提臀,直膝沉跟。身

体是在对抗中保持平衡而和谐的直立。

（二）坐姿

1. 伸坐

两腿绷脚伸直并拢，脚跟夹紧，尾椎、腰椎、胸椎、颈椎垂直上提，腰背挺直，双肩下沉，头部端正，两手轻点在地面的最远处，与身体在同一条直线上。（古典舞图-1）

2. 盘坐

坐地，双腿交叉曲盘，开胯，尾椎、腰椎、胸椎、颈椎垂直上提，腰背挺直，双肩下沉，头部端正，手腕搭在膝上，双臂至手指自然下垂（双手也可以背于身后）。（古典舞图-2）

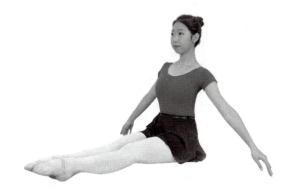 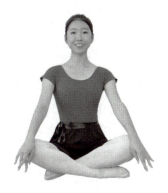

古典舞图-1　伸坐　　　　　　　　　古典舞图-2　盘坐

3. 跪坐

双腿并拢跪于地面，臀部坐于脚踝，尾椎、腰椎、胸椎、颈椎垂直上提，腰背挺直，双肩下沉，头部端正，双手背于身后。

四、古典舞基本手位、脚位

（一）手形

1. 掌

虎口掌（男形掌）：五指伸直，虎口张开，手指微往上翘，力量集中到指尖，手掌呈一个涡形。（古典舞图-3）

兰花掌（女形掌）：拇指与中指指节微贴，使虎口与手掌自然紧靠，以中指为主要发力点，带动其余三指指尖上翘，手掌呈一个兰花形。（古典舞图-4）

2. 拳

男形拳：食指、中指、无名指、小指并拢握紧，拇指贴于食指外侧，呈一个拳形。（古典舞图-5）

女形拳：五指卷曲，拇指贴于食指外侧，中指、无名指和小指逐一错开，呈一个拳形。（古典舞图-6）

3. 指

剑指（男形指）：拇指、无名指相贴呈一个圆，小指自然弯曲，食指与中指并拢伸直，力贯指根、指尖。（古典舞图-7）

兰花指（女形指）：拇指与中指相贴呈一个圆，食指伸直上翘，无名指和小指自然弯曲，呈秀丽的指形。（古典舞图-8）

古典舞图-3　虎口掌

古典舞图-4　兰花掌

古典舞图-5　男形拳

古典舞图-6　女形拳

古典舞图-7　剑指

古典舞图-8　兰花指

（二）手位

自然位：双手自然下垂于身体两侧。

背手位：双手兰花掌背于身后的腰部下方。

叉腰位：①男：双手虎口掌叉于腰际两侧。
②女：双手兰花掌，手背贴于腰际两侧。

按掌位：手以"掌形"，手臂内旋弯曲呈圆弧形，按于胃前，距离身体约20厘米，手心朝下。（古典舞图-9）

山膀位：手以"掌形"，手臂内旋并微弯曲呈长弧形，抬于旁平位，手心朝外，指尖朝前斜上方。（古典舞图-10）

托掌位：手以"掌形"，手臂内旋并微弯曲呈长弧形，抬于上位，手心朝上，指尖朝里。（古典舞图-11）

> **学习小贴士**
>
> 山膀手位口诀：
> 前要见圆，
> 后不见肘，
> 沉肩垂肘，
> 气要到手，
> 藏肘合腕，
> 肩不能耸。

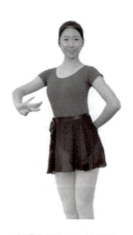
古典舞图-9　按掌位

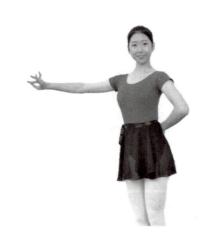
古典舞图-10　山膀位

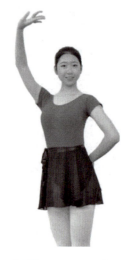
古典舞图-11　托掌位

扬掌位：手以"掌形"，手臂外旋，抬于旁斜上位，手心朝上，指尖朝外。（古典舞图-12）

提襟位：手以"拳形"，手臂内旋微弯曲呈长弧形，提于胯旁，虎口与胯部相对，肘部朝前微扣。

合掌：双手按掌，手腕交叉于胃前。

双山膀：在山膀位的基础上，双手做对称形态。（古典舞图-13）

双托掌：在托掌位的基础上，双手做对称形态。（古典舞图-14）

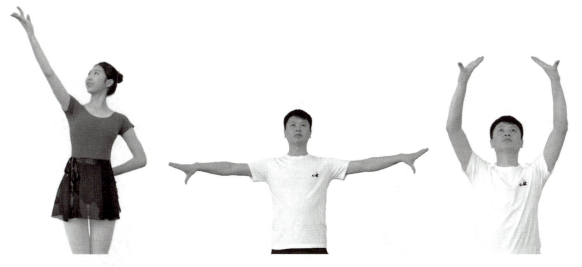

古典舞图-12　扬掌位　　　　古典舞图-13　双山膀　　　　古典舞图-14　双托掌

双提襟：在提襟位的基础上，双手做对称形态。（古典舞图-15）
山膀按掌：一手山膀位，另一手按掌位。（古典舞图-16）
托掌山膀：又称顺风旗，一手托掌位，另一手山膀位。（古典舞图-17）
托按掌：一手托掌位，另一手按掌位。（古典舞图-18）
山膀提襟：一手山膀位，一手提襟位。（古典舞图-19）
扬掌提襟：一手扬掌位，一手提襟位。（古典舞图-20）

 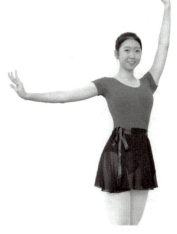

古典舞图-15　双提襟　　　　古典舞图-16　山膀按掌　　　　古典舞图-17　托掌山膀

古典舞图-18　托按掌　　　　古典舞图-19　山膀提襟　　　　古典舞图-20　扬掌提襟

冲掌：手以掌形，一手手臂内旋弯曲，手肘朝后斜上方，另一手手臂外旋伸直，手指朝前斜下方。

（三）脚形

勾脚：脚趾和脚踝最大限度地勾起，脚与腿部呈勾曲式形状。（古典舞图-21）

绷脚：脚踝伸展，脚背往上拱，脚趾往下压，脚与腿部呈一个流线形。（古典舞图-22）

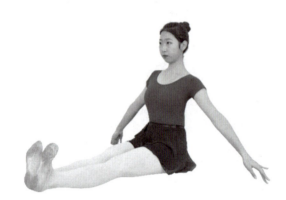
古典舞图-21　勾脚

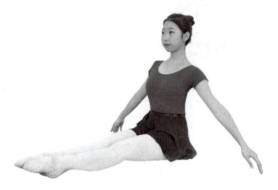
古典舞图-22　绷脚

（四）脚位

正步位：双脚紧靠，脚尖朝正前方，重心在双脚上。（古典舞图-23）

小八字位：双脚跟靠紧，脚尖分开45度，呈八字形，重心在双脚上。（古典舞图-24）

大八字位：在小八字位的基础上，两脚跟分开一个脚的间距，呈大八字形。

丁字步：一脚脚跟靠在另一脚脚心处，呈丁字形，重心在双脚上。（古典舞图-25）

踏步（以右为例）：左腿伸直，脚尖朝正前方；右脚撤到左后方，脚掌点地，膝盖微屈靠在左膝盖后。强调重心在左脚上。（古典舞图-26）

古典舞图-23　正步位

古典舞图-24　小八字位

古典舞图-25　丁字步

古典舞图-26　踏步

大掖步（以右为例）：左腿屈膝90度，脚尖朝正前方；右腿伸直，撤到左后方，脚掌点地，两大腿根部相贴。强调重心在左脚上。（古典舞图-27）

点步：一腿直膝支撑，另一腿直膝绷脚朝前（或旁、后）点地（点步分为前点步、旁点步、后点步三种）。（古典舞图-28）

弓步：一腿朝前（或旁）迈出并屈膝90度，另一腿绷直伸长。强调两脚全脚掌着地，前弓步重心微靠前腿，旁弓步重心在两腿之间（弓步分为前弓步、旁弓步）。（古典舞图-29）

扑步：在旁弓步的基础上做深蹲，屈膝的腿膝盖与脚尖朝同一方向，伸直的腿朝旁滑出，扣脚。

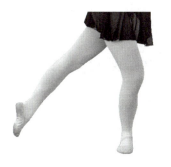
古典舞图-27 大掖步

古典舞图-28 点步

古典舞图-29 弓步

五、古典舞基本动作

（一）手的基本动作

提腕：手以掌形，手腕往上提。

压腕：手以掌形，手腕往下压。

小五花（以右为例）：手以掌形，双手交叉，手腕相贴。右手在上，手心朝下，左手在下，手心朝上。右手向里，左手向外，转成手心相对；接着继续转成右手在下，左手在上；然后右手向里，左手向外，转成手背相贴；最后继续转回准备动作。强调双手的手腕始终紧贴在一起。（古典舞图-30）

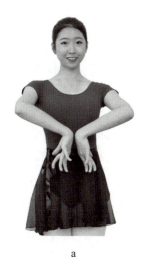
a

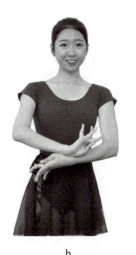
b

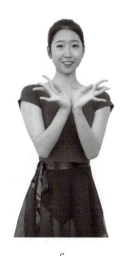
c

古典舞图-30 小五花

（二）手臂的基本动作

盖手：手以掌形，从旁往上提起，手心朝上，至上位，然后经身前盖下，手心朝下，做立圆的弧线运动。

分手：手以掌形，从身前往上提起，手心朝下，至上位，然后朝旁落下，手心朝上，做立圆的弧线运动。

抹手：手以掌形，从屈臂到直臂，于身前做水平运动，分为单抹手、双抹手、交叉抹手。

切手：手以掌形，手心朝里，从上位往下切，手呈刀形。（古典舞图-31）

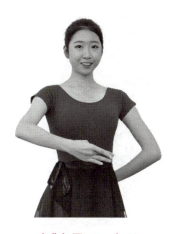
古典舞图-31 切手

推手：手以掌形，手心朝上，以手腕为轴，于胸前从外往里绕腕呈手心朝外，然后从前往旁推开。

晃手：手以掌形，提腕带动手臂，从下经旁至上位划弧线，手心朝里，然后压腕经旁朝下位划弧线，手心朝外，做立圆的弧线运动。（古典舞图-32）

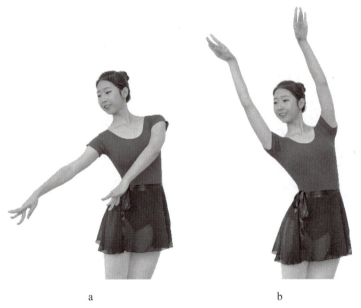

a　　　　　　　b

古典舞图-32　晃手

学习小贴士

晃手口诀：

小晃中晃大晃手，
位置高低各不同，
手腕肘尖为三肘，
身体要有提仰含，
空间路线要饱满。

穿手：手以掌形或剑指，用手指带动做从里往外的直线运动，分为上穿手、下穿手、后穿手等。（古典舞图-33）

① 单臂上穿手：手臂内旋，从腹前朝上穿行至手臂伸直，然后手臂外旋，朝旁落下。

② 双臂交叉穿手：一手手心朝里，从上位往下切至，同时另一手内旋从腹部往上穿。双手一上一下呈直线对称。

摊手：手以掌形，手心朝下，以手腕为轴，于胸前从里往外绕腕呈手心朝上，朝旁推开。（古典舞图-34）

学习小贴士

穿手口诀：

有穿必有掏，
有掏必有盘，
有直必有曲，
有圆必有转，
穿后藏转解，
刚柔并济美。

a　　　　　　　b

古典舞图-33　穿手　　　　　　　　　　　　　古典舞图-34　摊手

摇臂：手以掌形，手臂在身侧做从前向后或者从后向前的立圆运动。强调手臂上抬时提腕，手臂下落时压腕。

盘手：手以掌形，由手腕的转动带动手臂从里朝外、从外朝里、从下到上、从上到下的盘旋运动，分为单盘手、双盘手、里盘手、外盘手。（古典舞图-35）

掏手：手以掌形，用手指带动做盘手至身旁，同时手肘朝后夹。

• **学习小贴士**

摇臂口诀：
前摇后摇俯仰摇，
立圆画满要拧腰。
一动一随配合好，
手臂三七要划到，
头眼身手幅度妙。

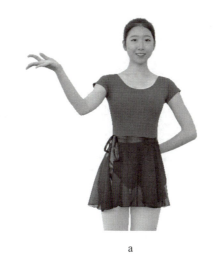
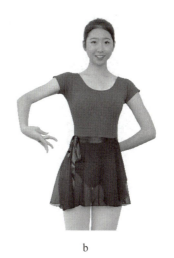

a　　　　　b

古典舞图-35　盘手

风火轮：

准备：手以掌形为自然位，脚为正步位，身体朝1点。

做法：① 左腿朝旁迈步呈左弓步，上身最大限度朝左转腰，右臂划向7点斜下方，左臂划向3点斜上方，目视6点。② 上身右转呈大八字位，右臂划上弧线至右山膀位，左臂划下弧线至左山膀位，挑胸腰，头朝后。③ 上身最大限度朝右转腰呈右弓步，右臂划下弧线至7点斜下方，左臂划上弧线至3点斜上方，目视4点。④ 上身朝左转并前倾呈扑步，右臂划上弧线至3点斜上方，左臂划下弧线至7点。（古典舞图-36）

• **学习小贴士**

风火轮口诀：
双手打开朝前面，
立手抡圆转一转，
脚上重心要倒换，
右腿蹲完推左面，
手脚身体一起转。

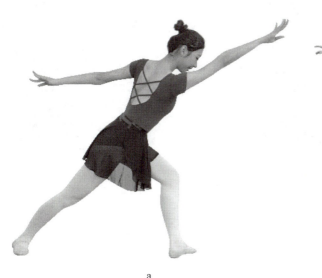
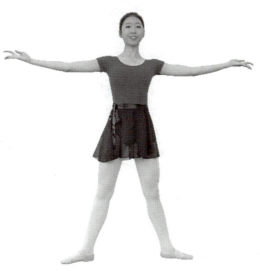

a　　　　　b

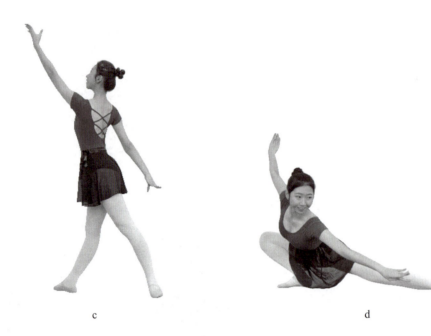

c　　　　　　　　　　　　　　d

古典舞图-36　风火轮

云手（以右为例）：

准备：手以掌形，右手山膀位，手心朝下，左手按掌位，手心朝上。

做法：右手从外朝里平划半圆，同时左手朝前平划半圆，形成右小臂在上，左小臂在下，双小臂呈上下叠状。接着右手做里盘手，右臂经上朝右划，同时左手做外盘手，左臂经前朝左划。再继续划一圈，形成左小臂在上，右小臂在下，双手配合的感觉要像在胸前揉抚一个圆球一样。然后左手划至山膀位，右手划至按掌位。（古典舞图-37）

> **● 学习小贴士**
>
> 云手口诀：
> 小云中云大云手，
> 有开有合空间大，
> 两手相对交错划，
> 含胸拧腰阴阳换，
> 缠头裹脑脚站牢，
> 平圆路线别忘掉。

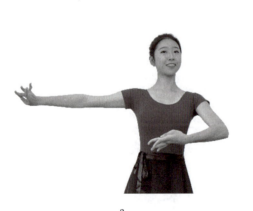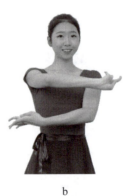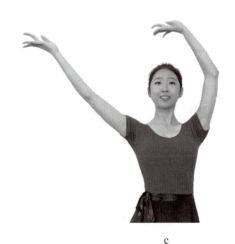

a　　　　　　　　b　　　　　　　　c

古典舞图-37　云手

（三）基本步伐

花邦步：在正步位的基础上，双膝保持微屈，立半脚尖，小幅度并快速地行走。

圆场步：在正步位的基础上，双膝保持微屈，一脚勾脚朝前落在另一脚的脚趾前，前脚的脚跟逐步下压到脚趾时，后脚的脚跟抬起并朝前上步，双脚如此进行交替。强调双脚经过脚跟至脚掌交替进行抬压，连续朝前行走。（古典舞图-38）

漫步：在圆场步的基础上，将节奏放慢、幅度扩大。

拖步：以一腿蹲、一腿点步的形态，朝前行走和移重心。

跑步：双腿保持微屈，脚掌着地，快速迈步。强调上身保持平稳。

蹉步（以右为例）：

① 勾脚蹉步：在右脚旁点步的形态上，左腿半蹲，右腿勾脚，左脚追右脚，移动迈步。（古典舞图-39）

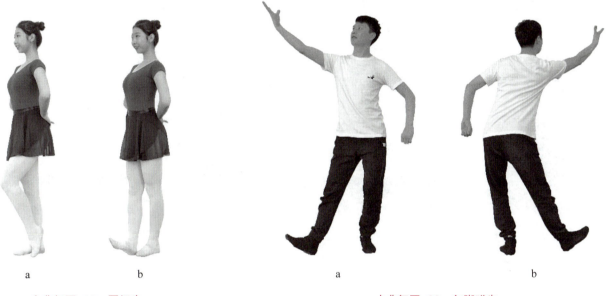

古典舞图-38　圆场步　　　　　　　　古典舞图-39　勾脚蹉步

② 绷脚蹉步：在右脚前点步的形态上，重心从左脚移到右脚，呈右脚前弓步，左脚追右脚，并步移动跳跃。

十字步（以右为例）：正步位，左脚朝右前方上步，接着右脚朝左前方交叉上步，然后左脚退回左后方，最后右脚退回到正步位。

（四）身韵的基本动律

1. 沉、提

躯干的上下动律，做动律时是先沉后提。

沉：盘坐或跪坐，通过呼气使气息沉到丹田，同时带动腰椎、胸椎、颈椎依次下压呈微含胸、微屈背形态。（古典舞图-40）

提：在沉的形态上，通过吸气使气息从丹田提到胸腔，同时带动腰椎、胸椎、颈椎依次直立，气息继续往上延伸。（古典舞图-41）

2. 冲、靠

躯干的斜移动律。

冲：在冲的过程中，腰部发力带动肩部和胸部朝2点或8点冲出，头倾于冲出的反方向，目视冲出的方向。强调肩部与地面保持平行，感觉腰侧肌拉长。（古典舞图-42）

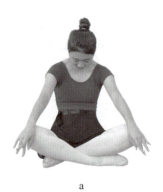
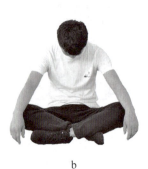
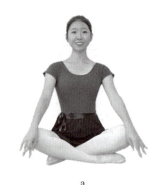
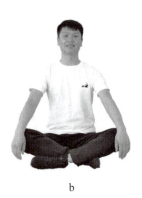

a　　　　　　　　b　　　　　　　　　　　　a　　　　　　　　b

古典舞图-40　沉　　　　　　　　　　　　古典舞图-41　提

靠：在沉的过程中，腰部发力带动肩部和侧肋朝4点或6点靠出，头倾于靠出的反方向，眼睛平视。强调肩部与地面保持平行，感觉前肋往里收，后背侧肌拉长。（古典舞图-43）

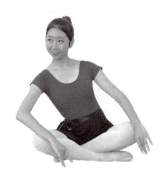
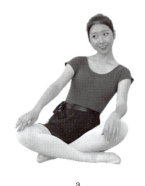
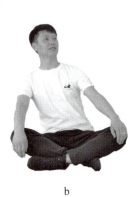

a　　　　　　　　b　　　　　　　　　　　　a　　　　　　　　b

古典舞图-42　冲　　　　　　　　　　　　古典舞图-43　靠

3. 含、腆

躯干的前后动律。

含：在沉的基础上，加大胸腔的含收，肩部朝前合挤，腰椎、胸椎、颈椎呈弓形。（古典舞图-44）

腆：在提的基础上，胸部尽量前腆，肩部朝后打开。（古典舞图-45）

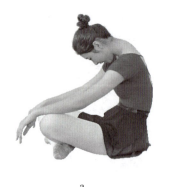
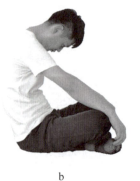

a　　　　　　b

古典舞图-44　含

> **学习小贴士**
>
> 含腆移与手的关系：
> 移带手，
> 含让手，
> 腆推手。

4. 移

躯干进行左右水平运动的横线动律。先经过提，在沉的过程中，腰部发力带动肩部朝3点或7点

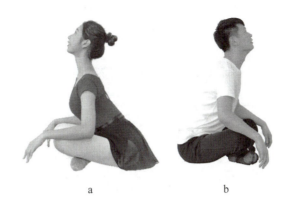

古典舞图-45　腆

移出，头倾于移出的反方向。强调肩部与地面呈横线的水平运动。（古典舞图-46）

5. 旁提

躯干的弧线动律。在提的过程中，以腰带肋，以肋带肩，一节一节向上提，至旁提状，呈弯月状。头随着旁提转动180度，眼睛随着旁提环视屋脊线180度。（古典舞图-47）

古典舞图-46　移　　　　古典舞图-47　旁提

> **学习小贴士**
>
> **旁提口诀：**
> 以腰带肋，
> 以肋带肩，
> 边拧边提。
> 转换过程，
> 提沉连接。
> 一张一弛，
> 松紧有度。

6. 横拧

盘坐或跪坐，腰部、肋部、肩部、颈部、头部同时朝左或朝右水平拧转。（古典舞图-48）

7. 倾

盘坐或跪坐，上身朝前或者朝旁倾倒，呈折状。（古典舞图-49）

8. 仰

盘坐或跪坐，胸部最大限度展开朝上顶，肩部朝后合挤，头部上

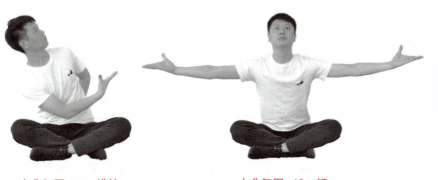

古典舞图-48　横拧　　　　古典舞图-49　倾

> **学习小贴士**
>
> **横拧口诀：**
> 快有寸劲，
> 顿挫分明；
> 慢有韧劲，
> 有延续感。
> 无论快慢，
> 贯穿提沉。

仰。（古典舞图-50）

9. 云间转腰

将提、沉、冲、靠、含、腆、移连贯起来做，即以腰为轴，上身做360度的平圆环动。

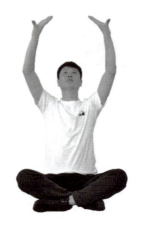

古典舞图-50　仰

> **学习小贴士**
>
> 云间转腰口诀：
> 点中有线，
> 线中有面，
> 行云流水。
> 阴阳之美，
> 圆游之韵，
> 轻盈之柔。

（五）基本舞姿

1. 掖腿

主力腿直立，同时动力腿的脚踝掖于主力腿膝盖的后侧，膝盖朝旁，手位双山膀位或其他手位。（古典舞图-51）

2. 吸腿

前吸腿：主力腿直立，同时动力腿绷脚吸腿至主力腿膝盖的内侧下方，膝盖朝前，手臂顺风旗位或其他手位。（古典舞图-52）

旁吸腿：主力腿直立，同时动力腿绷脚吸腿至主力腿膝盖的内侧下方，膝盖朝旁，手臂双山膀位或其他手位。（古典舞图-53）

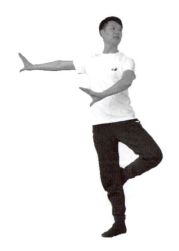
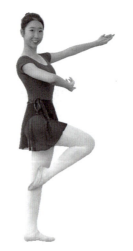
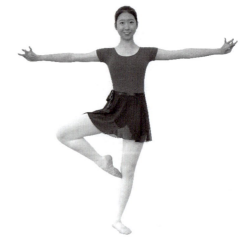

古典舞图-51　掖腿　　　古典舞图-52　前吸腿　　　古典舞图-53　旁吸腿

3. 端腿

主力腿直立，同时动力腿扛脚端于主力腿髋关节前侧，膝盖朝旁，手臂提襟按掌位或其他手位。（古典舞图-54）

4. 小射雁

主力腿直立，同时动力腿的小腿朝后抬起135度，膝盖靠于主力腿的膝盖后侧，手臂顺风旗位或其他手位。强调动力腿需绷脚。（古典舞图-55）

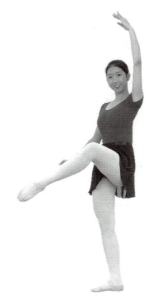
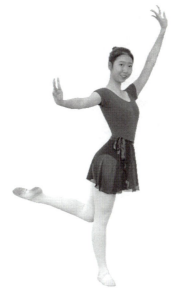

古典舞图-54　端腿　　　　　　　　古典舞图-55　小射雁

5. 大射雁

在小射雁的基础上，动力腿上抬90度，膝盖朝旁打开45度，手臂顺风旗位或其他手位。也可以在半蹲或半脚尖上做该舞姿。

6. 踏步蹲

在踏步的基础上，双腿交叉深蹲，上身横拧，头部朝旁倾，手臂托按掌位或其他手位。

7. 卧鱼

在踏步蹲的基础上，双膝重叠，盘坐于地面，身体横拧上仰，手臂托按掌位或其他手位。

类　别	提沉组合	冲靠与旁移组合	含腆仰组合	云间转腰组合	旁提组合	圆场步组合	花梆步组合
音频二维码							
示范视频二维码							

学习小结

中国古典舞成为我国舞蹈艺术中的一个分支，是根植于民间传统舞蹈上，经过历代专业舞者提炼、整理、加工、创造，并经历较长时期艺术实践的检验传承下来的具有一定典范意义和古典风格特色的舞蹈。舞姿与身法是中国古典舞的精粹。舞姿是造型，身法是韵

古典舞动作解析

律，它们之间的变换可以组成千姿百态。

通过对古典舞的学习，不仅可以培养学生的自觉、自控与坚韧品性的能力，还能让学生进一步加深对中华优秀传统文化的认知，时刻紧随中华优秀传统文化前进的步伐。使他们关注古代文化，了解具有中国民族特色的审美，培养对传统艺术美学的思考，增强中华民族情感，提升中华民族认同感。

古典舞"十欲法则"：欲左先右，欲右先左；欲上先下，欲下先上；欲进先退，欲退先进；欲收先放，欲放先收；欲重先轻，欲轻先重；欲快先慢，欲慢先快；欲直先弯，欲弯先直；欲矮先高，欲高先矮；欲斜先正，欲正先斜；欲提先沉，欲沉先提。

学习体会 ▶

您对本项目内容的学习有什么体会和感想吗？不妨写下来吧。

时间_____

知识巩固练习 ▶

理论知识习题

1. 古典舞的基本特征是什么？
2. 你觉得古典舞的手位和芭蕾手位有什么区别和联系呢？

表演练习题

1. 古典舞手位、脚位、基本步伐的练习。
2. 古典舞身韵组合练习（提沉、冲靠旁移、含腆仰）。

实践训练题

请为《春晓》《床前明月光》《悯农》这3首儿歌的音乐配上合适的古典舞动作。

项目三　现　代　舞

一、现代舞简介

现代舞是个性很强的舞种，现代舞的训练是对人的体能、肌肉、动作及身体进行全面开发的过程，通过呼吸带动身体收缩与放松，达到人体的重心、脊椎等全方位训练的目的。学生通过进行现代舞的训练，可以为将来的教学、表演以及创作，奠定良好的身

> **预习小口诀**
> 自由发挥为中心，凸显风格来相成。
> 时空能量去探索，走跑跳转蹲滑行。
> 思想观为容大度，乐观向上随而安。
> 摆脱程式与束缚，自由抒发情与感。

上篇 舞蹈基础

体基训。

二、现代舞基本动作训练

（一）基本姿态

站立基本位：双脚正步位分开与肩同宽站好，脚尖朝前，后背挺直，眼睛平视，双臂、手指自然下垂，重心前倾至脚掌。（现代舞图-1）

脊椎前屈下垂：在站立基础上，吸气——缓慢吐气的同时头尖带动，双腿站立不动，头尖指向地面垂直下沉。（现代舞图-2）脊椎缓缓弯曲向下，头部和双手放松，身体靠近双腿面。（现代舞图-3）

站立半蹲基本位：在站立基本脚位上，下身呈半蹲，上身脊椎弯曲向前呈包圆状，尾椎骨内收，头和双臂松弛，头尖、膝盖、脚尖三点呈垂直线条。（现代舞图-4）

> **学习小贴士**
>
> 学习现代舞首先要学会现代舞的呼吸，它与自然呼吸不同，现代舞的呼吸能够结合舞蹈节奏，调节舞蹈所表现的气质，形成丰富的色彩与旋律。

> **学习小贴士**
>
> 吸气：吸气时感觉从后背扩张，意念在耳后，延伸至各个末梢，有膨胀并占据空间的身体意识。
>
> 吐气：吐气时气由后至前而后向下走一个循环路线，下沉至丹田，进而控制身体。

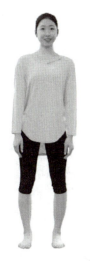 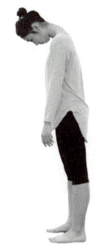 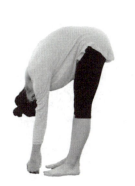 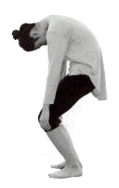

现代舞图-1 站立基本脚位　　**现代舞图-2** 颈椎前曲下垂位　　**现代舞图-3** 脊椎前曲下垂位　　**现代舞图-4** 站立半蹲基本位

站立前折基本位：在站立基本脚位上，上身从胯部断开，腿与身体呈90度，头、颈椎、腰椎、尾椎的中轴线呈水平直线，头部平行。手臂在身体两侧打开也可贴于耳边。（现代舞图-5）

站立旁腰基本位：下身同半蹲基本位，在保持正蹲的基础上，从腰断开上身呈平行旁腰打开，手臂贴耳，上身下身侧面呈90度，头顶方向与手指尖一致，眼睛平视。（现代舞图-6）

地面平躺基本位：全身放松平躺于地面，体态与站立基本

> **学习小贴士**
>
> 现代舞必须学会在每一激烈或舒缓情绪的瞬间，在任何姿势或情境中，在遵循动力法则的同时进行呼吸。

位保持一致,全身各个关节在松弛的状态下贴紧地面,呼吸保持通畅。(现代舞图-7)

地面后屈双脚蹬地:在平躺基本位的基础上,双腿直膝过头,前脚掌蹬地,臀部上冲,双手放松置于身体两侧(现代舞图-8)。

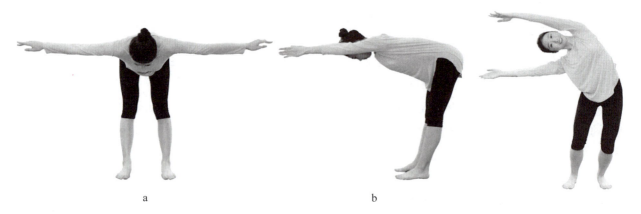

a 　　　　　　　　　　　　　　b

现代舞图-5　站立前折基本位　　　　　现代舞图-6　站立旁腰基本位

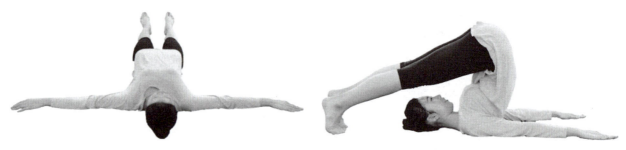

现代舞图-7　地面平躺基本位　　　　　现代舞图-8　地面后曲双脚蹬地

(二)头部单一动作

环动练习:起势站立基本位或半蹲位,以头尖带动,从脖颈处断开,头颈经过前、旁、后、旁四个点位进行圆周运动。

1.圆周运动

前:脖根完全放松,头颈自然向前下坠。(现代舞图-9)

旁:肩膀保持不动,头颈平行向旁下坠朝向地面,意识上耳朵朝向肩膀,面部冲前,颈部自锁骨完全拉伸,头颈和身体形成反作用力。(现代舞图-10)

后:同前一样,脖根完全放松,头颈自然向后下坠,保持呼吸顺畅。(现代舞图-11)

 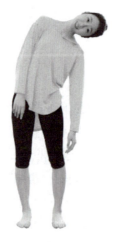 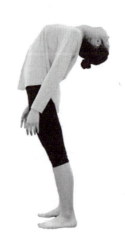

现代舞图-9　前　　　　　现代舞图-10　旁　　　　　现代舞图-11　后

2. 环动

在找到四个点的头颈基本位置和方向感基础上，进行顺时针或逆时针环动，节奏可由慢至快。

（三）肩部单一动作

1. 上下练习

在站立基本脚位的基础上，双手自然下垂，肩膀上下提放式运动，可以单肩也可以双肩进行交替练习。（现代舞图-12）

2. 开合训练

在站立基本脚位的基础上，双手自然下垂，肩膀呈前后开合状运动。开时，双肩用力向后掰开敞胸，后背肩胛尽可能相夹，注意不塌腰挺肋；合时，则双肩用力向前聚拢扣胸，后背肩胛尽可能打开，呈包合状，注意不要坐腰，动作要求尽可能做到极致。（现代舞图-13）

> **学习小贴士**
>
> 上（提）时要求肩部尽可能有意识地靠向双耳，下（放）时要求双肩尽可能有意识地坠向地面。

3. 撕扯练习

此动作是在前几个肩膀训练动作的基础上，加大幅度，训练的综合性也更突出。从字面上理解，动作一般以快节奏为主，要求感受肩部所有肌肉在刹那间的开与合，意在于对"撕扯"的动作体现，综合训练了肩、大臂、小臂连同手的全部肌肉，以至于让整个上肢有最大限度的表现力。（现代舞图-14）

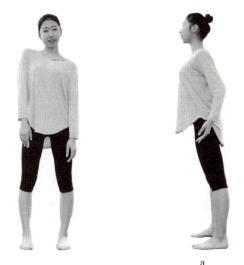

现代舞图-12　上下练习　　　　现代舞图-13　开合训练　　　　现代舞图-14　撕扯练习

4. 环动练习

在站立基本位或半蹲基本位的基础上，双手放松，自然下垂，肩膀呈立圆环绕式运动，必须使肩膀经过前—上—后—下或相反的路线，可以单肩也可以双肩进行交替练习。

（四）胯部单一动作

1. 单一方向练习

以胯部为动点进行前、后、左、右的局部方向性训练。强化中断意识的训练。（现代舞图-15）

2. 环动练习

在单一方向的基础上，强调运用胯部进行局部的连贯性环动训练。通过胯部的局部练习，深化学生对中段的局部认识，从而掌握控制身体的基本能力。

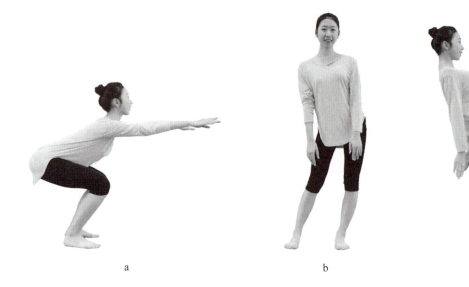

现代舞图-15 胯部基本动作

（五）膝部单一动作

蹲是膝关节最重要的训练。做动作时，膝盖放松，以自身重量弯曲下沉（起时从脚下发力推地，将此力量延伸到膝盖，自然站直弯曲下蹲的膝关节）。膝部运动时要有韧性并有一定的润滑感，以此进行膝部周围连带大腿、小腿部分肌肉的有效训练。（现代舞图-16）

> **学习小贴士**
>
> 膝部运动时要有韧性并有一定的润滑感。

（六）步伐训练

滑推步是一种通过重心转移来进行的脚下大幅度步伐训练。从字面上理解最要注意的就是"滑推"两个字，形象地体现了此动作训练时的状态，"滑"与"推"是相互的。"滑"是指动作的前脚，必须紧贴地面，身体重心随脚步向外滑出，"推"对于"滑"来说更为重要，它建立在"滑"的基础上，在做"推"动作时，双脚在最大幅度的基础上，转移重心的同时由大腿内侧发力，双脚由后向前再推出。此步伐练习，训练重点和目的在于由主动性的脚和受重的膝部协调配合而产生的重心转换行进。（现代舞图-17）

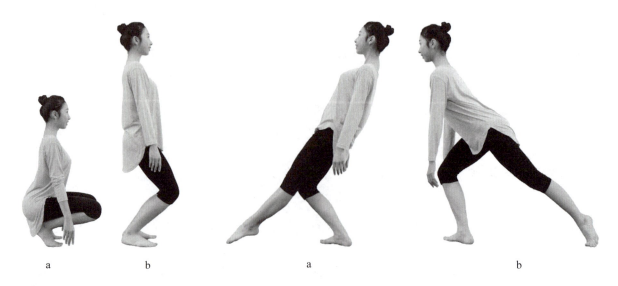

现代舞图-16 膝部基本动作　　　　现代舞图-17 滑推步

上篇　舞蹈基础

（七）跳跃训练

1. 小跳练习

（1）双脚交替小跳

在正步基础上，脚腕主动发力，进行踩和推的双脚交替小跳，行进的过程中上身前倾，双脚迅速交替。在双脚进行迅速交替的行进过程中，强调的不是跳跃，而是脚腕关节的推和踩的力量。（现代舞图-18）

（2）主动落地练习

在正步基础上进行的双脚同时主动落地小跳。脚腕发力，身体其余部位保持松弛，脚腕推地的同时迅速落地，继而进行连续性跳跃。强化脚腕的发力意识和灵活性。

2. 大跳练习

行进过程中，上步同时进行分腿，保持人的身体高度压住重心，双腿迅速分开、迅速落下，继而紧跟整体前推重心坚持运动。跳跃的同时双手可根据不同的发力方式和训练目的调整变化位置，跟双腿的步调一致，快上快下。强调同步、迅速、分开发力的意识，同时收回，强调身体完成瞬间停顿的质感。（现代舞图-19）

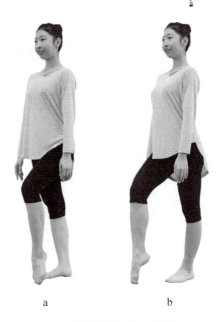

a　　　　b

现代舞图-18　小跳

现代舞图-19　大跳

> **学习小贴士**
>
> 跳跃落地时前脚掌先落地，使整个脚面起到缓冲作用，减少损伤。

（八）滚地单一动作

左右摆腿：平躺基本位，双腿正步屈膝，上身松弛紧贴地面，双脚进行左右摆动。吐气的同时膝盖发力，右腿屈膝倒地，左腿随着膝盖倒出的重量向右滑动，贴地走最远的圆弧路线至身侧，收回时吸气，力量相反，用脚带动，右脚同样经原路线划回，双脚收回正步屈膝位，反面重复。（现代舞图-20）

开合式：平躺基本位，左手指尖带动，经过头顶向右贴地划手，一拍到上，慢慢延伸，身体同时向右翻身成侧卧，扬胸抬头，眼睛跟随手的方向留住，右肘同时一拍贴地抽回在右侧肋骨下，双脚保持贴地不动。在此体态上，指尖延伸不停顿，而后迅速中断发力，手脚同时向里收，头松弛随动留在最后走，做一个甩身体的动作，手还要经过外圈划进来收紧，双脚直接屈膝收紧，整个人缩成一团，冲旁成侧卧。往回重复路线，还是左手指尖带动，双手沿原路线慢慢划开向左，左臂划开，右臂穿出，双腿同时运动，脚尖着地慢慢划开，上身和头慢慢随动，划回到平躺，反面重复。着重训练中段的控制，保持控制下的身体发力一致性。（现代舞图-21）

现代舞图-20　左右摆腿

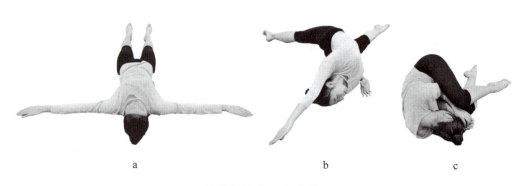

现代舞图-21　开合式

推地单一动作：平躺基本位，向左主动收胳膊肘时膝盖滚成左膝盖单腿跪地、右腿伸直在外、上身埋下、臀部卧至脚后跟，同时右手贴地，经过头顶的最远圆弧路线收至胸前，双手撑地，吐气的同时双手推地起身，同时吸气，迅速地控制落下，回到推地之前的位置，气息发力快上慢下，反面重复。重点训练上下身的协调运动和快上慢下的身体气息控制。（现代舞图-22）

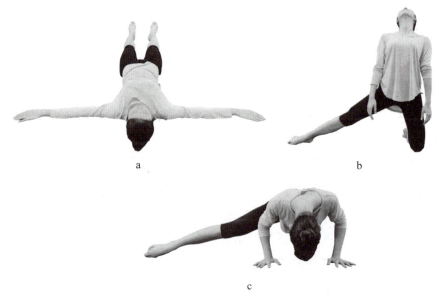

现代舞图-22　推地动作

三、现代舞地面活动训练

1. 活动训练1

准备：身体平躺，双腿自然分开，两臂向两侧延伸（现代舞图-23）。

1x8［1—7］：在准备姿态上，右手指尖贴着右手臂走，经过右肩膀、胸前、左手臂，一直到左手臂指尖，同时两个膝盖向左摆动，再慢慢将左膝盖贴于胸前，含胸埋头。（现代舞图-24）

［8］：迅速按原路线返回到准备姿态。

1x8［1—7］：与第一个8拍前7拍相反方向的动作。（现代舞图-25）

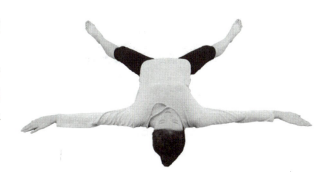

现代舞图-23

现代舞图-24

现代舞图-25

［8］：迅速按原路线返回到准备姿态。

2. 活动训练2

准备：双腿并拢伸直坐于地面，挺胸拔背，双手三位手（现代舞图-26）。

1x8［1—4］：两腿分开横叉，双手置于七位手（现代舞图-27）。

1x8［5—8］：双手向前延伸，身体向前趴地，两腿经过横叉后并腿。（现代舞图-28）

1x8［1—4］：向左翻身，身体正面朝上。

1x8［5—8］：起身呈准备姿态。

2x8：动作同前两个8拍，方向相反。

3. 活动训练3

准备：双膝跪地，双手扶地。

1x8［1—4］：左手扶地，左膝跪地，右手臂向前延伸，身体挺直，同时右腿向后绷脚伸直延伸。（现代舞图-29）

1x8［5—8］：身体收缩，右腿、右手收回至于胸前，含胸埋头。（现代舞图-30）

4. 活动训练4

准备：盘腿坐，肩、臂放松，两手搭于膝盖，头自然前垂。（现代舞图-31）

1x8［1—4］：头在前垂的基础上，向右肩方向转动，继续向后转动，保持放松。（现代舞图-32）

1x8［5—8］：头继续经过左肩向正前方转动，保持放松。（现代舞图-33）

1x8：动作反方向重复一遍。

现代舞图-26

现代舞图-27

现代舞图-28

现代舞图-29

现代舞图-30

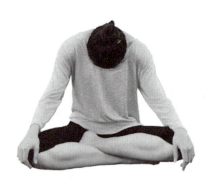

现代舞图-31

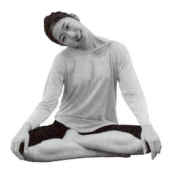

a

现代舞图-32

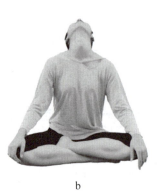

b

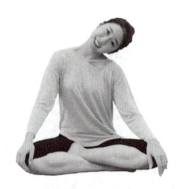

现代舞图-33

类　别	现代舞蹲组合	地面组合	现代舞擦地组合	综合组合
音频 二维码	▦	▦	▦	▦
示范视频 二维码	▦	▦	▦	▦

学习小结

现代舞蹈是19世纪末和20世纪初在欧美兴起的一种舞蹈流派，是反对古典芭蕾封闭僵化、脱离现实生活和单纯追求技巧为前提所产生的文化现象，主张以合乎自然运动法则的舞蹈动作，自由地抒发人的真实情感。

现代舞动作解析

欣赏现代舞不要追求看懂，更多的是用自己的理解看舞蹈。当你纠结舞蹈到底讲述了什么故事，到底想告诉我们什么，与此同时就忽略了自己的感受。现代舞就是把观众带入舞蹈中去感受，接受一切的想法，包容一切的观念。通过学习现代舞，让学生了解现代舞的历史文化背景和现代舞所传达的思想。通过现代舞学会和善于表达自我内心的情感，明白舞蹈动作是为自己的内心服务，为自己的感情服务的，因此，舞蹈动作才更有生命力。

学习体会

您对本项目内容的学习有什么体会和感想吗？不妨写下来吧。

时间_____

知识巩固练习

理论知识习题

1. 现代舞的特征是什么？
2. 如何欣赏现代舞？

表演练习题

1. 现代舞的动作练习（包括基本姿态、上下肢、地面动作）。
2. 现代舞的组合练习（包括蹲组合、擦地组合、呼吸组合、放松组合及综合组合）。

实践训练题

选择一首音乐或歌曲，并自编一段抒发自己内心世界的现代舞。

模块三　中国民族民间舞

学习目标

知识目标

初步掌握中国民族民间舞蹈（藏族舞蹈、东北秧歌、傣族舞蹈、云南花灯、维吾尔族舞蹈、蒙古族舞蹈、朝鲜族舞蹈）的文化背景、风格特征，丰富舞蹈知识，积累舞蹈素材。

提高对中国民族民间舞蹈的审美和鉴赏能力。

技能目标

了解不同民族民间舞蹈的动作及风格特点、基本体态和动律特征，提高对民族民间舞蹈的韵律感及表现力。

培养学生舞蹈动作的协调性与灵活性，以及自主学习能力与创造力，并能运用于幼儿民族舞蹈教学中。

获取民俗知识，培养提出问题、分析问题和解决问题的能力。

情感目标

了解和热爱祖国的民族民间文化，激发对民族舞蹈的学习热情。

课程思政

教师在中国民族民间舞蹈的教学过程中，让学生通过在各个区域和层面上所表现民族民间舞蹈的现象与形式来了解我们中华民族灿烂的文化，了解通过人的肢体所体现的舞蹈文化和艺术，也了解中华民族舞蹈特征和类型，从而既丰富学生的舞蹈文化知识，又得到美的享受。

学生通过对中国民族民间舞蹈的学习，在提高业务水平的同时，也开发了自身的学习能力和创新能力，并且提升了民族自豪感和文化自信。作为高职高专学前教育专业的学生，为将来把民族民间舞蹈的知识与技能融入幼儿舞蹈教学当中做好充分准备，达到学以致用的目的，成为一名勇于走在时代前沿的奋进者和精益求精的优秀教育工作者。

模块导图

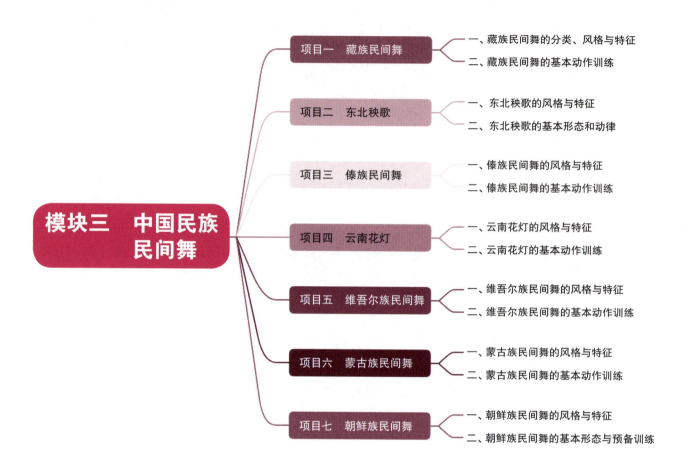

项目一　藏族民间舞

> **预习小口诀**
>
> 平步全脚要踏地，抬起幅度不要高，刚到脚踝处就好。
> 撩步要在颤动上，先将腿吸起再撩，向前向旁都可以。
> 靠步有单又有长，踏步点地来帮忙，单靠脚跟一步点。
> 长靠三步点为常，甩袖大臂来发力，抛向空中缓落起。

一、藏族民间舞的分类、风格与特征

藏族是我国历史悠久的少数民族之一，主要分布在西藏、青海、甘肃、四川、云南等地。特有的地理环境和神秘的宗教信仰，造就了藏族独特的历史文化和丰富多彩的民间歌舞艺术。藏族人激情奔放、稳重朴实，面对辽阔的青藏高原，他们以歌述怀、借舞抒情，大自然赋予他们优美高亢的歌喉和风格独特的舞姿，歌舞在他们的生活中是不可或缺的部分。

藏族人民服饰厚重，身着大袍长靴，为了便于劳作，常将双袖扎在腰前（或腰后）。"舞袖"这一动律特征，就是对藏族服饰特点的展现。

（一）藏族舞蹈的分类

1. 民间舞蹈

主要是群众自娱性的广场舞蹈，载歌载舞，歌舞一体，在西藏民族歌舞中数量最多，覆盖地域最广，形成一种独特的艺术风格。

2. 宗教舞蹈

它是藏传佛教独有的舞蹈，由各寺的僧侣在寺内表演，集诗、乐、舞为一体，气氛隆重，场面壮观。

3. 宫廷舞蹈

它流传于民间，后进入宫廷，成为一种礼仪性的舞蹈。类似汉族封建王朝的雅乐，由男童表演，供地方官员及达赖活佛高僧观赏。

（二）藏族舞蹈的风格特征

藏族民间舞蹈的风格特征是淳朴、粗犷、豪放，藏族民间音乐则具有热烈、朴实、抒情的特点。藏族舞蹈语汇多姿多彩，而膝关节的屈伸和颤动是藏族舞蹈最突出的风格性标志。在民间舞的教学上，基本的训练内容包括以下3个方面。

堆谐：汉语称为"踢踏"，它情绪欢乐，节奏明快，动作热情、奔放，舞蹈时膝部松弛而富有弹性地颤动，脚下灵活、敏捷，上身松弛动作较少，形成上下颤动的动律，脚部以踢、踏、悠、跳等动作踏出有规律有变化的各种节奏点，具有丰富的表现力，朴实自如、轻盈灵活的风格特点。

谐：汉语称为"弦子"，它曲调悠扬，动作柔美，长袖轻拂，舞姿舒展。舞蹈时身躯前倾，膝部有规律地屈伸，上身随重心的移动而晃动，膝关节随重心的下擘，形成沉重、缓慢的形体语言特色。舞步多由靠、撩、拖、点转等动作组成，与手臂动作的摆、掏、撩、甩等配合自如。

卓：汉语称为"锅庄"，是西藏地区广泛流传的民间舞蹈，舞蹈时围成圆圈边歌边舞。从流传地区看，农区"果卓"奔放豪迈，牧区"锅庄"沉稳豪爽。

踢踏、弦子、锅庄、牧区舞、热巴，我们主要把握的是其内在的精神气质和审美情趣，运动的方式突出下肢的上下运动，因此膝部的不同性质的颤动和屈伸是我们训练的核心，也是展开训练的着眼点。在由慢至快、由小至大、由轻至重的变化中，使学生能够逐渐把握不同节奏中不同舞姿的性格，以及表现舞蹈性格的准确能力。

二、藏族民间舞的基本动作训练

（一）基本体态、手形、手位、脚形、脚位

1. 基本体态

坐懈胯：上身松弛略前倾，坐胯懈腰稍息状。（藏图-1）

提示：坐懈胯是在点与线的流动过程中所形成的瞬间造型，它常用于藏族舞蹈动作之间的流动与衔接。

2. 基本手形

自然手形：四指并拢，虎口自然张开，掌心放松。（藏图-2）

抓握袖：五指空心拳。（藏图-3）

> **学习小贴士**
>
> 坐懈胯是在点与线的流动过程中所形成的瞬间造型，它常用于藏族舞蹈动作之间的流动与衔接。

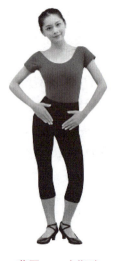

藏图-1　坐懈胯　　　藏图-2　自然手形　　　藏图-3　抓握袖

3. 基本手位

（1）扶胯位

双手手掌自然放于胯上，沉腕，指尖对斜下方（似插兜状），双肘略向前。（藏图-4）

（2）单臂袖

扶胯单臂袖：一手体旁90度屈肘，手心向前，一手扶胯。（藏图-5）

平开单臂袖：一手体旁自然平展，手心向下，一手体旁90度屈肘。（藏图-6）

平开单提袖：一手体旁自然平展，一手头上方提袖，手心向下。（藏图-7）

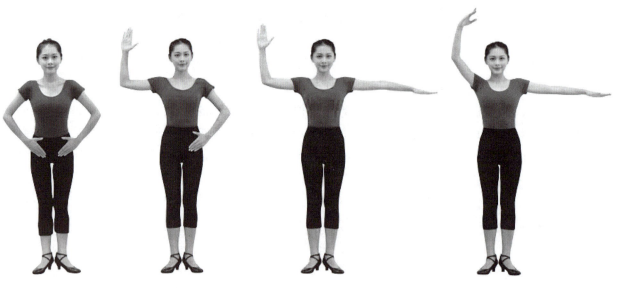

藏图-4　扶胯位　　藏图-5　扶胯单臂袖　　藏图-6　平开单臂袖　　藏图-7　平开单提袖

前后手：一手屈臂于体前，一手屈臂于体后，手指尖自然下垂。（藏图-8）

斜上手：双手向斜上方延伸，手心向上。（藏图-9）

斜下手：双手向斜下方打开，手心向前。（藏图-10）

体前双臂手：双手置于体前平行下垂，手心相对，上身前倾。（藏图-11）

体后双臂手：双手平行于身体后方，斜下，手心相对。（藏图-12）

胯前划手：双手于胯前左右划手。（藏图-13）

体前交叉手：双手于体前交叉，手心向里。（藏图-14）

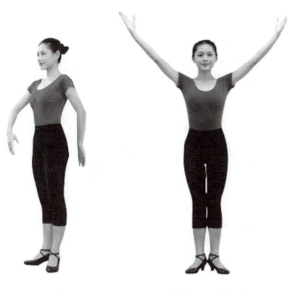
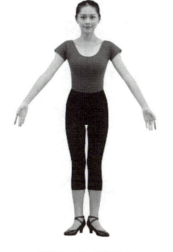
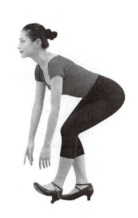

藏图-8　前后手　　　　藏图-9　斜上手　　　　藏图-10　斜下手　　　　藏图-11　体前双臂手

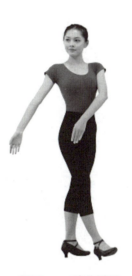
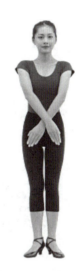

藏图-12　体后双臂手　　　藏图-13　胯前划手　　　藏图-14　体前交叉手

摊盖手：双手旁抬于身体右侧，右手手心向上，左手手心向下。（藏图-15）
扬手：一手于体前斜上方，一手于体后斜下方，手心向上。（藏图-16）

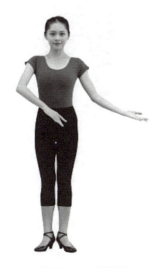
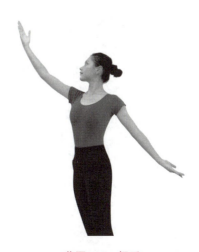

藏图-15　摊盖手　　　　　　藏图-16　扬手

4. 基本脚位

自然位：脚跟并拢，双脚尖自然打开。（藏图-17）
丁字靠步：站丁字位，右脚微伸向右前勾脚点地。（藏图-18）
交叉靠步：站自然位，右脚略勾脚于左前方点地。（藏图-19）
旁点靠步：站自然位，右脚掌旁点地，微屈膝。（藏图-20）

藏图-17　自然位　　　藏图-18　丁字靠步　　　藏图-19　交叉靠步　　　藏图-20　旁点靠步

5. 基本脚形

（1）吸抬腿

前吸抬腿：站自然位，右腿微勾脚由膝盖带动吸抬腿。（藏图-21）
旁吸抬腿：站自然位，右腿微勾脚吸抬于左小腿后，膝盖外开。（藏图-22）

（2）抬腿

前抬腿：站自然位，右腿前抬25度。（藏图-23）
侧前抬腿：站自然位，右脚于右前抬腿屈膝。（藏图-24）

藏图-21　前吸抬腿　　　藏图-22　旁吸抬腿　　　藏图-23　前抬腿　　　藏图-24　侧前抬腿

（3）端腿

小端腿：站自然位，左脚端于右小腿前，右屈膝。（藏图-25）

大端腿：站自然位，左腿端至右膝前，右屈膝。（藏图-26）

6. 常用手臂动作

撩袖：提肘的同时，手臂由下经体前向斜上或斜前撩出，到位后手腕向上或向外摆动，带动水袖，力量送到手指尖，两臂可交替撩袖。（藏图-27）

甩袖：经屈臂手向远甩出呈手背向上，力量送到手指尖。做该动作时双手由胸前以腕带臂向上或向外掏甩袖。（藏图-28）

前后悠摆袖：双手下垂，以肘带动手臂前后做45度摆动，手腕主动。（藏图-29）

晃袖：双手屈肘举至胸前，左右手在胸前从内向外至旁划圆，双手带动小臂随步伐节奏的变化做

藏图-25　小端腿　　　藏图-26　大端腿

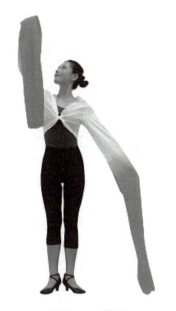
　　藏图-27　撩袖

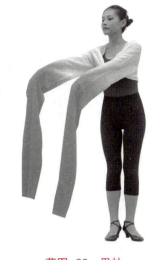
　　藏图-28　甩袖

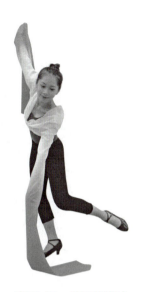
　　藏图-29　前后悠摆袖

左右双绕环晃袖。（藏图-30）

　　抛袖：双手平抬于胸前，手心向下，以肘带动抬至头顶，用小臂将水袖抛出。（藏图-31）

　　盖分手：经双垂臂双手于体前交叉后，分至斜下手。（藏图-32）

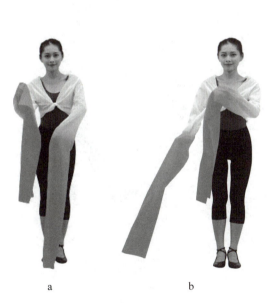
　　　　a　　　　　　　　b
　　　　藏图-30　晃袖

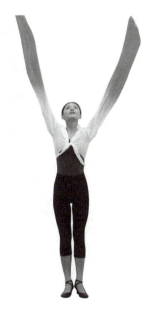
　　藏图-31　抛袖

（二）基本动律、舞姿、步伐

1. 上身动律

（1）顺势动律

做法：以腰为轴，随着脚下步伐（如平步、靠步等）向左或右转体。

（2）顺势立圆

做法：以腰为轴，随着脚下步伐（如平步、靠步、撩步等）手臂带动上身走立圆。

2. 基本舞姿

双臂礼（献哈达）：重心置于左腿半蹲，右腿直膝于2点脚跟点地，上身前倾，头略低。双手手

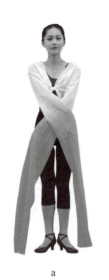
a

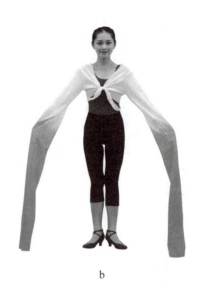
b

藏图-32　盖分手

心向上摊于体侧肩稍下，如双手捧哈达状。（藏图-33）

单臂礼：重心置于左腿半蹲，右腿直膝于2点脚跟点地，上身前倾，右臂摊向右斜前。左手手心扶住右肘，抬头平视前方。（藏图-34）

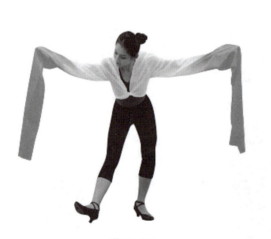

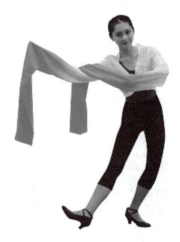

藏图-33　　　　　　　　　　藏图-34

3.基本步伐

（1）踢踏步伐

准备：① 颤膝：自然体态，双膝松弛、有弹性地连续小颤，重拍在下，一拍两颤。② 碎踏：自然体态，颤膝带动双脚交替全脚踏地。

（2）冈达（抬踏）

准备：自然脚位，双手扶胯。

Da— 前脚掌抬起。

1— 落脚打地。

（3）抬踏步

准备：左丁字步，垂手。

Da— 右膝微屈将左脚挤出斜前25度，身体转向左

> **学习小贴士**
>
> 颤膝时重拍向下，碎踏要用全脚掌踏地，两组步伐均做到放松、自然的状态。

> **学习小贴士**
>
> 冈达（抬踏）可单脚做，也可双脚做，同时配合膝盖有弹性地颤动，抬踏步时双手经常配合翻盖手。

斜前方。

1— 右脚冈达，左脚经上弧线自然勾回。（藏图-35）

Da— 左脚踏落自然位，重心左移，体对前方。

2— 右脚右丁字步踏实，体对右斜前方。（藏图-36）

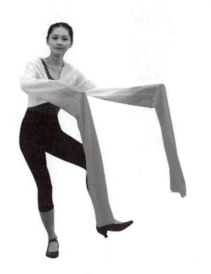　　

藏图-35　　　　　　　　　　　　藏图-36

（4）退踏步

准备：自然体态。

1— 右脚后撤步，脚掌着地，右前后摆手。（藏图-37）

Da— 左脚原地踏落。

2— 右脚自然向前踏落，左前后摆手。（藏图-38）

（5）第一基本步（以右为例）

准备：自然体态。

1— 右脚做冈达，左脚微吸抬，右手于胯前，左后背手，身体微左倾。（藏图-39）

2— 左起全脚颤踏三步，交替"左右左"，身体渐右倾，双手顺势向旁打开。（藏图-40）

学习小贴士

做退踏步时要注意：①颤膝必须贯穿始终，身体左右微摆。②右脚向前踏落时重心置于左脚，忌前后移动重心。

藏图-37　　　　　　　　　　　　藏图-38

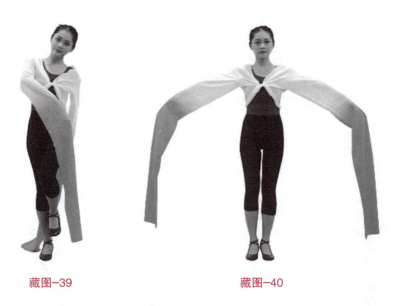

藏图-39　　　　　　藏图-40

（6）第二基本步（以右为例）

准备：自然体态。

1—4　右脚做冈达，左脚微吸抬，右手于胯前，左后背手，身体微左倾（第一基本步）。（藏图-41）

5—　右并脚踏地，双膝微屈，左单臂袖。（藏图-42）

4—　右起向右横移颤踏三次，双手自然落下。

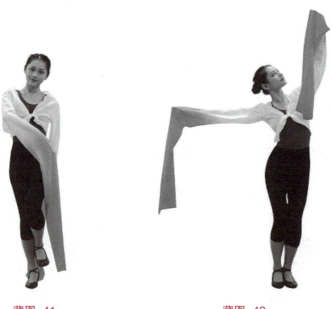

藏图-41　　　　　　藏图-42

（7）第三基本步

准备：右丁字步，垂手。

1—　左脚冈达，右脚微抬起，略屈膝。（藏图-43）

Da—　右脚踏弹，双膝略直。（藏图-44）

2—　做1—的动作。

Da—　右脚踏落，与肩同宽。（藏图-45）

（8）嘀嗒步

准备：身向2点，左丁字步。

藏图-43　　　　　　藏图-44　　　　　　藏图-45

Da—　重心在右脚，右脚冈达，双腿直膝。（藏图-46）
1—　左脚抬起，右脚落地屈膝。（藏图-47）
2—6　重复以上两动作。（藏图-48）
7—　右脚上步踏落左脚旁，形成丁字步，盖分手位。（藏图-49）

> **学习小贴士**
>
> 做嘀嗒步时重心置于主力腿，手臂配合盖分手。

 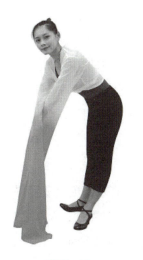 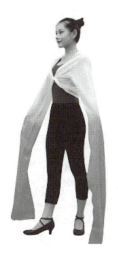

藏图-46　　　　　藏图-47　　　　　藏图-48　　　　　藏图-49

4. 弦子步伐

准备：自然体态，双膝长抻短屈，连绵不断，重拍向上。

动作训练：

（1）平步

准备：扶胯位，右坐懈胯。（藏图-50）

做法：双脚交替、全脚拖地或脚跟微离地向前迈或向后撤，身体向左划上弧线后左坐懈胯配合。（藏图-51）

（2）收步

准备：左坐懈胯。

1—　右脚旁迈成大八字步。

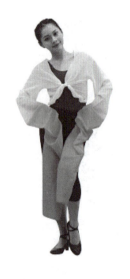

　　　　　　　　　　　　　　　　　a　　　　　　　b
　　　藏图-50　　　　　　　　　　藏图-51

Da— 右脚重心转体对8点，目视1点。
2— 左脚拖地收回成丁字步，右坐懈胯体态。（藏图-52）

（3）单靠步

准备：自然体态。

Da— 重心右移，双膝松落，左脚自然抬起，右坐懈胯。
1— 左脚向旁自然迈步，双膝慢伸。
Da— 重心左移，左勾脚抬起25度，双屈膝，右坐懈胯。
2— 右勾脚下踩落至右前丁字靠步位。（藏图-53）

（4）双靠步（靠点靠）

准备：自然体态。

Da— 同单靠。
1— 右脚向右斜前方迈步，双膝慢伸。
Da— 重心右移，双屈膝，左脚自然抬起25度。
2— 左脚单靠。（藏图-54）
3— 经屈伸左脚脚掌点于斜后方。（藏图-55）
4— 经屈伸左前单靠步位。（藏图-56）

藏图-52　　　藏图-53

（5）三步一靠

准备：自然体态。

做法：右起平步走三步，第四步左脚靠步，可向前、向旁、向后退。

（6）撩步。

①单撩步

准备：自然体态。

做法：主力腿一拍两颤，同时动力腿吸抬小腿前撩25度，落下时小腿自然悠出，重拍在下，双腿屈膝交替进行。（藏图-57）

> **学习小贴士**
>
> 做撩步动作过程中保持坐懈胯体态；撩腿时保持自然体态，由膝关节带动小腿发力，切忌用大腿发力。

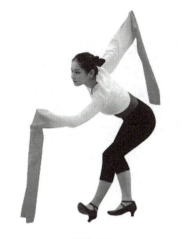
藏图-54

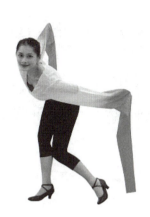
藏图-55

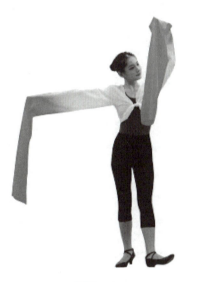
藏图-56

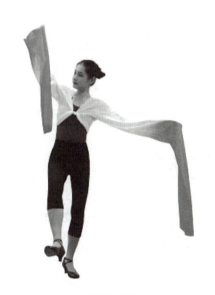
藏图-57

② 一步一撩

准备：自然体态

1— 右脚自然踏地，颤膝。

Da— 左腿单撩，右腿颤膝，右坐懈胯。

③ 三步一撩

准备：自然体态。

做法：平步三次，单撩一次。

通过藏族民间舞的教学，使学生了解藏族民间舞的风格特点，掌握其基本动作和表演技巧。结合学前教育专业的特点要求学生了解和掌握藏族民间舞动作素材在儿童舞蹈教学中的运用。

类　别	藏族颤动律组合	藏族男生踢踏组合	藏族屈伸组合	藏族弦子组合	再唱山歌给党听组合
音频二维码					

续 表

类　别	藏族颤动律组合	藏族男生踢踏组合	藏族屈伸组合	藏族弦子组合	再唱山歌给党听组合
示范视频二维码	▦	▦	▦	▦	▦

学习小结

　　藏族人民主要聚居在西藏自治区及青海省部分地区。藏族舞蹈是藏族人民在高原生活的缩影，其独特的舞蹈动作和节奏，与高原的地理环境、气候特点以及藏族人民的生活习惯紧密相关。在生活中，形成了许多富有高原特色的舞蹈动作，如屈膝、俯身等。

　　通过学习，我们可以了解到藏族舞蹈的起源、发展及在历史长河中的演变。藏族舞蹈是高原文化的瑰宝，它不仅展示了藏族人民的生活习惯和地域特色，还体现了人与自然和谐共生的理念。通过学习藏族舞蹈，学生不仅能够提高自己的舞蹈技巧，还能够深入了解藏族的历史文化，从而更加珍视和传承这一独特的艺术形式。

藏族舞动作解析

学习体会

　　您对本项目内容的学习有什么体会和感想吗？不妨写下来吧。

时间_____

知识巩固练习

理论知识习题

1. 藏族民间舞蹈的风格特征是什么？
2. 藏族民间舞蹈有哪些类型？你最喜欢哪种类型呢？

表演练习题

1. 藏族民间舞蹈的动作练习。
2. 藏族民间舞蹈的组合练习（颤动律组合、踢踏组合、屈伸组合、弦子组合及再唱山歌给党听组合）。

实践训练题

　　《翻身农奴把歌唱》《北京的金山上》《洗衣歌》……这些都是很好听的藏族歌曲，选择一首你喜爱的曲子尝试编一段简单易学的藏族幼儿舞蹈吧。

项目二 东北秧歌

> 预习小口诀
>
> 艮俏幽稳美韵律，泼辣豪放好风情。
> 花样繁多手中花，节奏明快有弹性。
> 稳中有浪，浪中有稳，踩在板上，扭在腰上。

一、东北秧歌的风格与特征

东北秧歌是一种集歌舞、杂技和小戏为一体的综合性艺术形式，流传至今大约已经有三百年的历史。它起源于清朝康熙年间中原一带的农业劳动生活，后来传到东北地区，由满汉两族人民长期创造积累发展而来。

东北秧歌风格独特，既有热烈、火爆的特点，又有风趣、稳静的特点，可以概括为"稳中浪"，稳中有浪，浪中有稳，刚而不硬，柔而不软。像东北秧歌中的上身扭摆、脚下踢步和腕部的绕花都很明显地表现了东北秧歌的风格特点，同时也体现出东北人民淳朴、豪情、刚中有柔、柔中带刚的性格特点。而东北秧歌的风格是由各种因素组成的，呈现其风格的主要因素有体态、动律、动作、服装、道具等。

> **学习小贴士**
>
> 东北秧歌风格特点：
> 稳中浪，
> 浪中艮，
> 艮中俏。

东北秧歌包括高跷秧歌、寸跷秧歌和地秧歌三种形式。高跷是舞者脚上绑着长木跷表演的形式，形式奇特别致，乡土气息浓郁，广泛流行于辽宁省，普及城乡各个地方。寸跷秧歌，亦称踩寸子，寸子之名源于满族女性所穿木底高跟"花盆鞋"的民间叫法，舞者所踩的木跷只有六至八寸，跷板下系小铜铃，跷头制作一双穿着彩色鞋子的"假脚"，裤裙罩住脚面，给人以真实的感觉，如果没有近距离仔细看，就会误以为是舞者的"真脚"。地秧歌是一种不上跷表演的秧歌，它与高跷秧歌、寸跷秧歌有着紧密的联系，也有着自己单独一套的表演方式，其中昌黎的地秧歌被列入第一批国家级非物质文化遗产名录。一般近代所称的"秧歌"大多指的就是"地秧歌"。

稳：稳有静止、平稳之意。在东北秧歌中，"稳"是一种对节奏的要求，也是对体态和动律的要求。东北秧歌的突出表现就是"稳相"。

浪："浪"体现在身体的动律中，身体划出的弧线形成浪的弧线动律，把"浪"放在东北秧歌里才扭得够美、够泼、够开。

艮："艮"表现在"扭"上，主要通过踢步的"快出慢落"、落地与重心移动，以及节奏变化突出扭中的"艮"。东北秧歌中的"艮"是紧一点、夸张一点、突出一点，充分地体现了稳、美、浪的动律特点。

俏："俏"是形容女人的轻巧妩媚，是一种静中有动之美，东北秧歌中的"俏"体现在扭得细腻与柔情。

二、东北秧歌的基本形态和动律

（一）手位

叉腰：双手提腕，手背贴于两侧腰际，手肘稍向前夹。（秧歌图-1）

双护头：双手压腕，手心向上于头两侧。（秧歌图-2）

双推山：双手压腕立掌于胸前，手心向前推。（秧歌图-3）

双扣手：双手于腹前，其中一手手心向上，另一手手心向下，中指相贴。（秧歌图-4）

双背手：双手背于尾骨处，手臂微曲，手背贴于身体。（秧歌图-5）

指式：一手叉腰，另一手的大拇指、中指捏住，食指上翘，压腕屈臂于斜前方，手心向外。（秧歌图-6）

小燕展翅：双手压腕翘指，手心向下于旁斜下位。（秧歌图-7）

风摆荷叶：其中一手按掌于胸前，另外一手提腕于旁平位，手心向上。（秧歌图-8）

秧歌图-1 叉腰　　秧歌图-2 双护头　　秧歌图-3 双推山　　秧歌图-4 双扣手

秧歌图-5 双背手　　秧歌图-6 指式　　秧歌图-7 小燕展翅　　秧歌图-8 风摆荷叶

（二）基本体态

正步位，双膝放松并拢，双手叉腰，上身前倾，收腹提臀，下颌微含，目视前方。（秧歌图-1）

（三）基本动律

屈伸动律：基本体态为双膝弯曲，然后伸直。东北秧歌的屈伸有三种：软屈伸、硬屈伸和双屈

伸。（秧歌图-9）

压脚跟动律：基本体态为脚跟稍抬，然后快速向下压，重拍在下，脚跟需慢起快落。（秧歌图-10）

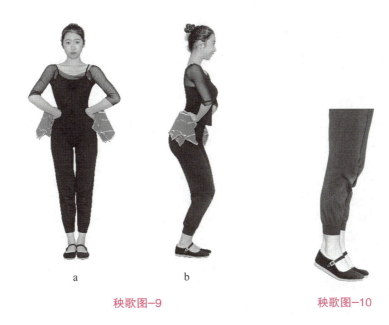

秧歌图-9　　　　　　　　　秧歌图-10

上下动律：基本体态为以腰为发力点，交替带动两肋做上下运动的扭动，重拍向下，有一种登高望远的感觉。

前后动律：基本体态为以腰为发力点，交替带动身体做前后运动的扭动，重拍向后，强调身体向前慢出，向后快收。（秧歌图-11）

划圆动律：基本体态为以腰为发力点，把上下动律和前后动律连贯起来，做横"8"字形的弧线扭动，重拍向下。（秧歌图-12）

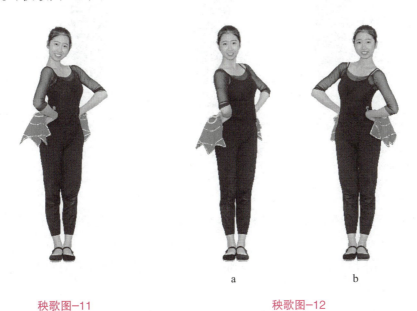

秧歌图-11　　　　　　　　　秧歌图-12

（四）基本动作

1. 手巾花绕法（双手持巾）

（1）里绕花

全把握巾，手心朝上，以腕为轴，用手指带动手腕，由外

> **学习小贴士**
>
> 里绕花：绕花速度要快，压腕速度要慢。

向里转腕一圈至手心朝下，重拍压腕。绕花速度要快，压腕速度要慢。

> **学习小贴士**
>
> 外绕花：绕花时需用劲甩出，手的动作要呈一个圆圈。

（2）外绕花

全把握巾，手心朝下，以腕为轴，用手指带动手腕，由内向外转腕一圈至手心朝上，重拍提腕。绕花时需用劲甩出，手的动作要呈一个圆圈。

（3）里片花

全把握巾，手心朝下，以腕为轴带动手指，由内向外水平转腕一圈至手心朝上。强调手巾紧贴于小臂，为匀速、水平片花。

（4）外片花

单指贴巾，手心朝上，以腕为轴带动手指，由外向里水平转腕一圈至手心朝下。强调手巾紧贴于小臂，为匀速、水平片花。

（5）小五花（以右为例）

全把握巾，双手交叉于胸前，手腕相贴。右手在上，手心朝下，左手在下，手心朝上。右手向里，左手向外，转成手心相对；接着继续转成右手在下，左手在上；然后右手向里，左手向外，转成手背相贴；最后继续转回准备动作。强调双手的手腕始终紧贴在一起。（秧歌图-13）

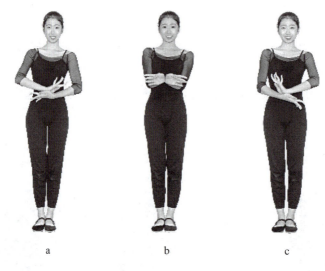

秧歌图-13　小五花

（6）里缠花

抓巾，以腕为轴，用手指带动手腕，从外到内连续迅速缠绕。强调手腕发力要平均。（秧歌图-14）

（7）外缠花

抓巾，以腕为轴，用手指带动手腕，从内到外连续迅速缠绕。强调手腕发力要平均。

（8）顶转花

用食指顶在手巾中间，让手巾朝里呈平圆转动。强调腕关节放松。（秧歌图-15）

（9）立转花

用拇指、食指、中指抓在手巾的外沿，让手巾朝里呈立圆转动。强调手指抓手巾的动作需要一定的松弛性，手巾转动时，手指不能离开手巾。

（10）出手花

全把握巾，由里向外转腕，带动手巾向远处抛出。

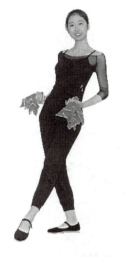
秧歌图-14　里缠花

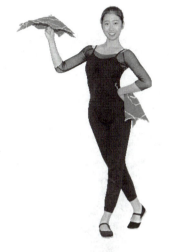
秧歌图-15　顶转花

2. 手巾花舞法

（1）单臂花

单手于胸前做绕花，经下弧线回到自然位，接着于旁斜下位做绕花，经下弧线回到自然位。上身以上下动律配合。（秧歌图-16）

（2）双臂花

一手于胸前，另一手于旁平位，同时做绕花，双手再经下弧线回到自然位。上身以上下动律配合。

（3）蝴蝶花

双手交叉于腹前做绕花，再经下弧线到小燕展翅位做绕花。上身以上下动律或前后动律配合。（秧歌图-17）

（4）小交替花

一手于胸前绕花，经下弧线回到自然位，另一手同时持巾于旁斜下位，经下弧线回到自然位，双手交替进行。强调双手于胸前连续交替呈立圆进行绕花。上身以上下动律配合。

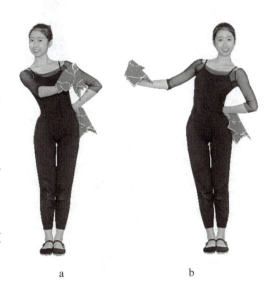
a　　　　　　b
秧歌图-16　单臂花

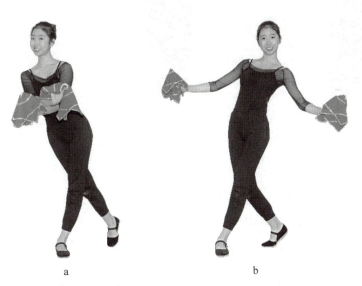
a　　　　　　b
秧歌图-17　蝴蝶花

（5）大交替花（以右为例）

右手经旁平位到正上位做绕花，再经左边的面颊抹下回到自然位，左手同时持巾于旁平位，经下弧线回到自然，双手交替进行。强调双手同时起同时落。上身以上下动律配合。（秧歌图-18）

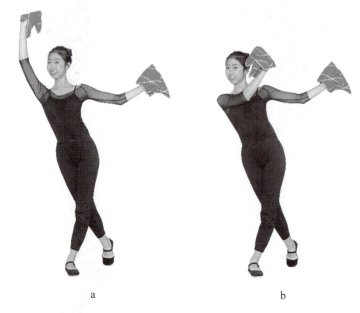

秧歌图-18　大交替花

（6）盖分花

双手手心朝上，同时从两旁撩起到正上位做里绕花，快速盖到胸前架肘，手心朝前，接着外绕花，向上分手到正上位，再落到旁平位，手心向上，上身微仰。上身以前后动律配合。（秧歌图-19）

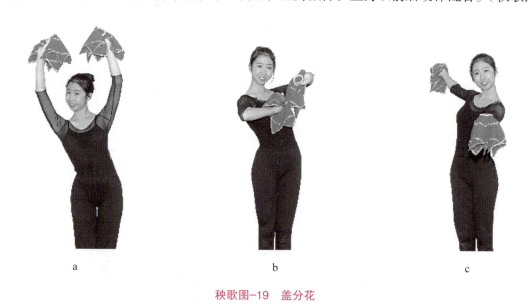

秧歌图-19　盖分花

（7）立片舀花

双手屈臂架肘于胸前、巾面相对立起里片花一次，接着双手快速分开到胯旁折臂夹肘、巾面朝外立起外片花两次，再双臂下垂提肘于体旁、巾面朝下里片花一次，然后快速于体旁折臂夹肘、巾面朝外立起外片花两次。强调手腕发力要平均，里、外片花连接要顺畅自如。

（8）双缠花（以右为例）

右手里缠花、左手外缠花，双手从左下方做上弧线双晃手到右上方，然后折臂夹肘朝左斜下方甩

巾。上身以上下动律配合。

（9）夹肘里外缠花（以右为例）

右手从旁斜下位里缠花到折臂夹肘，贴于腰际，手心朝上，同时左手从下位外缠花到旁平位折臂夹肘，手心朝外。上身以上下动律配合。

（10）体旁里外缠花

双手从旁平位连续里缠花，折臂夹肘，贴于两侧腰际，微含胸朝斜后方靠，然后连续外缠花到旁平位，上身随之朝斜前方平移。

（11）双摆巾

双手捏巾，经下弧线分别朝前斜下位、后斜下位交替自然摆动。上身以上下动律配合。

（12）搭巾（以右为例）

右手快速折臂，把手巾搭在右边的肩上，同时左手摆到后斜下位，双手进行交替。上身以上下动律配合。（秧歌图-20）

（13）平甩巾（以右为例）

双手捏巾于右边腋下，屈臂架肘提腕，快速把手巾水平甩出，呈右手于前平位、左手于旁平位；接着双手快速收回。强调快速、水平甩巾，动作要有力，有顿挫感。上身以上下动律配合。（秧歌图-21）

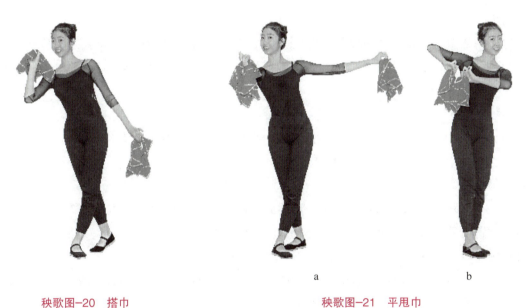

秧歌图-20　搭巾　　　　　　　　　　秧歌图-21　平甩巾

（14）顶转小出手花

于顶转花的基础之上，用食指借势把手巾平面顶起，呈平圆抛出。

（五）步伐

1. 前踢步

正步位，一膝微屈，同时另一脚经擦地快速朝前踢出；接着伸直微屈的膝盖带动踢出的脚快速虚落回正步位。强调经膝盖的屈伸带动前踢步，脚要快出快回，屈膝时踢出、伸膝时收回，重心要慢移。（秧歌图-22）

2. 后踢步

正步位，一膝微屈，同时另一脚经擦地快速朝后踢出；接着伸直微屈的膝盖带动踢出的脚快速虚

落回正步位。强调经膝盖的屈伸带动后踢步，脚要快出快回，屈膝时踢出、伸膝时收回，重心要慢移。（秧歌图-23）

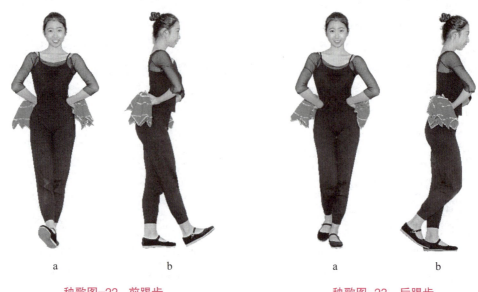

秧歌图-22　前踢步　　　　　　　　　　　　秧歌图-23　后踢步

3. 旁踢步

正步位，一膝微屈，同时另一脚底内侧经擦地快速朝旁踢出，接着伸直微屈的膝盖带动踢出的脚经上弧线落回正步位。强调经膝盖的屈伸带动旁踢步，膝盖快屈慢伸，脚快起慢回，踢出不要太高，离地即可。（秧歌图-24）

4. 前跳踢步

正步位，一脚跳落屈膝，同时另一脚快速朝前踢出，两脚进行交替，重拍在下。强调动作要轻快。

5. 后跳踢步

正步位，一脚跳落屈膝，同时另一脚快速朝后踢出，两脚进行交替，重拍在下。强调重心前倾，小腿要有踢臀部的感觉，快踢快落。

6. 射雁跳踢步（以右为例）

正步位，右脚朝左前方跳出，直膝立半脚尖，同时左小腿快速朝后踢成小射雁；然后左脚直膝立半脚尖，同时右腿直膝朝前踢。（秧歌图-25）

7. 别步（以右为例）

正步位，右脚朝右走出，重心移到右脚；然后左脚交叉上步成右脚踏步，重心移到左脚。强调步伐要与屈伸结合，朝前走时，两脚要走成横八字，步伐不能过大。

8. 朝阳步（以右为例）

正步位，右脚朝左前方滑出，重心移到右脚，屈膝同时左脚拖到右脚踝后；然后左脚退回右后方，重心移到左脚，屈膝同时右脚拖到左脚踝前，重拍在下。（秧歌图-26）

9. 颤步

正步位，用双膝屈伸带动双脚交替移动，走一步颤膝两次，重拍在下。颤步强调脚掌着地，落地要轻，屈伸两次，第一次屈伸幅度小，第二次屈伸幅度大。

10. 顿步

正步位，双膝微屈，一小腿朝后微抬，然后快速蹬地，同时双膝伸直。顿步强调顿挫、有力，落

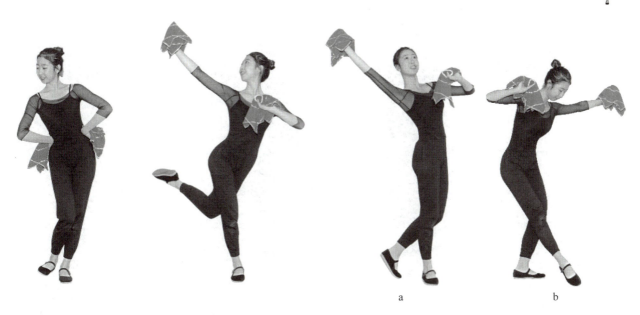

秧歌图-24　旁踢步　　　秧歌图-25　射雁跳踢步　　　秧歌图-26　朝阳步

脚后要有停顿感。

11. 十字步（以右为例）

正步位，左脚朝右前方上步，接着右脚朝左前方交叉上步，然后左脚退回左后方，最后右脚退回到正步位。（秧歌图-27）

12. 花邦步

正步位，双膝微屈，脚掌着地，脚跟上抬，小幅度地交替快速移动。可以朝前、朝后或者朝两旁行走。强调步伐要碎而小，不能上下颠动。（秧歌图-28）

13. 走场步

正步位，双膝微屈，双脚交替自然行走，重拍在下。可以朝前、朝后或者朝两旁行走。强调上步时脚跟先落地，落地时膝盖需稍加控制，有"小步急走"的流动感。

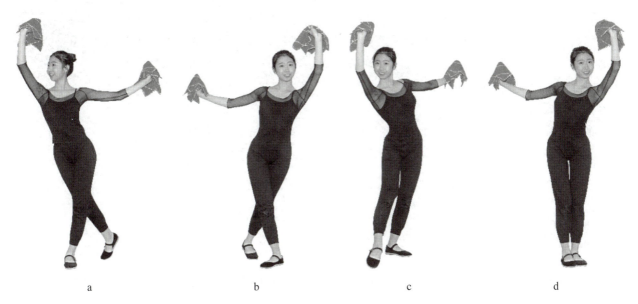

秧歌图-27　十字步

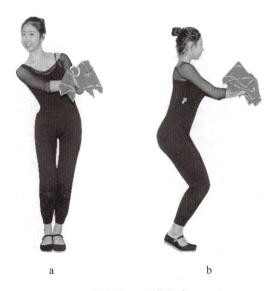

秧歌图-28 花邦步

类　别	东北秧歌动律组合	东北秧歌踢步组合	东北秧歌顿步缠花组合	东北秧歌综合组合	东北秧歌儿童组合
音频二维码	▣	▣	▣	▣	▣
示范视频二维码	▣	▣	▣	▣	▣

学习小结

　　东北秧歌形式诙谐，风格独特。广袤的黑土地赋予它纯朴而豪放的灵性和风情，融泼辣、幽默、文静、稳重于一体，将东北人民热情质朴、刚柔并济的性格特征挥洒得淋漓尽致。稳中浪、浪中艮、艮中俏，踩在板上，扭在腰上，是东北秧歌的最大特点。同时，花样繁多的"手中花"，节奏明快、富有弹性的鼓点，艮、俏、幽、稳、美的韵律，都是东北秧歌的特色。

东北秧歌动作解析

　　通过了解东北秧歌的文化等知识，了解东北秧歌舞蹈形成和发展的历程，培养学生民族自豪感和文化自信，引领学生勇于做走在时代前沿的奋进者和开拓者，引导学生成为精益求精的优秀教育工作者。

学习体会

　　您对本项目内容的学习有什么体会和感想吗？不妨写下来吧。

时间_____

知识巩固练习

理论知识习题

东北秧歌的风格特征是什么？

表演练习题

1. 东北秧歌的动作练习（手位、体态、动律）。

2. 东北秧歌的组合练习（动律组合、踢步组合、顿步缠花组合、综合组合、儿童组合）。

实践训练题

1.《小看戏》《闹元宵》《茉莉花》，这些都是很好听的歌曲，选择一首尝试编一段简单易学的东北秧歌吧。

2. 你能将以下道具运用到东北秧歌幼儿舞蹈中吗？

项目三 傣族民间舞

> **预习小口诀**
>
> 云南傣族美如画，依山傍水是我家。
> 植物王国芭蕉扇，动物之乡孔雀跳。
> 跳舞注重腰臀胯，三道弯弯要记下。
> 摆胯身体不要仰，膝盖颤动不偷懒。
> 舞姿丰富似雕塑，步伐矫健要稳住。
> 风格优美与灵活，刚柔并济最突出。

一、傣族民间舞的风格与特征

位于西双版纳及德宏两地的傣族是一个历史悠久、文化灿烂的民族,这里四季如春、山川秀丽,有着"植物王国"和"动物王国"的美称。"水一样的民族"体现了傣族人民温柔善良、勤劳勇敢的性格,造就了傣族舞蹈柔中带刚、动静结合及提气收腹提胸的特有风格。傣族舞蹈动作十分优美,感情内在含蓄,手的动作丰富,舞姿雕塑性极强,三道弯的体态特征十分典型,它的四肢、膝盖与关节的弯曲,使舞姿更加优美,傣族舞蹈多数体现了水文化的特征及图腾崇拜的审美情趣,展现出一幅幅农耕文化中恬静安逸、灵秀多彩的亚热带田园生活的灵动画卷。

傣族舞蹈深受大众喜爱,群众普及率也很高。傣族舞蹈表现了傣族人民的劳动与生活,形式多种多样,有孔雀舞、嘎光舞、象脚鼓舞、长指甲舞、大鹏鸟舞、刀舞、鱼舞等。其中最具代表性的是孔雀舞、嘎光舞和象脚鼓舞等。

二、傣族民间舞的基本动作训练

(一)基本体态、手形、手位、脚位

1. 体态

孔雀是傣族的吉祥物,而孔雀有着"三道弯"的自然形态,它站在高处,长长的羽毛和尾巴垂下来,形成了"三道弯"的基本形态,所以"三道弯"也就成为傣族舞蹈的基本体态。傣族舞蹈富有雕塑般的美,加之傣族人民特有的凸显身体曲线的服装及苗条的身段,造就了傣族舞蹈"三道弯"的体态与舞蹈风格。大腿、小腿、胯和腰形成S体态,也就是常说的三道弯体态。(傣图-1)傣族舞的"三道弯"造型一般表现在身、手与腿上。

傣图-1 三道弯

> **学习小贴士**
>
> 身体三道弯:脚掌至膝,膝至胯,胯至倾斜的上身。手臂三道弯:指尖至腕,腕至肘,肘至肩。腿部三道弯:立起的脚尖至脚跟,脚跟至膝,膝至胯。

2. 手形

(1)掌

掌形:四指并拢,自然上升平翘,虎口打开,大拇指90度折回,四指向上尽量弯曲,手指指尖用力。

掌式立掌:虎口打开,四指并拢,拇指虎口处90度折回,四指指根下压,指尖用力尽可能翘起,手腕下压,手指指尖朝上,手心向外。(傣图-2)

掌式摊掌:手心向上,手指向下摊出。(傣图-3)

领腕:手腕往上提,手指翘起。(傣图-4)

掌式侧提腕:在掌式的基础上,手腕内侧向上提,手指往小拇指方向往下延伸,手掌向后走。(傣图-5)

(2)孔雀手式

眼式:掌式手式的基础上,食指指根收回并平行于拇指,另外三根手指呈扇形自然拉开。(傣

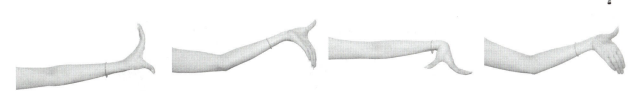

| 傣图-2 掌式立掌 | 傣图-3 掌式摊掌 | 傣图-4 领腕 | 傣图-5 掌式侧提腕 |

图-6）

嘴式：眼式手式基础上，食指指肚与拇指贴住，食指和大拇指第二关节延伸，其他手指自然平伸上翘。（傣图-7）

立式：掌式手式的基础上，食指的第二个关节收回。（傣图-8）

爪式：拇指向外打开，其余四指由指根处屈回呈扇形。（傣图-9）

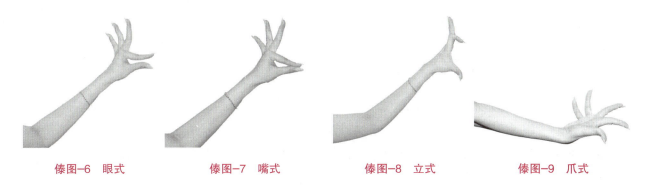

| 傣图-6 眼式 | 傣图-7 嘴式 | 傣图-8 立式 | 傣图-9 爪式 |

（3）其他手式

鱼舞手式：双手自然伸平紧贴，右手掌压左手背重叠，或左手压右手，虎口打开。（傣图-10）

叶形手式：表现傣族地区芭蕉叶的形态，在嘴式的基础上，五指平均展开。（傣图-11）

曲掌：大拇指90度平伸，指尖回翘向外，四指指根收回呈半握拳状，虎口处自然拉开。（傣图-12）

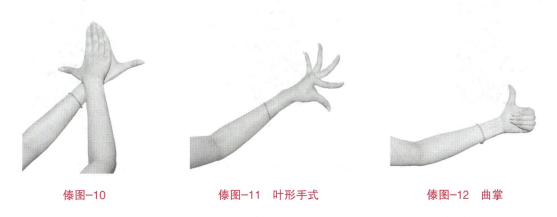

| 傣图-10 | 傣图-11 叶形手式 | 傣图-12 曲掌 |

3.手位

一位手：双手提肘在胯的两侧，肘关节弯曲。注意手腕推出，手心朝外。

前一位手：前一位手是在腹前和腰前的手位。以掌形为例，在胯前小腹前，手心朝下。（傣图-13）

旁一位手：旁一位手是在胯旁与腰旁的手位。虎口尽可能往上提，大拇指垂直。（傣图-14）

• 学习小贴士

以下手位均以掌形手形示范，练习时可用傣族舞蹈中其他手形练习。

后一位手：后一位手是在后腰与臀部处的手位。以掌形为例，手心朝下，胳膊肘架起。（傣图-15）

傣图-13　前一位手

傣图-14　旁一位手

傣图-15　后一位手

侧一位手：侧一位手是双手在腰与胯一侧的手位。（傣图-16）

大一位手：在身体斜下方45度处。（傣图-17）

二位手：二位手是在胸前向外伸出的手位。双手在胸前处，手背相对，肘关节弯曲。注意手背不要太直，要弯曲。（傣图-18）

> **● 学习小贴士**
>
> 每个位置的手位可灵活展开练习，如"前后""里外""大小"等。

傣图-16　侧一位手

傣图-17　大一位手

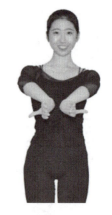
傣图-18　二位手

三位手：三位手是在头部上方的手位。双手在二位手的基础上，手形保持不变向上举。（傣图-19）

四位手：四位手是一手在三位，一手在里二位的手位。双手在三位手的基础上，右手手形不变落至胸前，注意肘关节依然弯曲。（傣图-20）

五位手：五位手是一手在七位，一手在三位的手位。在四位手基础上，右手往体侧打开。（傣图-21）

六位手：六位手是一手在七位，一手在里二位的手位。在五位手基础上，左手往下落至胸前，手形保持不变。（傣图-22）

七位手：七位手是双手在体旁、与肩平行并向外伸出的手位。在六位手基础上，左手打开到体侧，双手与肩同高，手腕往下压，肘关节朝下弯曲，手掌立起。（傣图-23）

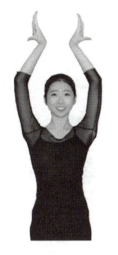
傣图-19　三位手

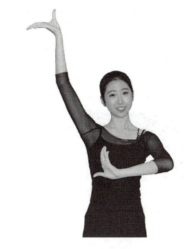
傣图-20　四位手

傣图-21　五位手

傣图-22　六位手

傣图-23　七位手

4. 脚位

正步位：双脚稍微并拢，脚尖朝向一点方向。（傣图-24）

丁字步位：左脚朝向八点，右脚朝向二点，右脚脚跟靠近左脚二分之一位置。（傣图-25）

大丁字步位：在丁字步位的基础上，右脚再往外半步，注意整个脚掌着地，步伐不宜太大，受筒裙宽度限制，一般不超过肩宽。（傣图-26）

点丁字步：在大丁字步的基础上，右脚前脚掌立起，同时膝盖下蹲。注意三道弯的体态，前脚掌立起时尽量往上立，双腿膝盖往下蹲的时候要朝二八点方向，重心在左腿上。（傣图-27）

> **学习小贴士**
>
> 傣族姑娘下身大部分穿筒裙，这样也拘束了下半身的动作，即使是受束缚，但是傣族舞蹈的脚位动作还是很丰富的。

傣图-24　正步位

傣图-25　丁字步位

傣图-26　大丁字步位

傣图-27　点丁字步

点之字步：在之字步的基础上右脚脚跟立起前脚掌点地，膝盖下蹲。注意，下蹲时膝盖自然地往二八点延伸。（傣图-28）

勾点之字步：在点之字步的基础上右脚勾脚，脚跟点地。（傣图-29）

踏步：以左脚为例，重心在左脚上，脚尖朝向八点，右脚脚尖于左脚左后方点踏。（傣图-30）

傣图-28　点之字步

傣图-29　勾点之字步

傣图-30　踏步

点步位：① 前点位——以右脚为例，小八字位的基础上，右脚往前点步，双腿膝盖稍屈。（傣图-31）② 旁点位——以右脚为例，小八字位的基础上，右脚向旁点步，双腿膝盖稍屈。（傣图-32）

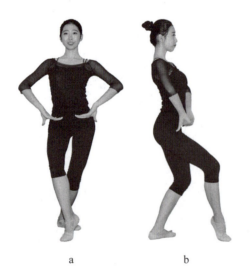

a　　　b

傣图-31　前点位

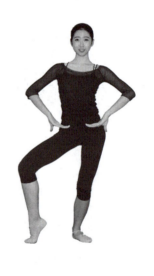

傣图-32　旁点位

（二）基本动律、基本动作、手的训练

1. 基本动律

起伏动律：用呼吸带动，吸气时膝盖伸直立起，吐气，压迫膝盖下蹲。（傣图-33）

脆动律：下蹲的时候做一个小而脆的动律，后呼气时控制气息下蹲，膝盖要有韧性，不要自动停住，动作要有延续性。（傣图-34）

颤动律：膝盖有弹性地上下屈伸，气息较短，呼气慢吸气快，同样，节奏快起慢落。

2. 基本动作

低展翅：以掌形为例，左手手臂为圆形，右手手臂伸出，重心在左脚，挺胸抬头，注意保持三道弯的

> **学习小贴士**
>
> 三种动律均在气息的带动下完成，不同的是每个动律呼吸的长短快慢，相同的是体态要立腰提胯，膝盖的上下屈伸要有韧性。

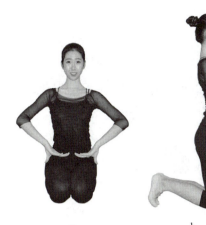
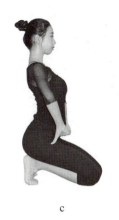

傣图-33　起伏动律　　　　　　　　　　　　　傣图-34　脆动律

体态。（傣图-35）

顺展翅：手臂和手指延伸，指尖相对。（傣图-36）

高展翅：左手手臂靠近耳朵，手臂尽量往上伸，右手手臂呈菱形。（傣图-37）

平展翅：双手与指尖还有脚尖尽量拉长，大掖步，眼睛往斜下方看。（傣图-38）

> **学习小贴士**
>
> 傣族舞蹈手臂的基本动作通常来源于孔雀的造型，注意保持三道弯的体态。

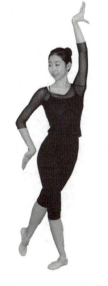

傣图-35　低展翅　　　　傣图-36　顺展翅　　　　傣图-37　高展翅

侧展翅：在低展翅动作基础上，双手向一侧伸出。（傣图-39）

3. 手的训练

提翻手：双手提腕于胸前，四指下垂，手背相对。向里翻手，注意大拇指向前竖起，四指头向回扣，同时肘关节向后夹在腰的两侧往下拉。（傣图-40）

> **学习小贴士**
>
> 可通过提翻手的基本动作展开相应的练习来连接其他动作，灵活运用。如：提翻手按掌（双手经过提翻手动作后，双手向下按至胯前按掌）。

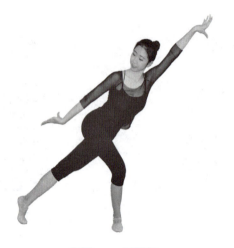
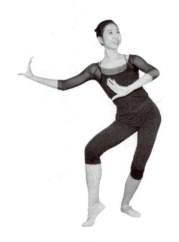

傣图-38　平展翅　　　　　　　　傣图-39　侧展翅

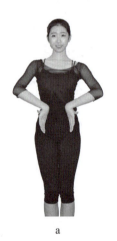
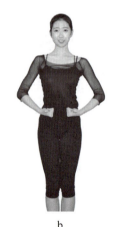

a　　　　　　　　b　　　　　　　　c

傣图-40　提翻手

推拉手：双手提至胸前，大拇指立起手背带动朝身体两侧往外推，接着手腕向肩膀两侧拉回。（傣图-41）

> **学习小贴士**
>
> 同样，推拉手也可作为基础动作与其他动作进行相应连接，训练时可连接不同手位。

a　　　　　　b　　　　　　c　　　　　　d

傣图-41　推拉手

（三）跪的动作、脚的动作、基本步伐

1. 跪的动作

动作一：双手提腕至胸前，手背相对指尖下垂，肘关节提起，手掌由里向外翻，四指向里扣，大拇指向前，肘关节夹住身体两侧向后，然后双手打开，手背相对至胸前。（傣图-42）

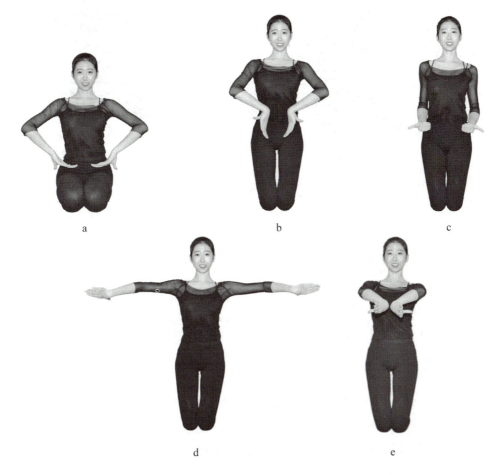

傣图-42

动作二：经过提翻手，双手打开向上，手腕相对，肘关节弯曲。（傣图-43）

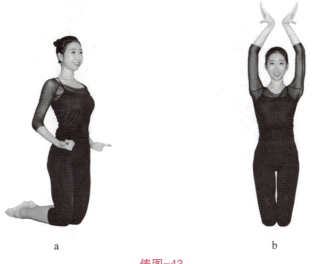

傣图-43

动作三：双手经过提翻手，右脚打开，脚尖点地，大腿向内，通过身体两侧由内朝下往上走，左手按掌于胸前，右手打开至体侧，挺胸，眼睛看向左上方。（傣图-44）

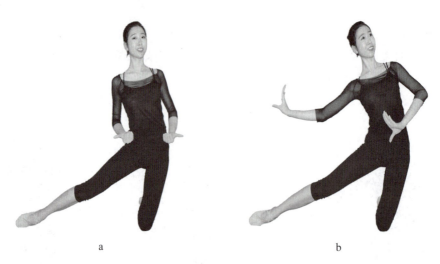

a　　　　　　　　　　　b

傣图-44

2. 脚的动作

动作一：身体对着一点方向，正步位准备，双手屈掌叉腰，大拇指向后，大腿内侧收紧，膝盖微微往下蹲，胯摆向左侧，蹲的时候经过下弧线摆向右侧，同时右脚勾脚向后踢，反面则相反。注意做动作时，重拍向下，长蹲短起。（傣图-45）

> **学习小贴士**
>
> 傣族舞蹈节奏多为四二拍，动作舒缓，重拍向下，双膝屈伸中保持颤动或摆动。脚下动作多为后踢，踢时要快，落时要轻且稳，柔中带刚，小腿敏捷。注意头部、眼神和面部表情的配合。

动作二：旁点地，经过一个正步位，右脚打开。出左胯，右脚脚后跟离开地面，前脚掌点地，注意身体三道弯的体态要明显，身体要塌腰。右脚收回，经过正步位，然后反方向时左脚打开，出右胯，身体向前。（傣图-46）

动作三：前点步，经过一个正步，然后左脚向前，前脚掌点地，膝盖弯曲，注意胯向前拧，左肩

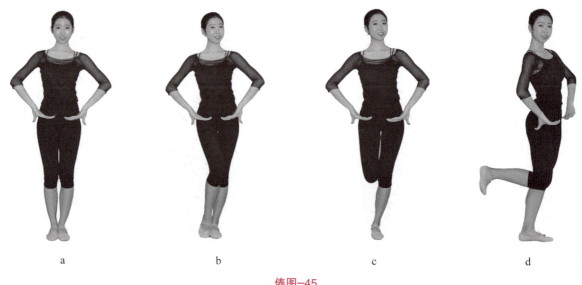

a　　　　　　　　b　　　　　　　　c　　　　　　　　d

傣图-45

膀微微向后，身体稍向后靠，收回脚，做反面动作，经过一个正步位，右脚前脚掌向前点地，左胯向前拧，右肩往后。（傣图-47）

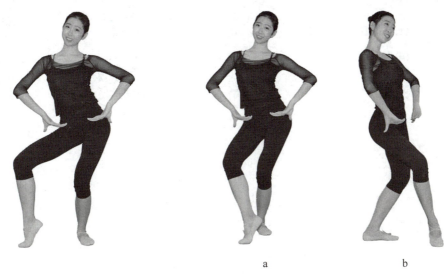

傣图-46　　　　　　　　　a　　b
　　　　　　　　　　　傣图-47

3. 基本步伐

（1）勾踢步

傣族姑娘的筒裙下面有个裙摆，勾踢步勾脚往后往上踢，感觉把裙摆往上踢，脚步重踢轻落，节奏弱拍踢，强拍轻轻踩，重心往下沉。正步准备，以右脚为例，前半拍右脚向前一步，全脚掌落地，同时右脚屈膝，身体重心向右脚移动到后腿。后半拍右脚直膝，同时左脚小腿后撩，身体重心上移。做动作时膝关节要平稳。勾踢步时胯要随着重心的移动向同一方向崴动。

> **学习小贴士**
>
> 傣族姑娘的筒裙使得下身动作较局限，因此步伐会轻盈摇曳。傣族地区河流众多，傣族人民喜欢在河流旁劳作、嬉戏，很多傣族舞蹈的步伐都是与水相关的。

（2）点步

在勾踢步的基础上做各种脚位点步，注意脚落下时要轻，动力腿重拍往下，动力腿和主力腿的距离不要超过肩宽距离，双脚膝盖要往脚的方向走。以右脚为例，左踏步准备。做动作时，前半拍右脚原地或向某一方向上一步，全脚落地随即屈膝，同时左脚离地。后半拍，左脚单点地，右脚离地。用点地脚，也就是动力腿，推动主力腿原地或向某一方向上一步。两脚可交替进行，点步行进方向可变化，主力腿的屈伸动作要柔和，身体重心随之起伏。

点步有多种，常见的有以下4种。

第一种：交替点步，正步位准备，左脚向前迈一步屈膝，右脚跟到左脚旁提旋，右脚屈膝用半脚掌落地稍直膝，左脚即稍前抬。

第二种：吸点步，正步位准备，右脚半脚尖立起的同时，左脚贴右腿正吸。左脚落前屈膝，右脚半脚掌撑地的同时，左脚稍提，双屈膝。左全脚落前一步屈膝，右脚紧跟左脚旁紧提。

第三种：碎点步，单侧脚连续做"交替点步"，节奏快速，可做进、退、横向、圆圈等。

第四种：跳点步，以右脚为例，右丁字步准备。第一拍前半拍右脚向二点方向上步，上步时向前跳窜，同时左脚原地点步一次。跳的时候主力腿不要离地面太高。

类　别	傣族手位组合	傣族步伐组合	傣族风格组合	傣族综合组合
音频二维码				
示范视频二维码				

学习小结

傣族舞蹈特有的"三道弯"体态造型与傣族人民生活的地域、生活习惯和栖息于树上的孔雀形态息息相关。

通过动作训练，培养学生"美"的气质，将女性的"体态之美"与男性的"矫健之美"表现出来。通过理论学习，让学生了解傣族舞蹈的历史文化，感受傣族舞蹈的魅力，深刻体会自然之美与艺术之美。

傣族舞动作解析

学习体会

您对本项目内容的学习有什么体会和感想吗？不妨写下来吧。

时间_____

知识巩固练习

理论知识习题
1. 傣族民间舞蹈的风格特征是什么？
2. 傣族民间舞蹈都有哪些类型？你最喜欢哪种类型呢？

表演练习题
1. 傣族民间舞蹈的动作练习（包括基本手形手位、脚形脚位及步伐）。
2. 傣族民间舞蹈的组合练习（包括手位组合、步伐组合、风格组合及综合组合）。

实践训练题
1. 找几首傣族幼儿歌曲作为素材，自学一段傣族幼儿舞蹈。
2. 选择以下一种你喜欢的道具，恰当地运用到你喜欢的傣族幼儿舞蹈中。

项目四 云南花灯

> **预习小口诀**
> 云南花灯结构短，音乐多为单乐段。
> 速度中速或快板，情绪明快把舞伴。
> 载歌载舞是特色，明快淳朴与自然。
> 道具多用绢与扇，还有灯笼和雨伞。
> 花灯地处于云南，文化交流很频繁。
> 汉族传统之艺术，民族地区树一帜。

一、云南花灯的风格与特征

云南花灯，是传播于云南省广大地区及四川、贵州个别地区的一种以歌舞为主要内容的综合性艺术形式，是一种比较完整、系统的民间艺术形式，有歌、有舞、有戏剧。其中云南花灯舞蹈是云南花灯的重要组成部分，并具有相对独立性，可以独自表演，是中华民族具有代表性的汉族民间舞蹈之一。云南花灯舞蹈具有唯美、精练的舞蹈语汇，变化多端的队形和丰富多彩的剧目，深受群众的喜爱。

云南花灯舞蹈突出特征是手不离扇、帕，载歌载舞，唱与跳密切结合。其音乐节奏鲜明、旋律优美，舞蹈动作朴素、单纯，有利于烘托情节和丰富人物性格。"崴"是云南花灯舞蹈最基本的风格特点，民间有"无崴不成灯"的说法。"崴步"都有手部动作配合，除少数徒手或者携其他舞具外，一般都须持手巾和扇子起舞，手巾和扇子的"手中花"及"扇花"的种种变化既是云南花灯舞蹈的具体表现，又是云南花灯舞蹈区别于省外花灯舞蹈的主要标志。常见的"扇花"有捻扇、抖扇、满扇、扣扇、翻花扇等，手巾和扇子交相辉映，美不胜收。

传统的花灯舞蹈有只舞不唱的纯舞，如《狮舞》《猴子弹棉花》等；有集体性的歌舞，如《连厢》《拉花》等；还有带一定情节的小戏，如《大茶山》《玉约瓶》等。综上看来，云南花灯舞蹈的表演形式具有多样性。云南花灯舞蹈的内容绝大部分展现的是农村生活，充满着劳动人民的生活气息，并在不断传承与发展的过程中，形成了自然、清新的舞风。

二、云南花灯的基本动作训练

（一）云南花灯的基本形态

1. 脚位

正步位：双脚紧靠，脚尖朝正前方，重心在双脚上。（云南花灯图-1）

小八字位：双脚跟靠紧，脚尖分开45度，呈八字形，重心在双脚上。（云南花灯图-2）

丁字步：一脚脚跟靠在另一脚脚心处，呈丁字形，重心在双脚上。（云南花灯图-3）

踏步（以右为例）：左腿伸直，脚尖朝正前方；右脚撤到左后方，脚掌点地，膝盖微屈靠在左膝盖后。强调重心在左脚上。（云南花灯图-4）

云南花灯图-1　正步位　　云南花灯图-2　小八字位　　云南花灯图-3　丁字步　　云南花灯图-4　踏步

大掖步（以右为例）：左腿屈膝90度，脚尖朝正前方；右腿伸直，撤到左后方，脚掌点地，两大腿根部相贴。强调重心在左脚上。（云南花灯图-5）

点步：一腿直膝支撑，另一腿直膝绷脚朝前、旁、后点地（点步分为前点步、旁点步、后点步三种）。（云南花灯图-6）

2. 基本体态

正步位，双膝放松并拢；右手持扇，左手持巾，同时下垂；收腹提臀，下颌微含，目视前方。（云南花灯图-7）

云南花灯图-5　大掖步　　云南花灯图-6　点步　　云南花灯图-7

（二）云南花灯的基本动律

1. 膝部的屈伸

双膝同时朝右斜前或者左斜前屈膝，直膝移动重心时，要有朝后划弧线的感觉。

2. 胯、腰和肩的摆动

用膝的屈伸带动胯、腰和肩的左右摆动，胯、腰的摆动方向与肩的相反（胯、腰朝右，肩朝左；胯、腰朝左，肩朝右）。

3. 重心的转换

重心要随着双膝的屈伸不停地转换，每屈伸一次，重心转换一次。重心的移动方向与胯的摆动方向相同（胯朝右，重心移到右脚；胯朝左，重心移到左脚）。

4. 小崴、正崴、反崴的动律

（1）小崴动律（两拍完成）

准备：基本体态。

1—　踩右脚，重心移到右脚，同时双屈膝，膝、胯、腰朝右崴，朝右小摆臂，重拍朝下。

2—　做第1拍的反面动作。（云南花灯图-8）

（2）正崴动律（四拍完成）

准备：基本体态。

1—2　双屈膝，右脚踩地同时直膝，重心移到右脚，身体经下弧线从下到上带动胯、腰、肋呈弓形朝上崴动，朝右双摆臂，右手提于旁斜上位，左手提于胸前。强调重拍朝上。

3—4　做1—2的反面动作。（云南花灯图-9）

（3）反崴动律（四拍完成）

准备：基本体态。

1—2　双屈膝，重心移到左脚，右脚稍离地，膝、胯朝左崴，上身经下弧线平行朝右横移，朝右双摆臂，右手提于旁平位，左手提于胸前。强调重拍朝下。

3—4　做1—2的反面动作。（云南花灯图-10）

> **学习小贴士**
>
> 崴动作的全过程需要胯、腰、肋三个部位都在松弛的状态下进行运动，以此协调其他各部位的谐动，如臂、颈及至道具，都是在流畅的悠动中进行的。

> **学习小贴士**
>
> "崴"的由来：云南农村多为崎岖不平的山路，在这样的山路上行走，就必然崴来崴去，人们将这些生活动作不断加以美化，逐渐形成了"崴花灯"。

 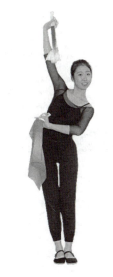 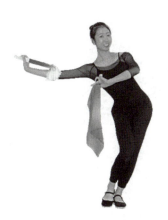

云南花灯图-8　小崴动律　　云南花灯图-9　正崴动律　　云南花灯图-10　反崴动律

（三）云南花灯的基本动作

1. 基本持扇法

（1）握扇

拇指握住扇面的扇骨，食指、中指、无名指、小指握住扇背的扇骨。（云南花灯图-11）

（2）五指夹扇

扇柄夹于掌心内，拇指和小指夹住扇面一边，食指、中指、无名指夹住扇背一边，五指自然伸直夹扇。（云南花灯图-12）

云南花灯图-11　握扇

云南花灯图-12　五指夹扇

（3）虎口夹扇

扇柄夹于掌心内，拇指夹住扇面一边，食指、中指、无名指、小指夹住扇背一边，五指自然伸直夹扇。（云南花灯图-13）

（4）扣扇

食指、中指、无名指、小指扣住扇背的扇骨，拇指顶住扇柄。（云南花灯图-14）

（5）三指捏扇

拇指捏住扇面的扇骨，食指捏住扇背的扇凹处，中指捏住扇背的扇骨，无名指和小指自然弯曲。

（6）虎口握合扇

拇指、食指捏住扇骨，中指托住扇骨，无名指和小指自然弯曲，扇子贴于虎口，如持笔一般。（云南花灯图-15）

云南花灯图-13　虎口夹扇

云南花灯图-14　扣扇

云南花灯图-15　虎口握合扇

2. 手臂动作

（1）小摆臂

双手于胯旁，用手腕带动小臂经下弧线左右小幅度摆动。强调手腕要放松。（云南花灯图-16）

（2）双摆臂（风摆柳）

双臂沿着身体经下弧线左右自然摆动。强调双臂要松弛柔和，犹如风中垂柳。（云南花灯图-17）

3. 步伐

（1）小崴步（两拍完成）

准备：基本体态，身体朝1点。

1— 在小崴动律的基础上，右脚上前一步，膝、

> **学习小贴士**
>
> 男生教学的重点在反崴、小反崴。做"崴"动作时，要强调腰往上伸，切忌放松跺在胯上。

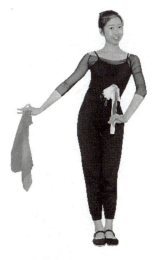
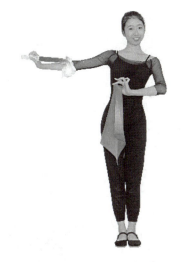

云南花灯图-16　小摆臂　　　　云南花灯图-17　双摆臂

胯、腰朝右崴，重拍朝下。

2— 做第1拍的反面动作。

（2）正崴步（四拍完成）

准备：基本体态，身体朝1点。

1—2　在正崴动律的基础上，右脚上前一步，胯、腰朝右崴，肩朝左摆动，重拍朝上。

3—4　做1—2的反面动作。

（3）反崴步（即探步，两拍完成）

准备：基本体态，身体朝1点。

Da— 在反崴动律的基础上，左腿屈膝半蹲，同时右腿直膝朝前探出，腰、胯朝左崴，肩朝右摆动。

1— 左腿前脚掌轻推地直膝，同时重心移到右腿，右脚落地先屈膝再伸直，腰、胯、肩回到基本体态。

Da—2　做Da—1的反面动作。强调上步时，动力腿要有朝远处探出的感觉，同时身体要朝上提。（云南花灯图-18）

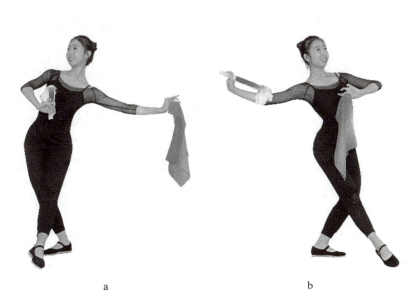

a　　　　　　　　　　b

云南花灯图-18　反崴步

（4）柔踩步（两拍完成）

准备：基本体态，身体朝1点。拍前左腿屈膝，右腿自然吸起25度。

Da— 左脚立半脚尖，同时右腿自然伸直朝前上半步（不落地），身体随之朝上提。

1— 右脚落地屈膝，重心移到右脚，同时左腿自然吸起25度，身体随之朝下松。

Da—2 做Da—1的反面动作。强调屈伸要大，步子要轻而柔和，落地要有韧性，如踩在棉花上一般。（云南花灯图-19）

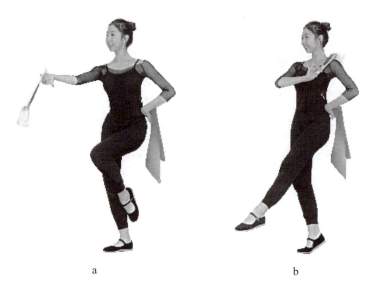

云南花灯图-19 柔踩步

（5）跳颠步（两拍完成）

准备：基本体态，身体朝1点。

1— 左腿推地跳起，同时右腿吸膝。

2— 右腿落下推地跳起，同时左腿吸膝。强调吸腿时要自然绷直脚背，跳颠的动作要做得轻快、有弹性。（云南花灯图-20）

（6）小俏步（两拍完成）

准备：基本体态，身体朝2点。

1— 双脚立半脚尖，左脚落在右脚尖前，重心移到左脚，微蹲，成右脚在后的踏步点地，膝、胯、腰朝左崴，肩朝右摆动。

2— 双脚立半脚尖，重心移动右脚，微蹲，同时左脚收回别在右脚踝前（即小掖腿的位置），膝、胯、腰朝右崴，肩朝左摆动。强调动作要做得干净、明快，要保持小崴的动律。

4.扇子的基本位置

（1）放扇

握扇或者三指捏扇，把扇子竖放于大腿跟前，扇面朝前，扇口朝左，两个扇角分别朝上、下两个方向，扇骨与肩、腿构成一条直线。（云南花灯图-21）

（2）别扇

三指捏扇，扇口竖着从前朝下、经体旁转到后方，于身体后方提肘停住，扇骨贴于小臂，扇口竖对后方。（云南花灯图-22）

（3）端扇

握扇或者五指夹扇，把扇子平端于腰前，扇面朝上，扇口朝前。（云南花灯图-23）

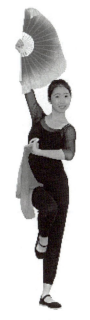
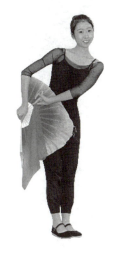
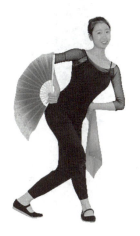
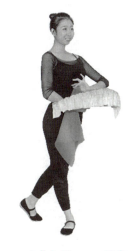

云南花灯图-20　跳颠步　　云南花灯图-21　放扇　　云南花灯图-22　别扇　　云南花灯图-23　端扇

（4）抱扇

握扇，屈肘抱扇于胸前，扣腕，扇骨架于手腕上，扇面朝前，扇口朝上。（云南花灯图-24）

（5）荷花爱莲

握扇，屈肘抱扇于左胸前，扇面朝前，扇口朝右斜上方，下扇角藏于臂弯里。（云南花灯图-25）

（6）扛扇

握扇，把扇子扛于右肩上，扇面朝右斜后方，扇口朝下（不擦肩），扇角分别朝右斜前方、左斜后方两个方向。（云南花灯图-26）

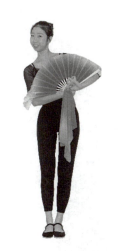
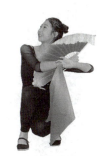
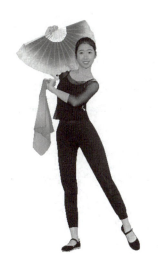

云南花灯图-24　抱扇　　云南花灯图-25　荷花爱莲　　云南花灯图-26　扛扇

（7）羞扇

握扇，屈肘抱扇于左肩前，扇面朝前，扇口藏于臂弯里，朝右斜上方。强调配合羞扇，头要微低，脸要微朝右转，呈娇羞态。（云南花灯图-27）

（8）遮容扇

扣扇，把扇子立于左脸旁遮住，扇面朝左，扇口朝上。（云南花灯图-28）

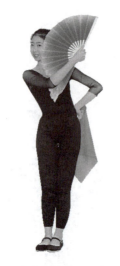

云南花灯图-27　羞扇　　　云南花灯图-28　遮容扇

5.扇花动作

（1）捻扇（即团扇）

三指捏扇，以腕为轴，整个手掌由里经下弧线朝外划小圈，重拍朝下。强调手腕要松弛，如捻线一般地捻动扇子。

（2）抖扇

虎口夹扇，以掌心为轴，手掌带动两个扇角碎抖。

（3）点扇

握扇，扇子竖立，扇面朝前，扇口朝左，用手指和手腕的力量将两个扇角分别朝前、后两个方向点动。

（4）贵凤朝阳

握扇，扇面朝右斜后方，扇口朝上，朝外的扇角从下往上走抛物线。（云南花灯图-29）

（5）月光花

握扇，用扇子在身前划一个月牙形。

（6）翻花扇

五指夹扇，手腕带动扇角由左下方朝右上方划一个"∞"字。强调幅度小，节奏快。

（7）摆扇

五指夹扇，右手于上位，扇口朝上，扇面朝左，用手腕带动扇子朝左右自然摆动。（云南花灯图-30）

（8）耳旁绕花

扣扇，手腕带动扇角于左耳旁由后下方朝前上方划一个"∞"字。

> **学习小贴士**
>
> 扇子是一种表现形式非常丰富的道具，广泛应用于各种类型的舞蹈，熟练掌握扇花动作有利于今后在不同舞蹈形式中的表现。

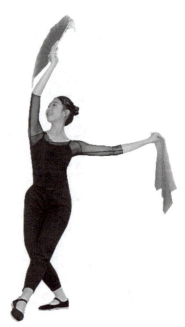

云南花灯图-29　贵凤朝阳　　　云南花灯图-30　摆扇

类　别	云南花灯小崴捻扇、放扇组合	云南花灯正崴组合	云南花灯反崴组合	云南花灯跳颠步组合	云南花灯综合组合
音频二维码	▦	▦	▦	▦	▦
示范视频二维码	▦	▦	▦	▦	▦

学习小结

有着"彩云之南"美称的云南省，少数民族众多，被称为"歌舞之乡"，舞蹈更是丰富多彩，云南花灯就是其中之一。它也是我们汉族的民间舞形式。云南民歌有其独特的风格，大多从各少数民族音乐中产生或借鉴，但也有不少歌曲与云南花灯有着血缘关系。云南花灯是一种历史久远的说唱演艺，载歌载舞，有极强的娱乐功能，按民间的说法是"唐朝的花灯宋朝的戏"。为了编辑教材，老一辈的舞蹈工作者们深入地方，跟老艺人学习云南花灯，经过研究、整理，把原本粗糙的动作规范化，才有了今天我们在课堂中学习的云南花灯。

通过云南花灯的学习，激发学生的学习热情，提升民族自豪感的同时，向老一辈艺术工作者学习，也增强了学生的社会责任感。

云南花灯动作解析

学习体会

您对本项目内容的学习有什么体会和感想吗？不妨写下来吧。

时间_____

知识巩固练习

理论知识习题

1. 云南花灯的基本动律特点是什么？
2. 你是如何理解"无'崴'不成灯"这句话的？

表演练习题

1. 云南花灯的动作练习（小崴、正崴、反崴的动律及扇子的使用）。
2. 云南花灯的组合练习（小崴捻扇、放扇组合；正崴组合；反崴组合；跳颠步组合；综合

组合)。

实践训练题

1.《螃蟹调》是一首风趣欢快的云南小曲，你能尝试用"崴"的元素模仿螃蟹这种小动物给这首曲子编一段有趣的幼儿舞蹈吗？

2.扇子是一种表现力丰富、表演使用频率很高的道具，你知道还有什么类型的舞蹈会使用扇子吗？尝试以扇子为道具，编一小段表现你那里现在季节的幼儿舞蹈吧。

项目五　维吾尔族民间舞

> **预习小口诀**
> 挺拔而不僵，微颤而不窜，
> 脚下不离散，上身撒得欢。
> 基本体态闻花香，基本手形兰花手，
> 昂首挺胸把腰立，拔背提胯身不僵。

一、维吾尔族民间舞的风格与特征

维吾尔族人民勤劳勇敢、性格豪迈、热情奔放，他们的身体里流淌着独有的音乐节奏感和曼妙舞姿感。广阔的新疆土地上，南北地区自然环境和经济发展的不同，使得维吾尔族舞蹈既有共同的风格，又有不同的地区特色。维吾尔族舞蹈可分为三类，分别是自娱性舞蹈、风俗性舞蹈和表演性舞蹈。舞蹈形式有赛乃姆、多朗舞、手鼓舞和盘子舞等。

新疆的音乐舞蹈性很强，伴奏音乐的节奏多用到切分附点的节奏，在弱拍上给予强势的艺术处理，突出它的舞蹈风格和特点，主要节奏型有赛乃姆、沙曼、多朗·齐克特曼等。我们一般以节奏来划分舞蹈风格。

挺而不僵、傲而不骄是维吾尔族舞蹈特点，它强调昂首挺胸及立腰拔背，有一种高傲的感觉。旋转和移颈是维吾尔族舞蹈的特色，通过快而强劲的旋转及戛然而止的稳健，体现了舞蹈的技术技巧和区别于其他民族舞蹈的风格。维吾尔族舞蹈灵巧且细腻，身体很多部位都有特有的动作，包括头、肩膀、腰部、手臂、肘关节和膝盖等。其中眼神、移颈及颤膝最具代表性。维吾尔族动律膝盖常用到颤，这个颤膝和藏族舞蹈的颤膝是不一样的，藏族舞蹈的颤膝重拍是向下的，维吾尔族舞蹈的膝盖颤动节奏是均匀的。

二、维吾尔族民间舞的基本动作训练

（一）基本体态与动律

1. 基本体态

维吾尔族舞蹈的基本体态要求上身保持直立，脚下站小八字位，提胯，立腰，双肩和胸腰展开，收腹，拔背，脖子拉长，下颚微微向上抬，眼睛目视前方，双手自然向下垂，注意，腰别松，下巴别往下收。（维图-1）

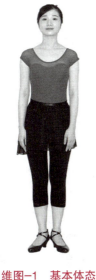

• 学习小贴士

双手自然下垂，用鼻尖带动头部和上身，做横向动律。左右微微摇摆，注意动作幅度不宜太大，要注意内心和节奏的配合。

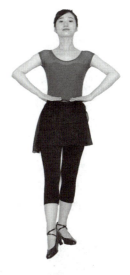

维图-1　基本体态

维图-2　点颤

2. 基本动律

点颤：叉腰手准备，脚上前点地，动力腿跟着节奏脚尖点地，主力腿带动胯部及上身，向下轻轻地压脚跟，注意脚跟不要抬太高，颤动要有弹性、有韧性且自然。（维图-2）

摇身：叉腰手准备，上身仰起，下巴稍抬，脚上前点地，摇身的时候要注意，朝主力腿方向摇。摇身的时候是用鼻尖带动头部和上身，做横向动律。

（二）维吾尔族民间舞的手形、手位、脚位

1. 手形

立腕手：中指和拇指微微靠拢，食指轻轻向上挑起，手腕要使劲。（维图-3）

摊手：手掌放平。（维图-4）

• 学习小贴士

绕腕手幅度要大，圈要做满圆。另外，立腕位置注意手腕不要往下压，而是手指往上挑。手腕绕时慢推时快。

绕腕：在摊手的基础上由里向下变成立腕手，再从立腕手反方向回到摊手位置，绕腕在维吾尔族舞蹈中有着很重要的位置，它代表了维吾尔族舞蹈手上的变幻与多姿。注意绕腕的手幅度要大，绕腕的圈要做满360度，不要只做一半，路线要圆。另外，手腕绕到立腕位置的时候要注意手腕不要往下压，而是手指往上挑。还有绕腕时手腕推出去速度要快，绕的时候要慢。（维图-5）

维图-3　立腕手

维图-4　摊手

2. 基本脚位

前点地位：点地时脚自然向前，重心不要跟着往前，重心保持在后脚。（维图-6）

后点地位：双脚膝盖贴住，小腿向后，脚上大拇指点地。（维图-7）

a　　　　　　　　　　　　b　　　　　　　　　　　　c

维图-5　绕腕

旁点地位：点地时脚的大拇指点地。（维图-8）

a. 正面　　　　b. 侧面

维图-6　前点地位　　　　　　　　　维图-7　后点地位　　　　　　　　维图-8　旁点地位

3. 手位

提裙位（一位手）：双手位于身体斜前方两侧，朝2、8点方向，做动作的时候，双手手掌可交叉于小腹，手背向外向上提，手心向外翻，形成手心向上往外推，双手摊开到45度角时，经过向里绕腕，顺势手腕向下压到提裙位。（维图-9）

平开立腕位（二位手）：双手从胸前摊开至体侧，打开至旁到肩膀齐位置，绕腕立腕，指尖向上呈立腕平开位。（维图-10）

上托位（三位手）：也叫双托位，置于头顶斜上方，注意双手不能太靠后，也不能太前，双手手腕可向上提起经过绕腕到头顶上方形成双托位，注意手心向上。（维图-11）

胸前交叉立腕位：双手头前交叉到胸前，向前摊手绕腕回到胸前交叉立腕位置。（维图-12）

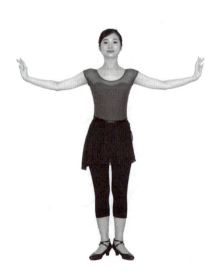
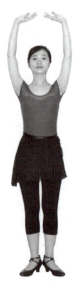
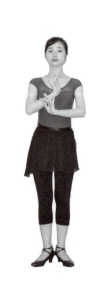

维图-9　提裙位　　　　　维图-10　平开立腕位　　　　　维图-11　上托位　　　　维图-12　胸前交叉立腕位

上托立腕（四位手）：以右手为例，右手三位手，左手体前围腰手。做动作的时候，双手手掌可交叉于小腹，手背向外向上提，手心向外翻，形成手心向上往外推，双手摊开到45度角时，左手向里切，右手可经过下至旁到头顶双手同时绕腕，左手在左腰间停下，右手在三位手上停下，呈上托立腕位置，眼睛朝右手方向看出去。反面则反之。（维图-13）

顺风旗位（五位手）：一手在头顶，一手在体旁位，形成顺风旗位。做动作的时候，以右手为例，双手可手心向上斜方向托起，左手经过肩膀高度停下，右手继续往上走，右手到三位手时，双手同时绕腕。注意，眼睛随右手方向平视。反面动作则反之。（维图-14）

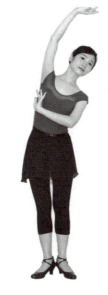

维图-13　上托立腕　　　　维图-14　顺风旗位

山按手位：一手打开与肩平行，一手胳膊肘架起按掌于胸前。做动作的时候，双手可由身体一侧平摊，一手到胸前，一手与肩平行，经过绕腕立腕呈六位手。也可双手经过身体向外推出去。经过绕腕，眼睛往手的反方向向下或向上看。（维图-15）

高托帽：以右手为例，右手掌心向上位于头顶斜上方，左手托于耳后。做动作的时候，手背向外向上提，手心向外翻，形成手心向上往外推，双手摊开到45度角时，双手绕腕，左手手腕向上领走，走到耳朵后，形成手心向上，胳膊肘弯曲，右手继续向上走，形成半圆，呈高托帽位。（维图-16）

低托帽：一手托于耳后，一手按掌于腰间。做动作的时候，双手可经过胸前摊手，45度角时双手绕腕，手腕领走，左手向左腰间走，右手在右耳后停住，肘关节托起，眼睛顺着左肩看出。（维图-17）

平托帽：做动作的时候，双手手掌可交叉于小腹，手背向外向上提，手心向外翻，形成手心向上往外推，双手摊开到45度角时，双手绕腕，左手继续往后走至体侧，手臂形成90度弧形，右手也继续往后走，到耳后停下，双手大臂从侧面看是180度。（维图-18）

捧腰位：双手由旁至下到体侧呈捧腰位。（维图-19）

遮羞位：双手由下至上绕呈遮羞式。（维图-20）

点肩位：以右手为例，左手在右腰旁点住，右手点在左肩前。做动作的时候，双手手掌可交叉于小腹，手背向外向上提，手心向外翻，形成手心向上往外推，双手摊开到45度角时，经过向里手腕领走，左手在下，右手在上，形成点肩位，头部顺着左肩看出。（维图-21）

叉腰位：双手虎口打开叉于腰间。做动作的时候，双手手掌可交叉于小腹，手背向外向上提，手

心向外翻，形成手心向上往外推，双手摊开到45度角时绕腕，虎口打开拉回到腰部。注意，虎口打开平掌叉腰也可以，握空拳虎口打开叉腰也可以。（维图-22）

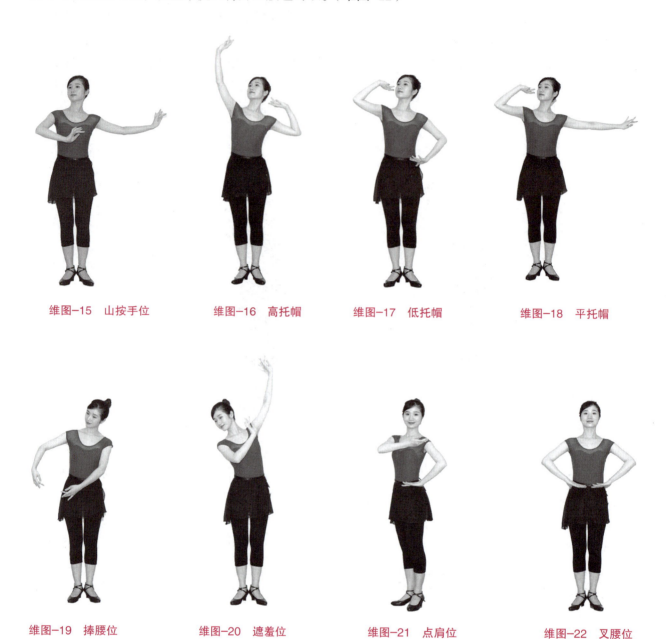

维图-15　山按手位　　维图-16　高托帽　　维图-17　低托帽　　维图-18　平托帽

维图-19　捧腰位　　维图-20　遮羞位　　维图-21　点肩位　　维图-22　叉腰位

（三）基本动作

1. 基本步伐

前点步：准备站好小八字位，右脚向前点，脚尖点地。做动作的时候，跟着节奏，重拍向下，用脚尖打节奏，同时主力腿跟着起伏。（维图-23）

旁点步：以右脚为例，向旁后方点出，脚尖点地，重拍向下，跟着节奏打拍子。注意右脚不能在正旁方，要向后方迈一点。脚出去的距离不能太远也不能太近，大概一个肩膀的距离。（维图-24）

后点步：以右脚为例，右脚向左后方踏出，脚尖点地，双脚膝盖靠拢，身体朝右斜前方。同样跟着音乐节奏重拍向下点地。（维图-25）

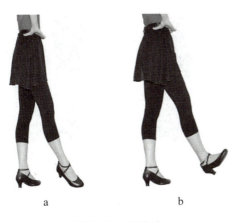
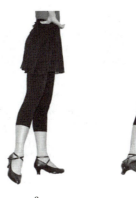

维图-23　前点步　　　　　　　　　　　维图-24　旁点地

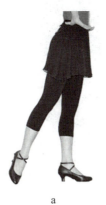

维图-25　后点步

　　垫步（碾步）：以右脚为例，右脚往左迈，右脚脚跟向左迈出，脚尖往左划动，落地的同时，左脚脚尖跟上。（维图-26）（垫步要点：准备时要立腰挺胸，气息往下沉，脚跟向下碾，脚尖从右向左划，像一个扇形，左脚脚掌着地，反面则相反。垫步可以反复做，也可以做横向移动或者前后移动。完成垫步的时候重心始终要保持在双脚中间，做垫步上身若有舞姿的时候要保持上身平稳，上身不要左右晃动而把上身舞姿破坏掉。做垫步时注意胯不要左右摇摆。切分垫步要点：切分垫步的重心也是要保持在双脚中间，双脚膝盖不要分开，保持膝盖内侧夹紧。节奏上由于是切分节奏，然后做切分垫步的时候要注意强调第一拍和最后一拍的对比关系，要区别于平均节奏的垫步。）

● **学习小贴士**

垫步要点：立腰挺胸，气息下沉，脚跟向下碾，脚尖从右向左划，如扇形，左脚脚掌着地，反面则相反。重心始终保持在双脚中间，胯不要左右摇摆。

● **学习小贴士**

切分垫步要点：重心保持于双脚中间，双膝不分开，保持膝盖内侧夹紧。节奏上注意强调第一拍和最后一拍的对比关系，要区别于平均节奏的垫步。

　　云步：以右脚往左走为例，右脚脚跟为轴心，左脚脚掌为轴心，同时运动，接着右脚的脚掌为轴心和左脚脚跟为轴心，同时运动，以此类推，重复此动作。（维图-27）

　　碎步：上身与腿一直保持直立，准备拍最后一拍立半脚尖，动作在半脚尖上完成，左右脚交替迈出，步伐又碎又小。注意半脚尖要尽量立起，两脚行进时要走一条直线，双脚不能走两条直线。（维图-28）

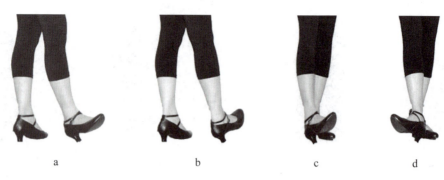

| a | b | c | d |

维图-26 垫步

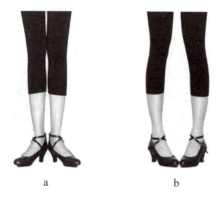

| a | b |

维图-27 云步

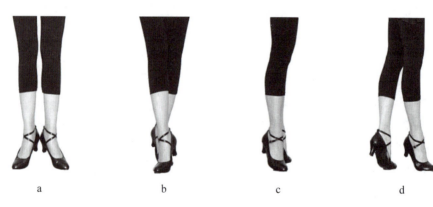

| a | b | c | d |

维图-28 碎步

错步：以右脚运动为例，右脚向左斜前方探出，迈出一大步，左脚半蹲，然后跃起着地后同时右脚还是点在前面，重心经过蹲往前移，移到右腿上，左腿朝右斜前方迈出一大步，同时重心前移到左腿上跃起，右脚落在之前左脚的位置上又迈出一大步，以此类推，继续做右脚。（维图-29）

一步一点：以右脚为例，向左斜前方迈出，同时下蹲，膝盖放松，自然下沉，然后双膝直立起，左脚呈旁点步，接下去换左脚向右斜前方迈

维图-29 错步

• **学习小贴士**

一步一点注意：旁点步的时候脚尖要往斜旁后方，不要在正旁方。

出，同时下蹲，然后膝盖直立，右脚旁点步，如此交替。注意，旁点步的时候脚尖要往斜旁后方，不要在正旁方。（维图-30）

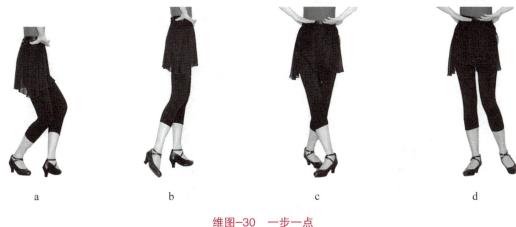

维图-30　一步一点

滑冲步：滑冲步要注意切分节奏不平均的充分运用，过程中膝盖要有弹性地微颤。

自由步：注意身体的摆动、脚下勾起和平步的运用。

三步一抬：三步一抬可做左右移动，也可做前后进退。以右脚运动和左右移动为例，前三拍右脚做垫步动作，第四拍左脚向后抬起的同时第五拍向右做垫步，第八拍右脚向后抬起向左前方落脚，以此类推。注意身体要保持平稳，节奏不要平均。（维图-31）

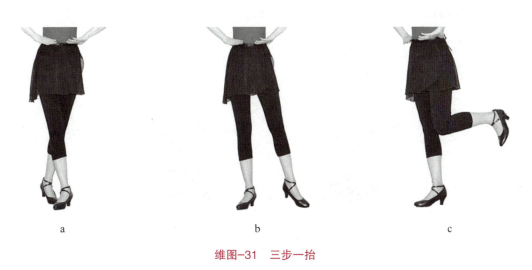

维图-31　三步一抬

后退的三步一抬，注意后退的时候脚后跟要立起。向前的三步一抬，以右脚为例，右脚起步，向前走三步，第四拍左脚抬起。注意向前走的时候，膝盖不要过分用力，不要蹬得太直。

跺横移：与滑冲步节奏相同，注意切分附点节奏的运用。

进退步：动作要平稳，步伐前后移动，重心在双脚中间。

打点垫步：动作要保持平稳，且颤而不颠。脚跟下地以后前脚掌和后脚掌同时击打地板，膝盖屈伸弯曲。

2. 手的动作

搭指：手心向上，一手手背向上，互搭中指，交替翻动。常用在双托手手位于胸前完成此动作。

捻指：一个手的拇指与中指相捻，发出声响。

> **学习小贴士**
>
> 三步一抬注意身体要保持平稳，节奏不要平均。

平摊手：双手手掌可交叉于小腹，手背向外向上提，到胸前后，手指展开手心向外平摊出，形成手心向上往外推，双手平摊。（维图-32）

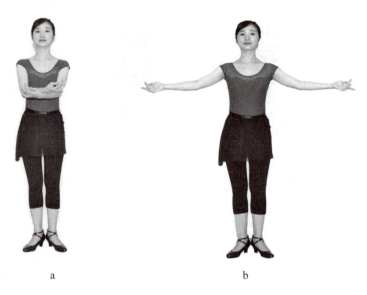

维图-32　平摊手

柔腕：以双手于胸前为例，手腕向上抬起，同时胳膊肘向下压，形成握空拳，手腕往下压的同时，空拳展开，胳膊抬起，如此反复双手手腕不断地推和提。也可以在二位手上做，手心朝外，柔腕也可以在胯旁做。注意，柔腕的时候手要柔、要放松，像波浪一样。（维图-33）

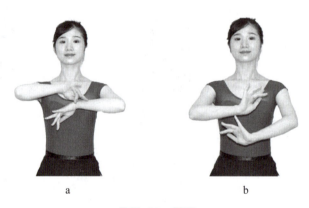

维图-33　柔腕

柔臂：也叫绕腕手或者猫洗脸。准备动作是手臂90度置于胸前，起拍右手提腕顺着右耳往上走，划过脸颊，接着压腕从额头绕过到左耳朵前，从下颚拉平。（维图-34）

绕腕立掌：手心向里扣。绕腕同时立掌形成90度停住，注意手一定要尽力往里扣，绕满一整圈，不能只做一半。

弹指手：手臂打开，手指平展，手指向下向上运动。（维图-35）

撩手：手背向上领走，落在耳朵旁，然后手背迅速领走向外打出。（维图-36）

3. 移颈

移颈俗称动脖子，提起动脖子，众所周知这是维吾尔族舞蹈的一大特色。移颈有两种节奏型：平

• **学习小贴士**

柔腕可在胯旁做或二位上做。二位上手心朝外，注意做柔腕的时候手要柔、要放松，像波浪一样。

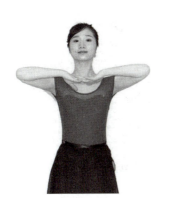 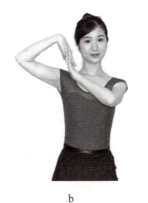 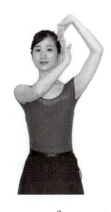

a　　　　　　　　　b　　　　　　　　c

维图-34　柔臂

a　　　　　　　　　　　b

维图-35　弹指手

a　　　　　　　　b　　　　　　c　　　　　　d

维图-36　撩手

均节奏型的移颈和切分节奏型的移颈。切分节奏型的移颈：在做切分节奏型的时候可以不用按照节奏做，可根据自己心里节奏自由发挥。

移颈的方法：方法一——移颈的时候要用两个耳朵去找左右边，注意不要用下巴去找，下巴不要伸出，双手手掌可以放在耳朵旁，用耳朵去找手、贴手（维图-37）。方法二——双手把肩膀压住，轻轻地用耳朵去感受左右（维图-38）。

舞姿上的移颈，一般在平开位上移颈。（维图-39）

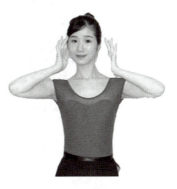 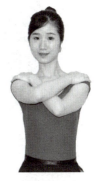

维图-37　　　　　维图-38

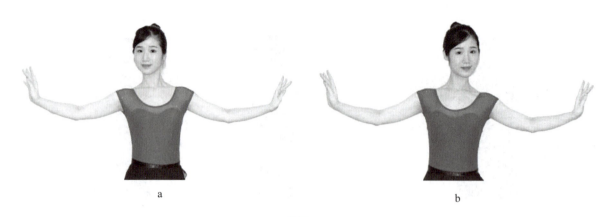

　　　　　a　　　　　　　　　　　　　　　b

维图-39

　　点位上移颈：右手垂下，轻轻点在发尖上，左手经过下面提腕，指尖向上，左手胳膊肘抬起。（维图-40）

　　扶肩移颈：左手叉腰，右手从旁抬起，摊开手至前，小臂收回，右手点肩。注意右手大臂收回的时候收到不能再往里收时，小臂折回，大臂尽量往里夹。（维图-41）

　　双绕手移颈：以右边为例，双手手指交叉，由右边经上回到左边到托腮的位置。（维图-42）

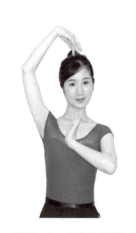 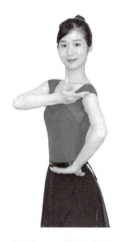

维图-40　点位上移颈　　　　维图-41　扶肩移颈

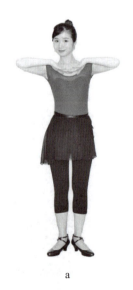 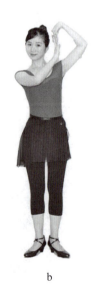 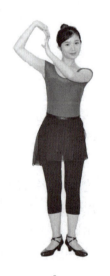 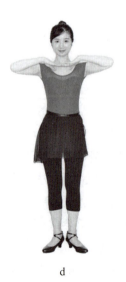

　　a　　　　　　b　　　　　　c　　　　　　d

维图-42　双绕手移颈

上篇　舞蹈基础

类　别	维吾尔族手位组合	维吾尔族步伐组合	维吾尔族动律组合	维吾尔族综合组合
音频二维码	▦	▦	▦	▦
示范视频二维码	▦	▦	▦	▦

学习小结

维吾尔族艺术丰富多彩，人民勤劳勇敢、性格豪迈、热情奔放。他们能歌善舞，身体里流淌着独有的音乐节奏感和曼妙舞姿感的血液。挺而不僵、傲而不骄是维吾尔族舞蹈的特点，它强调昂首挺胸及立腰拔背，有一种高傲的感觉。旋转和移颈是维吾尔族舞蹈的特色，通过快而强劲的旋转及戛然而止的稳健，体现了舞蹈的技术技巧和区别于其他民族舞蹈的风格。

维吾尔族舞动作解析

通过学习，了解维吾尔族舞蹈的地理、文化等知识，在学生了解维吾尔族舞蹈形成和发展历程中，培养学生民族自豪感和文化自信，引领学生勇于做走在时代前沿的奋进者和开拓者，引导学生成为精益求精的优秀教育工作者。

学习体会

您对本项目内容的学习有什么体会和感想吗？不妨写下来吧。

时间_____

知识巩固练习

理论知识习题

1. 维吾尔族民间舞的风格特征是什么？
2. 维吾尔族民间舞都有哪些类型？你最喜欢哪种类型呢？

表演练习题

1. 维吾尔族民间舞的动作练习（基本步伐、手的动作、移颈）。
2. 维吾尔族民间舞的组合练习（手位组合、步伐组合、动律组合及综合组合）。

实践训练题

1.《尝葡萄》《娃哈哈》《我爱雪莲花》《阿拉木汗》《新疆好》《掀起你的盖头来》，这些都是很好

听的新疆歌曲，选择一首尝试编一段简单易学的维吾尔族幼儿舞蹈吧。

2. 你能将以下道具运用到维吾尔族幼儿舞蹈中吗？

项目六　蒙古族民间舞

> **预习小口诀**
>
> 前后交替是硬肩，缓慢柔韧是柔肩，轻快松弛是耸肩，
> 撞弹有力是甩肩，快速抖动是碎肩，前后立圆是绕肩。
> 立腰臂圆是体态，清脆弹性提压腕，柔臂延绵似波浪，
> 架肘屈臂勒马式，吸腿撩腿在刨步，并膝跪地舞姿转。

一、蒙古族民间舞的风格与特征

蒙古族主要聚居在内蒙古自治区，他们世代生活在辽阔的大草原上，过着骑马狩猎的游牧生活，因此被称为"马背上的民族"。蒙古族人民热情开朗、性情豪爽，独特的草原文化孕育了他们特有的生产和生活方式，也造就了蒙古族舞蹈浓郁的民族风格和审美特征。

蒙古族舞蹈的基本特征体现在上身端庄挺拔，步伐扎实稳健。双肩灵活多变，腕部提压清脆有力，手臂动作柔韧大气。而马步动律更是手脚配合、灵活敏捷，充分体现了这个马背民族热情奔放、激情洋溢的舞蹈风格。

蒙古族舞蹈大体分为三类：

民间舞蹈：包括劳动舞蹈、生活风俗舞蹈、礼仪舞蹈。

宗教舞蹈：包括萨满教和佛教舞蹈。

宫廷舞蹈：它流传于民间，后进入宫廷，成为一种礼仪性的舞蹈。

蒙古族民间舞具有浑厚、舒展、豪迈、粗犷、豪放的特点，具体表现为男子的强健骁勇和女子的端庄典雅。基本动律为上身松弛划圆，双臂柔韧舒展，下肢蹬拖，膝部平稳，上身后倾，舞蹈风格豪迈有力。具体分为：

1. 盅碗舞

属于女子礼仪舞蹈，多出现在庆典酒宴上。舞者头顶一只碗，双手各持两个酒盅，随运用的节奏和身体的动律相击，发出清脆的"叮当"声响。舞蹈端庄稳健，手臂动作细腻，拉臂、柔臂、碎抖肩、甩肩、硬碗等舞蹈技巧，给人以优美、典雅的美感。

2. 筷子舞

属表演性道具舞，多由男子表演，形式多样。随着时代不断发展，也出现女性表演的舞蹈，动作更加轻松、敏捷。舞者手持一把筷子敲打手、腿、肩、腰、脚等部位，风格粗犷刚健，节奏性强，给人以热情奔放、勇敢无畏的美感。

3. 安代舞

是群众自娱性舞蹈，原为萨满跳神作法时的动作，后来逐渐发展为广大群众喜爱的集体歌舞。安代舞人数不限，一人领唱，众人相和，动作简单奔放，气氛热烈欢腾，每逢年节喜庆之时，人们都会即兴起舞。

4. 狩猎舞

从古代传下来的一种猎人们跳的自娱性较强的男子舞蹈，至今仍保留在蒙古族和鄂伦春族中。舞蹈多是两人一队的集体舞形式，表现狩猎后的喜悦情绪，风格活泼、洒脱，动作简单奔放，气氛洒脱欢腾，每年的节庆时人们都会即兴起舞。

二、蒙古族民间舞的基本动作训练

（一）基本体态、手形、手位、脚位

1. 基本体态

做法：颈部后靠，下颌微抬，踏步，双叉腰，提胯、立腰、拔背，上身重心微后仰，目视远方，手臂感觉圆，视野开阔，气息下沉。（蒙图-1）

2. 基本手形

平掌：四指并拢，虎口自然张开，五指自然平伸，掌心放松，切忌过分用力。（蒙图-2）

空握拳：握空心拳，四指并拢略弯曲，拇指压在食指指甲上做空心状。（蒙图-3）

持鞭手：握空心拳，食指伸直做鞭。（蒙图-4）

拇指冲：在空心拳的基础上，大拇指伸直。（蒙图-5）

3. 基本手位

一位手：双臂平伸于胯前，手心向下。（蒙图-6）

二位手：双臂于体侧前斜下方，手心向下。（蒙图-7）

三位手：双臂侧平举，手心向下。（蒙图-8）

四位手：双臂斜上位，手心向外。（蒙图-9）

蒙图-1　基本体态

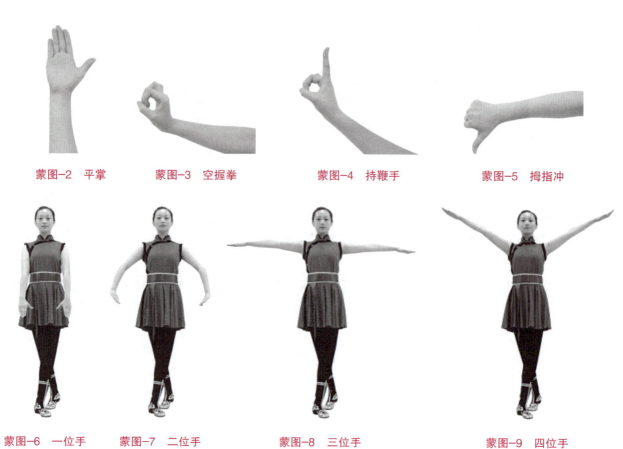

蒙图-2　平掌　　蒙图-3　空握拳　　蒙图-4　持鞭手　　蒙图-5　拇指冲

蒙图-6　一位手　　蒙图-7　二位手　　蒙图-8　三位手　　蒙图-9　四位手

五位手：双臂屈肘，手心向下，手指相对，位于左或右胯旁。（蒙图-10）

六位手：双手搭于肩上，双肘抬起。（蒙图-11）

七位手：双手握拳，拇指跷起，虎口插于腰间，手背向上。（蒙图-12）

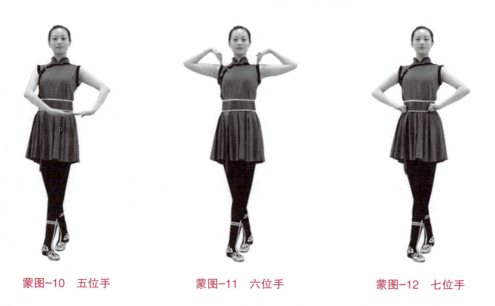

蒙图-10　五位手　　蒙图-11　六位手　　蒙图-12　七位手

胯前按手：双手在胯前按手，指尖相对，呈圆弧形。（蒙图-13）

胸前按手：双手在胸前按手，指尖相对，呈圆弧形。（蒙图-14）

4. 基本脚位

八字位：分为小八字位（蒙图-15）、大八字位（蒙图-16）。

踏步位：分为小踏步位（蒙图-17）、中踏步位（蒙图-18）、大踏步位（蒙图-19）。

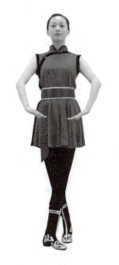
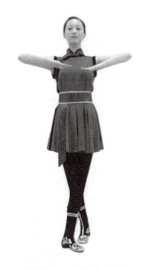

蒙图-13　胯前按手　　　　蒙图-14　胸前按手

　　　　　　　　　　　　　　　　　a　　　　　　　　b

蒙图-15　小八字位　　　　　　　蒙图-16　大八字位

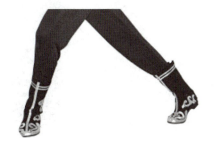

蒙图-17　小踏步位　　　蒙图-18　中踏步位　　　　　蒙图-19　大踏步位

点步位：小八字位站立，左脚在右脚前以脚掌外侧点地，双腿微屈，外开。（蒙图-20）
弓步位：小八字位站立，右腿旁开迈步，右腿弯曲，左腿伸直，重心在中间。（蒙图-21）
交叉点地位：两腿前后交叉，双脚平行站立。（蒙图-22）

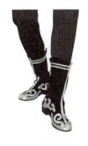

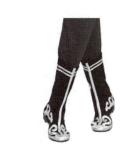

蒙图-20　点步位　　　　蒙图-21　弓步位　　　　蒙图-22　交叉点地位

（二）手臂动作、肩部动作、胸背动作、腰部动作

1. 手臂动作

（1）提压腕（硬腕）

腕部带动上下弹性提压，脆而小，切忌手指主动拍。

双手提压腕：双腕同时有弹性地提压腕。（蒙图-23）

交替提压腕：1—，右手提腕，左手压腕；2—，左手提腕，右手压腕。（蒙图-24）

单臂提压腕：一手叉腰，一手做提压腕。（蒙图-25）

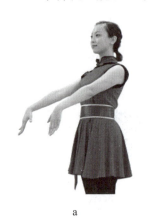
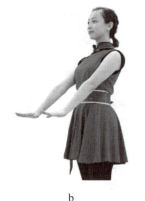
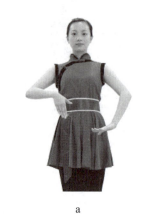

a　　　　　　　　　b　　　　　　　　　　a　　　　　　　　　b

蒙图-23　双手提压腕　　　　　　　　　　蒙图-24　交替提压腕

a　　　　　　　　　b

蒙图-25　单臂提压腕

（2）柔臂

以肩带大臂，大臂带小臂，延伸至手腕、指尖，呈连绵不断的大波浪运动。（蒙图-26）

> **学习小贴士**
>
> 通常在某一手位上进行的柔臂称小柔臂；在斜下手、平开手和斜上手之间进行的柔臂称大柔臂。

蒙图-26　柔臂

（3）胯前甩手

准备：前点步位，胯前按手。

1—2　以腰为肘，肩部撞出反弹带动肘、手腕走下弧线，力达指尖，向胯前拨回，手心向上。（蒙图-27）

3—4　以腰为肘，肩部撞出反弹带动肘、手腕走下弧线，力达指尖，向胸前拨出，手心向外。（蒙图-28）

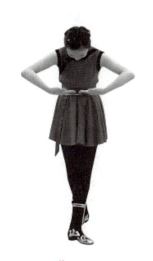
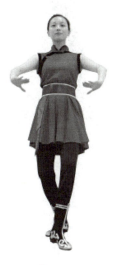

蒙图-27　　　　　　蒙图-28

2. 肩部动作

硬肩：七位手准备，右肩发力向前送出，肘随之向后，同时左肩向前，交替进行，铿锵有力。（蒙图-29）提示：动作发力快，小而有弹性，有顿挫感。

双肩：同硬肩，动作幅度一小一大，小带弹性，大带停顿。

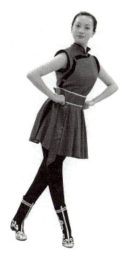

蒙图-29　硬肩

学习小贴士

硬肩注意：快发力，幅度小，有棱有角，造型鲜明。

柔肩：双肩前后交替，延绵柔韧，动作过程经下弧线上提。

耸肩：肩头做上下耸动，重拍在上，可单、双肩交替进行。（蒙图-30）

笑肩：同耸肩，幅度略小，重拍在下。

学习小贴士

耸肩注意：动作的路线要垂直而不能往里倾斜。

蒙图-30　耸肩

绕肩：肩头从前经上弧线划至后，反面一样。（蒙图-31）

a

b

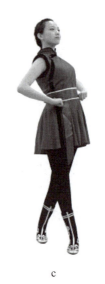
c

蒙图-31　绕肩

　　碎抖肩：双臂自然放松，肩胛发力，两肩前后快速碎抖动。

　　甩肩：由腰带动右肩发力向前撞弹出（放松反弹，产生余波），一拍完成。

学习小贴士

碎抖肩记住：腰、后背控制好，双臂放松不能憋气，双肩抖动要快而碎、流畅。

　　3.胸背动作——前后胸背

　　准备：小八字步，双手于胯旁压腕，夹肘，夹背，挺胸，仰头。

　　1— 含胸，手肘外旋，双腕前提。（蒙图-32）

　　2— 继续含胸，双手由腕带动前提至与耳平行。（蒙图-33）

　　3— 夹肘，压腕，腰椎一节一节展开。

　　4— 夹肘至体后，顶胸，仰头回准备姿态。（蒙图-34）

　　4.腰部动作

　　（1）板腰

　　准备：踮脚站立，双手向上提腕。（蒙图-35）

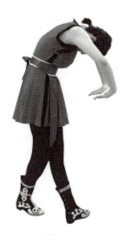 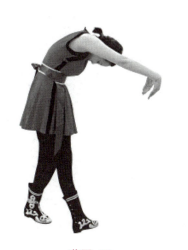

蒙图-32　　　　　　　蒙图-33　　　　　　　蒙图-34

1—2　双跪立，双手平开三位手。（蒙图-36）

3—4　身体后躺，背部与地面平行。（蒙图-37）

（2）拧腰

准备：双跪立，双手平开。

1—4　以腰带动肩、胸、臂向左后拧，头随动。（蒙图-38）

蒙图-36

蒙图-35　　　　　　　　　　　蒙图-37　　　　　　蒙图-38

121

（三）基本动律、基本舞姿

1. 基本动律

（1）立圆动律

准备：双手六位手，提左肋。（蒙图-39）

> **学习小贴士**
>
> 立圆动律要以身体为中心绕圆。

蒙图-39

1—2 下右旁腰，由右肘带动向下再向前向上划立圆的四分之一，顺势拧腰。

3—4 提右肋下左旁腰，右肘带动由上往下划圆。

（2）平圆动律

准备：体对1点站大八字位，手臂自然下垂，身体稍右转，双手随动。

> **学习小贴士**
>
> 平圆动律以腰为肘，随身体划圆而移动重心。

1— 双手至前斜下位，提腕。

2— 身体向左横移经前弧线划平圆至正中，手随动。

3— 身体经前弧线向左划平圆至左斜前。

4— 压腕，沉肘拉回正中，身体微后靠。

（3）拧转动律

准备：体对2点，左脚前点地，右手身旁提腕，左手胯旁压腕。（蒙图-40）

1—2 身体向8点方向横拧，经过左手提腕，右手压腕。（蒙图-41）

3—4 身体横拧至8点，交叉点地，左手身旁提腕，右手胯旁压腕。（蒙图-42）

（4）提压动律

准备：右后踏步，左手体旁压腕，右手斜上方提腕。

1— 提左肋，压右肋，左手提腕，右手压腕。（蒙图-43）

2— 继续延伸第一拍动作。

3— 做1—2拍的反面动作。（蒙图-44）

（5）横摆动律

准备：左后踏步，左手体旁45度，提腕，右手在体后压腕。

1—4 右肋带动身体向右横移，左手压腕右手提腕，同时两臂以肘带动向右横移。（蒙图-45）

5—8 做1—4的反面动作。（蒙图-46）

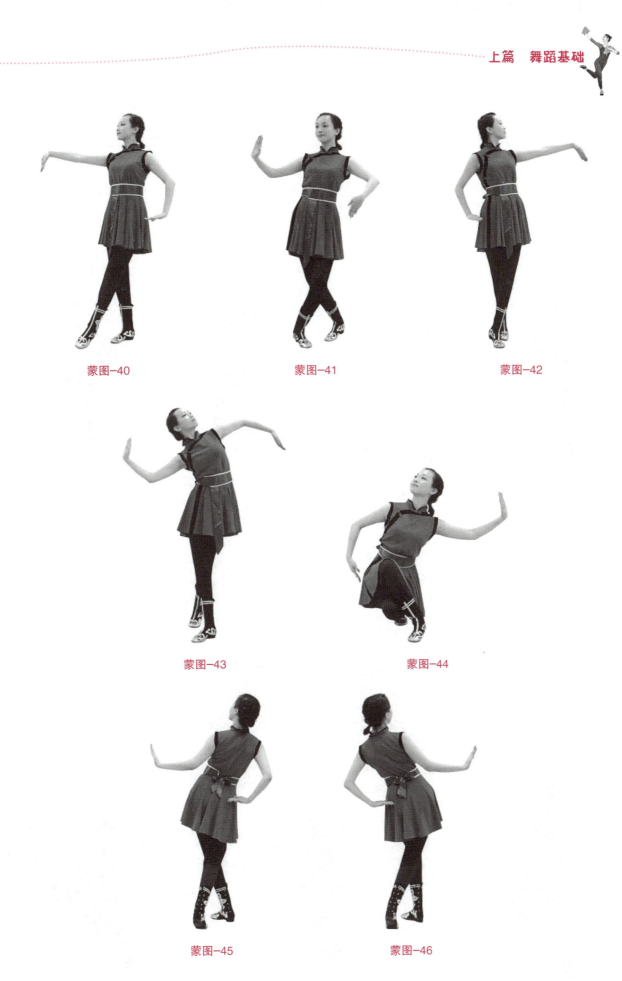

蒙图-40　　　　　　蒙图-41　　　　　　蒙图-42

蒙图-43　　　　　　蒙图-44

蒙图-45　　　　　　蒙图-46

2. 基本舞姿

（1）行礼

正行礼：单跪立，双手经旁至头上双搭手落至膝盖上，上身微前俯，侧头，垂目，后起身。（蒙

图-47）

侧行礼：左步蹲，横拧向2点，双肘呈圆架至齐眉，指尖相对，低头。（蒙图-48）

（2）敬酒

双臂架肘呈端腕式（手心相对，虎口张开，指尖向1点），身体经2点横拧至8点，踏步踮脚。（蒙图-49）

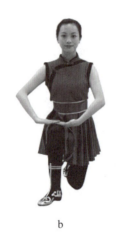
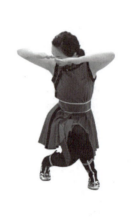
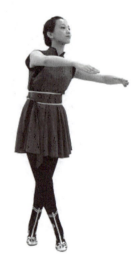

蒙图-47　正行礼　　　　　　　　　蒙图-48　侧行礼　　　　　　　蒙图-49　敬酒

（3）勒马式

单手勒马：右手握拳叉腰，左手空握拳伸于体前，沉肘、压腕。（蒙图-50）

双手勒马：双臂于体前架肘屈臂，双手空握拳，左手在前，右手在左手的手腕处，拳眼相对。（蒙图-51）

高勒马：右脚重心，左高吸腿，双手于斜上方勒马，上身后仰。（蒙图-52）

扬鞭勒马：左手体前勒马，右手由下经前往上举，身体略后仰。（蒙图-53）

挥鞭勒马：左手体前勒马，右手由上经前往后甩鞭，身体前倾。（蒙图-54）

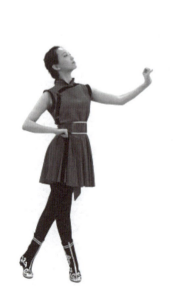
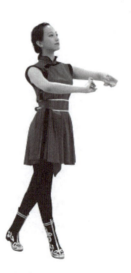
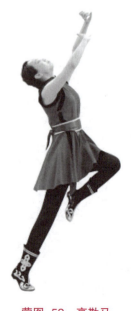

蒙图-50　单手勒马　　　　　蒙图-51　双手勒马　　　　　蒙图-52　高勒马

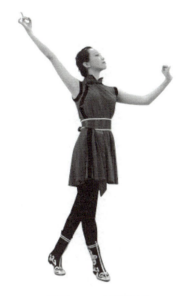
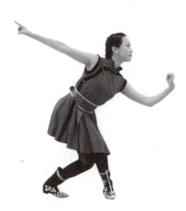

蒙图-53　扬鞭勒马　　　　　　　蒙图-54　挥鞭勒马

（4）坐姿

双腿盘坐：双腿盘腿坐地。（蒙图-55）

单跪坐：站小八字位，左脚向左后撤步跪地，臀坐左脚跟。（蒙图-56）

双跪坐：站小八字位，双膝跪地，臀坐双脚跟。（蒙图-57）

单跪立：站小八字位，左脚向左后撤步跪地。（蒙图-58）

双跪立：站大八字位，双腿跪地。（蒙图-59）

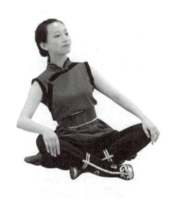
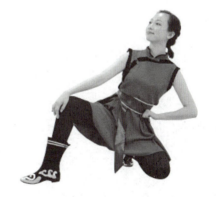

蒙图-55　双腿盘坐　　　　　　　蒙图-56　单跪坐

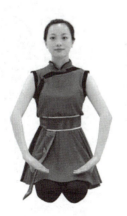

蒙图-57　双跪坐　　　蒙图-58　单跪立　　　蒙图-59　双跪立

（四）基本步伐

1. 平步

准备：小八字步，双手叉腰，重心上提，微垫脚。

做法：双膝微屈，双脚交替脚掌蹭地进行。

2. 跟步

准备：小八字步，双手叉腰。

做法：右脚向左前迈一步，左脚迅速跟上呈左后踏步，一拍完成。

3. 迂回步

准备：站小八字步，双手叉腰。

1— 向右脚左前上一步，重心移至右脚，左脚跟至右脚后双腿微屈。

2— 左脚掌点地。

3— 右脚向右后直腿后撤，脚掌点地，左脚微抬。

4— 左脚原地落下。

4. 前垫步

准备：小八字位，叉腰位。

1— 右脚向前脚掌踏地，双腿屈膝，左脚自然离地，重心上移。

Da— 左脚落地，同时双腿直膝，右脚离地。

2— 右脚落地，双腿屈膝，重心下沉。

提示：可交替进行，也可一个脚连续做。

5. 碎步

准备：正步位，三位手。

做法：脚跟发力向前走，步子起得低，小而快，双手可做柔臂，也可脚尖踮起走碎步。

6. 蹉步

准备：小八字步，双手叉腰。

做法：右脚旁迈推地跳起，左脚空中迅速并回，左右脚先后落地两拍完成。

7. 马步

（1）立掌马步

原地立掌马步。

准备：正步位，左手勒马，右手叉腰。

做法：左腿屈膝，顶脚背，前脚掌着地快速到位，一拍完成，双脚交替完成。（蒙图-60）

行进立掌马步。

准备：正步位，左手单手勒马

做法：一脚自然迈出后，另一脚迅速跟回，呈原地立掌马步。

（2）刨步

准备：正步位，双手勒马。

1— 身体前倾，动力腿吸向前小撩腿。（蒙图-61）

2— 动力腿落地后脚尖向后刨地。（蒙图-62）

a　　　　　b

蒙图-60

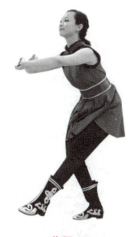
蒙图-61

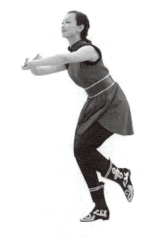
蒙图-62

（3）吸腿步

准备：小八字步，左手单手勒马。

1— 右绷脚前吸90度，脚贴左腿。（蒙图-63）

2— 左腿屈膝，右腿向前弹出。（蒙图-64）

（4）摇篮步

准备：正步位，双手勒马。

1— 交叉点地，重心移至右脚顺势出胯，同时左脚尖外侧松弛点地，左肋提起，身体呈月牙形，头保持正位。（蒙图-65）

2— 左脚全掌落地，顺势做第一拍反面动作。（蒙图-66）

提示：摇篮步可大可小。

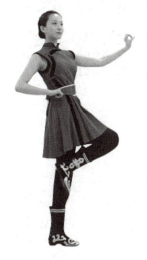
蒙图-63

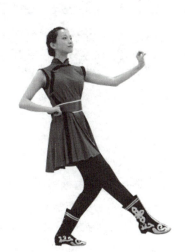
蒙图-64

蒙图-65

蒙图-66

（五）舞姿转

1. 交叉步勒马转

准备：左踏步位，右手勒马。

做法：右脚掌于左脚脚尖前双腿踮脚，两脚掌交替地同时向右旋转。（蒙图-67）

提示：强调两脚节奏均匀，步伐小而碎。

2. 跪转

准备：体对1点，左单跪立，右手胸前按手，左平开手。

1— 右膝向右旁跪地，左膝相继跟上并膝跪地右转二分之一圈。

2— 左膝重心，右膝带动右转二分之一圈，还原准备舞姿。（蒙图-68）

蒙图-67

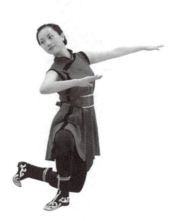
蒙图-68

类　别	蒙古族体态组合	蒙古族硬腕组合	蒙古族男生硬腕组合	蒙古族柔臂组合	蒙古族胸背组合	蒙古族综合组合	蒙古族硬肩组合	蒙古族筷子组合
音频二维码	▦	▦	▦	▦	▦	▦	▦	▦
示范视频二维码	▦	▦	▦	▦	▦	▦	▦	▦

学习小结

蒙古人民因长期骑马限制了腿的活动却肩部松弛，肩部发展出异常丰富的动作。蒙古族舞蹈的体态由于草原上"天似穹庐"的空间感和受宗教的影响，形成了舞蹈挺拔端庄和"圆"的形态的动作韵律。圆形被蒙古人视为吉祥如意、美好幸福之最完美的象征，生活中可追寻到舞蹈动作的源流。在蒙古包里跳舞的时候，舞者面对四面环绕而坐的观众，动作展示充满空间感。

蒙古族舞动作解析

学生通过学习蒙古族舞蹈，可了解蒙古族人民勇往直前的态势，通过体会民族情感，表达对民族文化的认同，将对民族文化的了解浸润在民族舞蹈的举手投足间。

学习体会

您对本项目内容的学习有什么体会和感想吗？不妨写下来吧。

时间_____

知识巩固练习

理论知识习题

1. 蒙古族民间舞的风格特征是什么？
2. 蒙古族民间舞都有哪些类型？你最喜欢哪种类型呢？

表演练习题

1. 蒙古族民间舞的动作练习。
2. 蒙古族民间舞的组合练习（体态组合、硬腕组合、男生硬腕组合、柔臂组合、胸背组合、综合组合、硬肩组合、筷子组合）。

实践训练题

1.《天堂》《蒙古人》《美丽的草原我的家》《牧歌》这些都是很好听的蒙古族歌曲，选择一首你喜爱的曲子尝试编一段简单易学的蒙古族幼儿舞蹈吧。

2. 你能将以下道具运用到蒙古族幼儿舞蹈中吗？

项目七　朝鲜族民间舞

> **预习小口诀**
>
> 手形自然脚尖勾，
> 脚下稳健手臂长，
> 轻盈身体重呼吸，
> 舞动道具节奏明。

一、朝鲜族民间舞的风格与特征

朝鲜族是我国少数民族之一，主要聚居在我国东北地区的吉林省延边朝鲜族自治州，其他散居辽宁、黑龙江等省份。延边朝鲜族地区素有"歌舞之乡"的美誉，是一个能歌善舞的民族。朝鲜族舞蹈以内在、柔长见长，而且柔美中蕴藏着刚强的力量，构成了朝鲜族的舞蹈动律；动律通过独特的节奏形式与呼吸方式的协调配合，赋予了朝鲜族舞蹈生命。

朝鲜族舞蹈是一门具有独创性的民族艺术，受历史文化和地理环境的影响，朝鲜族人民朴实、典雅、坚韧、外柔内刚的民族性格深深地熔铸在民族舞蹈艺术中，使得舞蹈在体态、韵律、呼吸、路线等诸多方面呈现出独特的艺术风格。它的典雅之美、曲线之美、动静之美以及呼吸中的内在之美都诠释出具有民族特色的审美特征和美学特性，从而将朝鲜族舞蹈的风格韵律展现得丰富多彩。

朝鲜族舞蹈在韵律方面，注重内在气息的运用，气息运用方式的不同呈现出的韵律也是不同的，比如：柔、顿、弹、晃等，这些都是朝鲜族舞蹈主要的风格特点。朝鲜族舞蹈是由内而外、气息贯穿的律动之美，主要体现在动中有静，静中有动，动静结合的独特韵律。

朝鲜族舞蹈的动态呈现出的是以曲线为主，极少数的直线或者棱角的动态。以S线、弧线、抛物线等为主的动作路线，曲线的动态给人柔和、顺畅、圆润等丰富舒展之美。

我们在进行朝鲜族舞蹈基础训练时也是针对其中最基本、最典型，也是最常用的一些舞姿及动作进行训练。训练内容一般为朝鲜族舞蹈的基本体态、人体各个部位的基本位置、基本运动路线以及基本技巧等。基础训练是系统全面地学习朝鲜族舞蹈的必经之路，只有扎实地掌握基础训练部分训练内容，才能为跳好朝鲜族舞蹈打下坚实基础。

二、朝鲜族民间舞的基本形态与预备训练

（一）基本体态

平视前方，含胸，沉肩，垂臂，收腹收臀，双腿收紧站立，脚跟并拢，脚尖打开45度。

（二）基本方向

准备姿态或进行舞蹈动作时，必须准确把握角度和方向，这就是舞蹈中所说的"基本方向"。所谓舞蹈的基本方向是以舞台中心为基准，将观众席作为"一方向"向右依次转动45度，分别为"二方向""三方向""四方向""五方向""六方向""七方向""八方向"。

（三）手的基本形态

手的基本形态分为：盖手、摊手、翘手、垂手、立手、拳头。

盖手：五指伸直，掌心向下。（朝鲜族图-1）

摊手：五指伸直，掌心向上。（朝鲜族图-2）

翘手："盖手"手形，指尖向上翘起。也叫立心手。（朝鲜族图-3）

垂手："盖手"手形，指尖微微下垂。（朝鲜族图-4）

> **学习小贴士**
>
> 朝鲜族舞蹈中常用的手形：食指自然伸直，拇指向中指靠拢，不完全贴上，保持一定距离，其余三指依次呈自然状态。

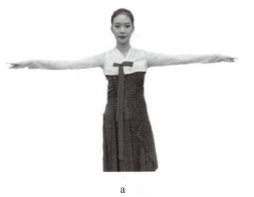

朝鲜族图-1　盖手

朝鲜族图-2　摊手

朝鲜族图-3　翘手

朝鲜族图-4　垂手

立手:"盖手"手形,掌心向前,手掌直立。(朝鲜族图-5)

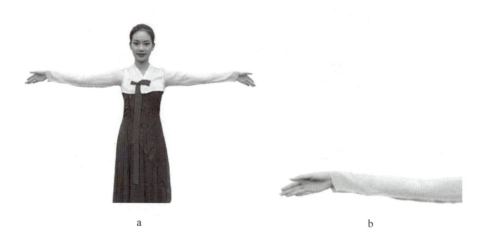

朝鲜族图-5　立手

拳头:食指至小指四指并拢,向掌心卷曲呈实心拳,拇指置于食指上。(朝鲜族图-6)

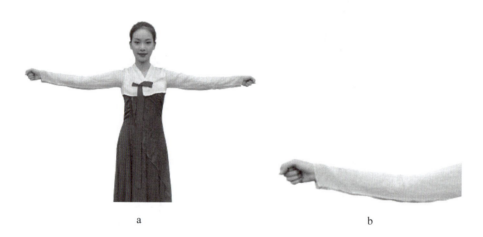

朝鲜族图-6　拳手

(四)手臂的基本位置

根据手臂、肘部、腕部的不同位置,可分为14种基本位置。

下垂手:双臂放松,自然向下伸直。(朝鲜族图-7)

斜下手:在下垂手的位置,双臂向上抬起45度。(朝鲜族图-8)

横手:在下垂手的位置,双臂向上抬起90度,双臂呈一条直线。(朝鲜族图-9)

斜上手:在横手的位置,双臂向上抬起45度。(朝鲜族图-10)

顶手:在斜上手位置上,小臂手腕向内弯曲呈椭圆形,手心向外,双手指尖之间相对并保持一拳距离,呈顶物状。(朝鲜族图-11)

扛手:在顶手位置上,双手下落至头部两侧保持手心向上。(朝鲜族图-12)

前手:在扛手位置上,手臂向前伸直,手臂平行,略低于肩膀。(朝鲜族图-13)

颈前双盖手:在前手位置上,双手收至颈前,肘与肩平。(朝鲜族图-14)

肩围手:在颈前双盖手位置上,手臂在胸前交叉,指尖与肩齐平。(朝鲜族图-15)

横托手:在肩围手位置上,将双手臂旁移至横手位置,手心向上,肘部微屈,手腕向上微提。

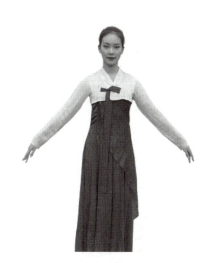
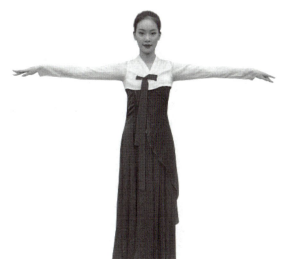

朝鲜族图-7　下垂手　　　　朝鲜族图-8　斜下手　　　　朝鲜族图-9　横手

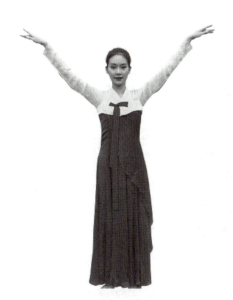
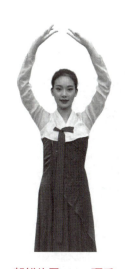
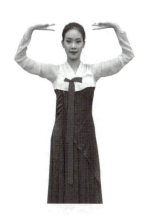

朝鲜族图-10　斜上手　　　　朝鲜族图-11　顶手　　　　朝鲜族图-12　扛手

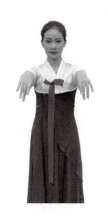
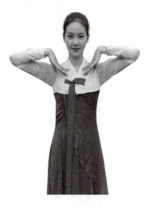

朝鲜族图-13　前手　　　　朝鲜族图-14　颈前双盖手　　　　朝鲜族图-15　肩围手

（朝鲜族图-16）

提手：在横托手位置上，小臂向下扣，手心向外，双臂呈椭圆形，手在胯旁。（朝鲜族图-17）

腰围手：双臂分别绕于腰前或腰后，双手手心向上。（朝鲜族图-18）

背手：双手放在腰后，双手交叉，肘部微微上提。（朝鲜族图-19）

叉腰：双手手腕向里，插在腰两侧，肘部微微向前。（朝鲜族图-20）

朝鲜族图-16　横托手

朝鲜族图-17　提手

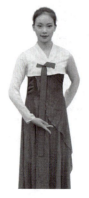
朝鲜族图-18　腰围手

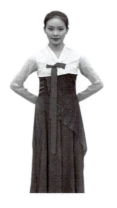
朝鲜族图-19　背手

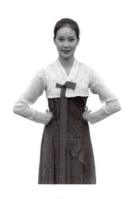
朝鲜族图-20　叉腰

（五）脚的基本形态

朝鲜族舞蹈中最常用的基本脚形：勾脚尖、勾脚。

勾脚尖：在绷脚的位置上，脚尖向上勾起。（朝鲜族图-21）

勾脚：在勾脚尖的位置上，脚掌离开地面，脚腕向上勾起。（朝鲜族图-22）

（六）脚的基本位置

基本脚位与自然脚位有严格区分，按两脚间的距离与角度的关系，可分为六个位置。

一位脚：双脚脚跟并拢，脚尖打开45度，称为一位脚，即八字步。（朝鲜族图-23）

二位脚：在八字步位置上双脚分开站立，双脚跟之间打开一脚距离，称为二位脚，即大八字步。（朝鲜族图-24）

三位脚：在八字步位置上一脚跟移至另一脚脚窝处，称为三位脚，即丁字步。（朝鲜族图-25）

四位脚：在丁字步位置上一脚顺脚尖方向移动一脚长的距离，称为四位脚，即大丁字步。（朝鲜族图-26）

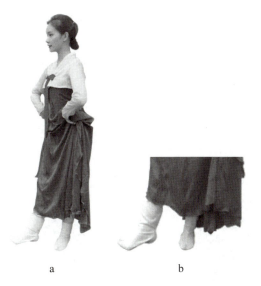

a　　　　　　　b

朝鲜族图-21　勾脚尖

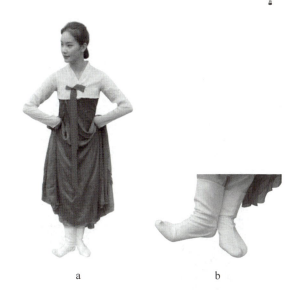

a　　　　　　　b

朝鲜族图-22　勾脚

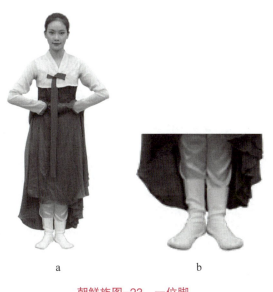

a　　　　　　　b

朝鲜族图-23　一位脚

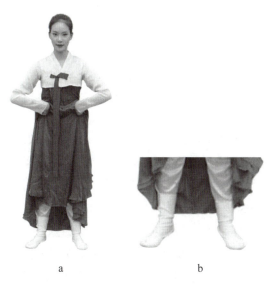

a　　　　　　　b

朝鲜族图-24　二位脚

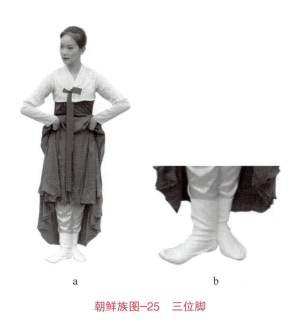

a　　　　　　　b

朝鲜族图-25　三位脚

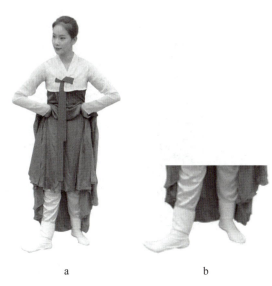

a　　　　　　　b

朝鲜族图-26　四位脚

五位脚：在丁字步位置上一脚脚跟靠在另一脚脚尖处形成45度角，称为五位脚，即之字步。（朝鲜族图-27）

六位脚：在丁字步位置上一脚向前移动一脚长距离，称为六位脚，即大之字步。（朝鲜族图-28）

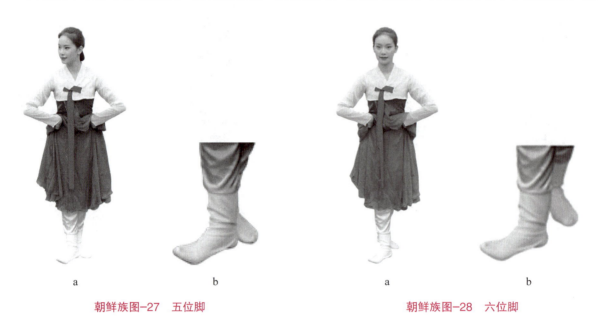

朝鲜族图-27　五位脚　　　　　　　　　　　　朝鲜族图-28　六位脚

（七）腿的基本形态

基本腿形可分为：直膝腿、屈膝腿、吸腿、抬腿、弓步腿五种形态。

直膝腿：单腿或双腿重心，单膝或双膝伸直。（朝鲜族图-29）

屈膝腿：单腿或双腿为重心，稍微屈膝后双膝靠拢或另一条腿向前向旁或向后脚掌点地。（朝鲜族图-30）

吸腿：在一位脚的位置上，单腿重心，动力腿脚跟贴在主力腿脚腕内侧稍微勾脚吸起为小吸腿。将动力腿的脚腕贴在主力腿的膝盖内侧为普通吸腿。（朝鲜族图-31）

抬腿：在小吸腿位置上，动力腿的脚向前离开主力腿一脚长距离称为小抬腿，向旁称作旁小抬腿，向后称为后小抬腿。在普通吸腿基础上分别称为前普通抬腿、旁普通抬腿、后普通抬腿。（朝鲜族图-32）

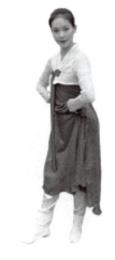 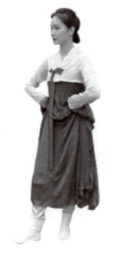 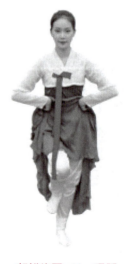

朝鲜族图-29　直膝腿　　　　朝鲜族图-30　屈膝腿　　　　朝鲜族图-31　吸腿

弓步腿：在大丁字步位置上，一条腿向其他方向伸出并屈膝，另一条腿伸直。（朝鲜族图-33）

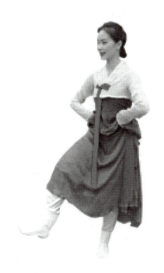
朝鲜族图-32　抬腿

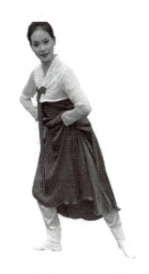
朝鲜族图-33　弓步腿

（八）转

"转"是舞蹈技术动作范畴。它具有丰富的表现力，是舞蹈技术领域中不可缺少的训练内容。

转分为：原地转、移动转。原地转是以身体为轴进行旋转的技巧动作。原地转包括：普通转、碾步转、并立转。训练时要求确保准确的身体姿势，在保持身体平衡的同时增强旋转稳定性。训练目的是解决旋转技巧，提高舞蹈技能。

> **学习小贴士**
>
> "转"不仅用于独立的技巧动作，还用于动作间的衔接或结束，从而进一步抒发舞蹈者的情感表现，衬托人物形象和性格以及烘托气氛，提升舞蹈的表现力。

普通转：双腿并拢，膝盖挺直，胯部、臀部、腹部收紧，旋转时以单腿为轴心，脚后跟原地脚掌移动转着点地。

碾步转：以右脚为例，以右脚脚后跟为轴心，脚掌带动原地向右旋转半周或一周，左脚全脚紧跟至右脚旁，回到原位。

并立转：双脚立半脚掌准备向正后转半周同时屈膝全脚落地，然后快速地膝盖伸直立半脚掌转向正前方，动作反复。

移动转是连续敏捷地将重心交替于双腿的旋转技巧动作，通常用于表达激昂的情绪。移动转以平转为主。训练时要求控制好身体重心及方向，以增强身体旋转移动的力度及控制力。训练目的是解决移动过程中的旋转，提高移动的旋转技能。

平转：右脚向旁一步，左脚扛脚上步至右脚前，右脚以脚掌为轴心向左平拧至脚心紧贴左脚跟的位置，左脚移至紧贴右脚心的位置，同时完成一周。

朝鲜族舞蹈
——转（3个）

（九）跳

"跳"是借助腿部弹力全身向上跃起的跳跃技巧动作，常用于欢快情绪。跳是屈膝蹬地，向上跃起的动作。跳包括单屈抬腿跳、双屈抬腿跳、吸腿跳。训练时要求屈膝动作轻快而富于弹性，以培养身体控制能力和爆发力。训练目的是加强做跳跃动作的能力。

单屈抬腿跳：左脚向前一步，左腿膝盖伸直跳起、绷脚，同时右腿抬起，大腿与身体呈90度膝盖微屈，双手前后飞起，左脚落地至略蹲姿态，动作可反复。（朝鲜族图-34）

双屈抬腿跳：双腿微屈，双腿向上跳起，同时双腿后屈抬腿，绷脚，上身微后仰，双手随身体飞起。（朝鲜族图-35）

吸腿跳：左脚向前上步，同时重心移至左脚，左脚跳起同时右腿最大限度吸腿，脚踝贴于膝关节以上，绷脚，双手配合做类似扛横手动作。（朝鲜族图-36）

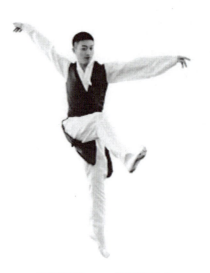 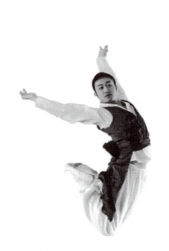 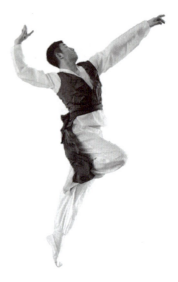

朝鲜族图-34　单屈抬腿跳　　　朝鲜族图-35　双屈抬腿跳　　　朝鲜族图-36　吸腿跳

（十）跑步

跑步是轻快地向不同的方向移动的动作。跑步包括普通跑步、垫步跑步。训练时要求强调双膝、脚尖、脚底的感官训练，保持全身轻盈自若，以解决全身控制力及腿、脚部的灵活性。训练目的是解决移动跑步动作中的灵活性和控制力。

普通跑步：双膝微屈，用前脚掌做轻轻划着地面跑步的动作。

垫步跑步：在垫步的基础上，配合跑跳的动作进行边垫步边跑步动作。

（十一）预备训练

预备训练是指舞蹈训练前的头部、肩部、腰部等身体部位的活动。

1. 头部训练

头部训练是完成头部动作的基础训练。头部训练分为点头、仰头、摆头、转头、绕头、弹下颚、颔首、晃头等。

点头：在基本体态位置上，头部自然低头向下45度左右。

仰头：在基本体态位置上，头部自然抬头向后仰45度左右。

摆头：在基本体态位置上，头部自然左右摆动。

转头：在基本体态位置上，头部自然向左右转动。

绕头：在基本体态位置上，头部自然低头位置上向左后右或右后左绕动一周后回到原位。

弹下颚：在基本体态位置上，下颚快速微微弹出并收回。

颔首：在基本体态位置上，下颚向左侧或右侧向里微微收回。

晃头：在基本体态位置上，头部左右快速晃动。

2. 肩部训练

肩部训练是灵活运用肩部的基本训练。肩部训练内容有"耸肩""绕肩""弹肩",最常用于朝鲜族舞蹈中,表达欢快、放松的情绪。

耸肩:在基本体态位置上,双肩提起再落下。

绕肩:在基本体态位置上,双肩同一方向由前经上向后向下绕动一周360度,也可相反绕动一周。

弹肩:在基本体态位置上,双肩快速完成向上弹提和落下的动作,可根据节拍或者音乐的情绪调节动作幅度和速度。

3. 腰部训练

腰部训练是解决腰部柔韧性与灵活性的重要训练内容之一。腰部训练内容有转动前腰、后腰、旁腰及拧腰、涮腰等。

类　　别	朝鲜族围手、飞手组合	朝鲜族扛手组合	朝鲜族划手组合	朝鲜族步伐组合
音频 二维码				
示范视频 二维码				

学习小结

我国东北延边朝鲜族聚居地区素有"歌舞之乡"的美誉,朝鲜族人民以农耕生活为主,文化艺术丰富多彩,崇尚洁白,注重礼节,是一个能歌善舞的民族。

朝鲜族舞蹈具有潇洒、典雅、含蓄、飘逸的独特风韵。理论学习让学生了解朝鲜族舞蹈的历史文化,感受朝鲜族舞蹈的魅力,深刻体会自然之美与艺术之美。通过身体的含胸、垂肩、蓄腰、收臀、气息下沉等训练,培养学生"内在的含蓄美",柔中有刚,以及细腻、优美之感。

通过了解朝鲜族的地理、文化等知识,在学生了解朝鲜族舞蹈形成和发展历程中,培养学生民族自豪感和文化自信,引领学生勇于做走在时代前沿的奋进者和开拓者,引导学生成为精益求精的优秀教育工作者。

学习体会

您对本项目内容的学习有什么体会和感想吗?不妨写下来吧。

时间_____

知识巩固练习

理论知识习题

1. 朝鲜族舞蹈的风格特征是什么?
2. 朝鲜族舞蹈都有哪些类型?你比较喜欢哪种类型呢?

表演练习题

1. 朝鲜族舞蹈的动作练习(基本步伐、手的动作)。
2. 朝鲜族舞蹈的组合练习(手位组合、步伐组合及综合组合)。

实践训练题

1.《阿里郎》《桔梗谣》《翁黑呀》《红太阳照边疆》等,这些都是很好听的朝鲜族歌曲,选择一首尝试编一段简单易学的朝鲜族幼儿舞蹈吧。

2. 你能将以下道具运用到朝鲜族幼儿舞蹈中吗?

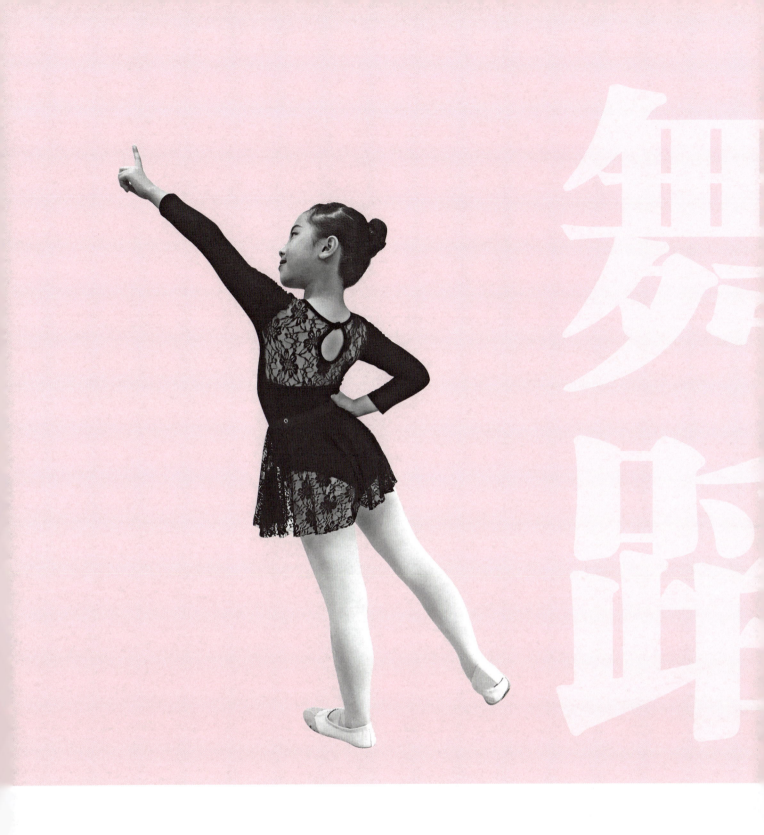

下篇

幼儿舞蹈

模块四　幼儿舞蹈理论知识

学习目标

知识目标

认识和了解什么是幼儿舞蹈、幼儿舞蹈的特点和分类、幼儿舞蹈教学的特点等。

准确掌握幼儿舞蹈教学的组织形式及教学方法，并能以幼儿教师的角色来讲授。

技能目标

尝试编写幼儿园小班、中班、大班的舞蹈教学方案，为走上工作岗位和教学打下良好基础。

情感目标

通过模拟幼儿舞蹈课堂教学，传播幼儿舞蹈教育的重要性，培养审美能力，增强情感体验。

课程思政

学生在学习幼儿舞蹈理论知识过程中，了解幼儿舞蹈特点及幼儿舞蹈教学方式，为毕业后的幼儿舞蹈教学奠定基础。教师要注重培养学生在幼儿舞蹈教学中的灵活应变能力，以实现幼儿舞蹈理论知识、舞蹈教学能力及舞蹈教案编写的整合。在素质教育背景下，让即将成为幼儿教师的学生具备良好的幼儿舞蹈理论知识、教学能力、组织能力、职业道德素养。

学习提示

教学目的：提高学前教育专业学生的舞蹈知识素养，还要有能够分析幼儿生理、心理特征的能力。

教学提示：本模块内容旨在让学生学习和了解幼儿舞蹈教学理论、幼儿舞蹈分类和特点，掌握课堂教学的组织形式及教学方法，使学生能更好地进行幼儿舞蹈教学方案的编写。

模块导图

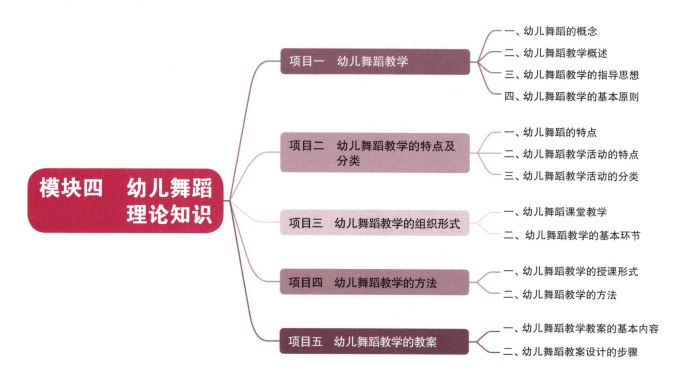

学前教育是以幼儿园教师教学的基本技能为主导的职业教育。对幼儿园教师的培养，本质上是在立德树人的前提下，顺应时代的发展要求，将学前教育理论与幼儿园的教学实践相结合，突显现代职业教育的规律与特色。对舞蹈课程来说，掌握幼儿舞蹈的教学特点、组织形式、教学方法等，就是以职业应用为导向，了解将来所从事的岗位的特点和需求，这对学前教育专业学生来说至关重要。本章就是立足岗位，帮助学生了解幼儿舞蹈教学。

项目一　幼儿舞蹈教学

一、幼儿舞蹈的概念

幼儿舞蹈是幼儿通过语言、形体动态、动律、动作等要素表达内心感受或想象的过程。由幼儿表演或表现生活的舞蹈是他们最为喜爱的艺术形式之一，也是提高其精神境界、陶冶情操、开发智力、塑造美好心灵的一种潜移默化的成长方式。

二、幼儿舞蹈教学概述

幼儿舞蹈教学是以培养幼儿审美力、想象力、创造力等艺术素养为教育目的，以舞步、律动、歌表演、集体舞、歌舞剧等为教育内容，通过幼儿的日常生活（如游戏）等促进幼儿身心全面、和谐发展的活动。

幼儿舞蹈教学不但需要教师有扎实的专业素质，而且还需要教师能够分析幼儿的认知特点，包括感知觉、注意力、记忆力、想象力、语言、情感、意志力以及内在的个性倾向性。需要教师熟悉幼儿在舞蹈活动中的心态、情绪、情感的表达方式和学习方式，掌握促进幼儿在舞蹈时动作的协调、平衡和有规律变化发展的方法，培养幼儿对舞蹈的兴趣，使他们的肢体和智力得到充分的发展。

三、幼儿舞蹈教学的指导思想

幼儿教学活动注重的是幼儿的协调性、节奏性、创造性等。在幼儿舞蹈教学中，应该实现的是幼儿能够使用"身体"这一材料，把自己内心的情感通过动作表现出来，形成千差万别的人体动作姿态与形象。幼儿舞蹈教学的过程不仅仅是学习动作的过程，也是幼儿生命活动的过程，更是开启幼儿智慧与觉悟的过程，蕴含着丰富的人文意义。

四、幼儿舞蹈教学的基本原则

幼儿舞蹈教学的基本原则是舞蹈教学活动必须遵循的准则，是指导教学的基本原理，包括科学性、思想性、启发性、直观性、力量性、巩固性、系统性及理论联系实际、因材施教、教师主导等。这些原则对于幼儿舞蹈教学具有普遍指导意义。幼儿舞蹈教师在教学中必须遵循和贯彻这些教学的基本原则，才能实现教学目的，完成教学任务，培养好学生的审美、协调能力，使学生学习舞蹈的主动性得到充分发挥。

项目二　幼儿舞蹈教学的特点及分类

幼儿舞蹈是舞蹈艺苑中的一枝鲜嫩的花朵，它除了具有舞蹈艺术的特性外，又有其自身的特点，突出表现为活泼、天真、夸张、趣味。从幼儿的心理和生理角度来看，幼儿舞蹈的一个特性是"小"，即时间短，内容不复杂，结构简单。另一个特性是"浅"，悬念多了幼儿看不懂。这就要求舞蹈要短小精悍、活泼有趣、情景简单。

一、幼儿舞蹈的特点

（一）直观性

舞蹈形象是一种直观的艺术形象，它是通过人们的眼睛来进行审美感受的。由于幼儿正处在生长的阶段，大脑系统尚未发育成熟，思维特点是形象和具体的。幼儿舞蹈所表演的内容一定要直白，了解它的含义，小演员才能表演好，小观众才能接受。因此，直观性是幼儿舞蹈重要的特点。

（二）童趣性

童趣性指符合幼儿的兴趣和情趣。所谓兴趣是指探究或从事某种事物和活动时的意识倾向，这种倾向又是和一定的情感体验联系着的。例如：幼儿音乐游戏舞蹈《蚂蚁搬豆》，一只小蚂蚁，看到一粒很大的豆，它想独自搬走，可是无论用什么方法都无法动它一下，后来它招来好多小蚂蚁，才把大豆搬回去。在这支舞蹈里，孩子们既感受到抬、滚、推、拉、搬豆豆的喜悦情趣，又受到了合作的教育。

（三）模仿性

幼儿对新鲜事物好奇心强，凡是他们感兴趣的动作都要去模仿。模仿是幼儿日常生活中增长知识能力的最主要手段。例如，他们将双手在脸前绕圈比作洗脸，闭上眼睛、头靠在双合掌上的动作代表睡觉。他们还喜欢模仿各类动物，如小鸟飞、小鱼游、青蛙跳、小鸭走。幼儿舞蹈活动中想象与联想所揭示的知识性内容皆是模仿所提供的。

（四）幻想性

所谓幻想，就是个人对于自我追求的未来事物所进行的想象，并创造出从未曾存在过的事物形象。幻想通常是幼儿舞蹈艺术最显著的标志。在幼儿舞蹈中，他们可以像小鸟一样飞上蓝天，可以像机器人一样所向无敌，还可以与小星星打电话，在弯弯的月亮上荡秋千等。这种幻想既是幼儿与万物交流的桥梁，又是产生夸张、虚拟、幽默的重要手段。

二、幼儿舞蹈教学活动的特点

（一）生活启发性

幼儿舞蹈教学的内容应来源于幼儿的生活，对幼儿进行最基本的、入门式的教育，可为幼儿以后的舞蹈学习打下初步的基础。例如：幼儿在生活中看到蝴蝶扇动翅膀飞行，他也伸出自己的双臂摆动，双脚也不停地跳动，模仿着蝴蝶的样子"飞来飞去"。

（二）游戏情境性

幼儿天生爱游戏，舞蹈教学充满游戏性，幼儿会觉得更加有趣。幼儿认识舞蹈是从生动、有趣的形象动作开始的。例如一个姿势做出来要使幼儿能辨认出是小猫还是小鸭，青蛙还是老虎。他们把自己当作小猫或小狗，模仿小猫或小狗在草地上嬉戏和玩耍，身心舒畅而愉悦。作为幼儿舞蹈教师应带着一颗童心深入幼儿中间去，用幼儿的眼光去观察世界，深入幼儿游戏情境，才能理解幼儿流露的姿态、动作、表情，才能创编出富有幼儿身心特点和情趣的舞蹈。

（三）活动参与性

幼儿舞蹈教学既是幼儿以身体动作来表现对周围世界感受的学习过程，更是教师调动每一个幼儿主动参与舞蹈活动的过程。例如，组织幼儿倾听优美的音乐，跟随节奏和旋律摆动自己的身体，引导幼儿想象美丽的森林，小动物们欢聚在一堂，一起打扫卫生……通过一系列的活动使幼儿全身心地沉浸在音乐舞蹈的世界里，随着美妙音乐翩翩起舞。

（四）过程简洁、篇幅短小

根据幼儿的年龄特点，无论是从幼儿的理解力还是从其身体承受的角度来看，幼儿舞蹈发展都

应单纯、简洁，但切勿和简单画等号。幼儿舞蹈应在情绪和情节上注重单一，风格纯正，音乐形象鲜明，篇幅短小，服装和舞台布置清新简洁，这样的幼儿舞蹈才具有艺术生命力，并深受幼儿喜爱。

三、幼儿舞蹈教学活动的分类

舞蹈种类繁多，按照不同的角度都有不同的分类。例如，按照舞蹈特征来分，可以分为专业舞蹈、国际标准交谊舞、时尚舞蹈等。在每一类别里面还可以进一步划分。例如，专业舞蹈又可分为古典舞、民族舞、民间舞、现代舞、芭蕾舞等；如果按照舞蹈的参与人数，则可以分为独舞、双人舞、三人舞、群舞等。

幼儿舞蹈分为两大类：自娱性幼儿舞蹈和表演性幼儿舞蹈。

（一）自娱性幼儿舞蹈

自娱性幼儿舞蹈主要以娱乐性为主，寓舞蹈于娱乐之中。常见的有：幼儿律动、幼儿歌表演、幼儿集体舞、幼儿舞蹈游戏。

1. 幼儿律动

幼儿律动是指在音乐伴奏下，以身体动作为基础，以节奏为中心的音乐舞蹈活动。幼儿律动要求节奏感强，动作形象简单。

2. 幼儿歌表演

幼儿歌表演是指幼儿在唱歌的时候，配以形象生动的动作，用声音和形体共同去表达情感。其特点是以歌为主，动作为辅，以简单的动作表现出来。

3. 幼儿集体舞

幼儿集体舞是一种集体娱乐的歌舞形式。它以规定的队形和动作相结合，参加者成双结对。集体舞又分邀请舞、单圈集体舞和双圈集体舞。集体舞能培养幼儿之间的情感交流和集体意识，以达到相互了解、团结友爱的目的。

4. 幼儿舞蹈游戏

幼儿舞蹈游戏是通过有趣的身体活动，在音乐的伴奏下进行的有一定规则的游戏活动，目的是提高幼儿对音乐的感受力和表现力，培养节奏感，发展幼儿的想象力和创造力。

（二）表演性幼儿舞蹈

表演性幼儿舞蹈是指编导者通过对幼儿生活的观察，经过艺术加工，提炼出的一种表演性的反映幼儿生活的舞台艺术作品。包括角色舞蹈、情绪舞蹈和情景舞蹈。

1. 幼儿角色舞蹈

幼儿角色舞蹈是指幼儿通过扮演某一角色，如周围的人、动物或其他的事物，充分发挥想象力来表现他（它）们的特征、行动、神态或内心状态的舞蹈。

2. 幼儿情绪舞蹈

幼儿情绪舞蹈就是用自身的动作把舞蹈所包含的感情表达出来。例如幼儿舞《向前冲》，通过一群活泼可爱的孩子运用抬腿、摆肩、扭腰等动作，表现出那股斗志昂扬、奋发向上的情绪。

3. 幼儿情景舞蹈

幼儿情景舞蹈就是有背景故事的舞蹈。例如《井冈山下种南瓜》，表现了一群幼儿上山挖地、种地的场景，后来通过幼儿的辛勤栽培，地里终于结出了一个大南瓜，幼儿高兴地围着南瓜跳起来，培养幼儿热爱劳动的好品德。

项目三 幼儿舞蹈教学的组织形式

所谓教学组织形式，就是教师根据一定的教学思想、教学目的和教学内容以及教学主客观条件组织安排教学活动的方式。幼儿舞蹈教学的基本组织形式为课堂教学，即按照一定时间，根据教学计划、教学课程标准和教材，进行教与学的活动。

一、幼儿舞蹈课堂教学

（一）幼儿舞蹈课堂教学的基本要素

1. 教学情境

教师在教学过程中创设的情感氛围。"境"是教学环境，是学生所处的环境，包括学校的各种硬件设施和软件设施，如教室的陈设与布置，学校的卫生、绿化以及教师的责任心等。教学情境一般有形象性、学科性、问题性、情感性等几个特性，幼儿舞蹈教师在布置教学情境时要注意符合教学情境的特性，给幼儿营造一个宽松、和谐的学习氛围。

2. 课程设置

课程设置是指学校对选定的各类课程的设立和安排，主要包括合理的课程结构和课程内容。合理的课程结构包括开设的课程合理、先后顺序合理、各课程之间衔接有序、能使学生通过课程的学习与训练获得相应专业所具备的知识和能力。

合理的课程内容指课程的内容安排符合知识与方法的规律，能反映学科的主要知识及时代发展的要求与前沿。因此，幼儿舞蹈课程设置一定要符合幼儿的身心发展规律，切不可拔苗助长。

3. 教师和学生

教师是教学过程的设计者、组织者、管理者和研究者，要对整个课堂教学负责。学生则是受业者、学习者、参与者，在师生关系中应坚持教师的主导地位和学生的主体地位，形成教学合力，使教学活动顺利进行。

（二）幼儿舞蹈课的分类

1. 新授课

幼儿对新鲜的事物总是充满好奇心，因此在教授新课时，教师要尽量使授课过程显得活泼、有趣，采用不同的教学方法，如游戏法、模仿法、口令法等，以免幼儿丧失对舞蹈课程的兴趣。

2. 复习课

复习课是对上一课教学中完整的动作进行复习，也可以对课程中的重点知识进行复习。为了达到复习效果，教师可以采取分组练习、小组展示、舞蹈鉴赏等方法，为幼儿的复习效果提供动力。

3. 排练课

排练课就是舞蹈剧目课，是舞蹈教学中一种不可缺少的课型。一般来说，排练是为了迎接比赛或者演出而临时组织的活动，在选择或创作舞蹈时就是应根据演出活动的主题和幼儿的实际水平来制订不同的排练计划。排练课的最终目的是演出活动，所以在排练时只有每一个动作、每一个表情、每一个队形变化都严格落实到每个表演者身上，才能达到演出的最好效果。

二、幼儿舞蹈教学的基本环节

（一）选材

一方面，幼儿舞蹈教材的选择，应根据幼儿的实际接受水平，选择有教育意义的、符合幼儿年龄阶段特点的教材；另一方面，选择音乐应选择符合幼儿特点，与舞蹈动作性能相适应、相吻合的音乐伴奏。

（二）备课

备课是舞蹈教学的首要环节，是上好课的前提。无论是新教师还是经验丰富的老教师，想要上好一节课都必须认真做好课前准备。即使是一样的教材，也会因教学对象、教学环境的不同而采取不同的教学方法，因此舞蹈教师应结合幼儿的具体情况，选择最合适的表达方法和顺序，以保证幼儿有效地学习。备课时应注意以下四点。

1. 确定教学目标

教学目标是指教学活动实施的方向和预期达到的效果，是一切教学活动的出发点和最终归宿，它与教育目的及培养目标有着密切的联系，对制订教学计划，组织教学内容，确定教学重、难点，选择教学方法，安排教学过程等起着重要的导向作用。因此教师在备课时一定要把握好每一节课的教学目标和教学重、难点，确保教学过程的正常进行。

2. 研究教材

在教学过程中，舞蹈教师面对的是具有不同个性特点的幼儿，如果一味按照教材的思路进行教学，可能会导致一些接受能力较差的幼儿不能理解教材内容。因此，教师要深入了解教材的内容和结构，广泛参阅有关资料来完善自己的教学思路，充实教材。同时准备相应的音乐、器材和道具等。

3. 分析幼儿特点

舞蹈教师在教授幼儿舞蹈时，必须建立在幼儿年龄基础上，而每个年龄段的幼儿都有其年龄特征，因此分析幼儿特点也是在备课时应注意的问题之一。

幼儿的各种心理特征还处在发展阶段，其注意力也很难长时间保持集中。对于幼儿来说，教师分析幼儿的特点是为了使教学过程符合幼儿发展的需要，为使其主动参与和主动学习创造条件；对于教师来说，分析幼儿的心理特征能使教师充分了解早教的教学对象，增强教学的针对性，为教学过程的改进提供可靠的依据。

4. 确定教学方法

教学方法是教师和学生为了实现共同的教学目标，完成共同的教学任务，在教学过程中运用的方式与手段的总称。幼儿舞蹈课堂中常用的教学方法包括示范法、分析组合法、观察模仿法和表扬鼓励法等。这些教学方法在使用的时候要与幼儿的身心发展特点结合起来，符合幼儿舞蹈教学的一般规律。

（三）上课

上课是整个教学工作的中心环节。通过上课不仅可以检验舞蹈教师的修养，包括思想政治水平和教学能力，还能检验出教师在幼儿舞蹈教学方面的水平。

1. 教学过程

① 介绍舞蹈：首先向幼儿介绍舞蹈的名称、内容，以及该舞蹈的基本特点，其中包括风格特点、动作特点和音乐特点。接着让学生熟悉舞蹈的音乐，使他们对音乐旋律赋予舞蹈的节奏和情绪有初步的认识和体验。然后由教师做出优美的示范表演，给幼儿一种感知认识，为下一阶段学习舞蹈打下

基础。

② 教授舞蹈：在介绍幼儿舞蹈的基础上，对舞蹈所需的手形、脚形、手位、脚位、基本步法和基本动作要领进行教学讲解并示范，采用多种练习方法，提高幼儿的学习兴趣，做到练习动作由易到难，练习速度由慢到快，重点、难点动作可以采用分解组合法、观察模仿法来练习。

③ 舞蹈合乐：当幼儿学完了一个舞句或舞段后，教师要将必要的语言和口令迅速过渡到与音乐的配合上，让幼儿更好地感受到音乐形象，掌握舞蹈动作和体验情感意境。

④ 复习巩固舞蹈：通过介绍、练习以及随音乐节奏能完整地、有感情地表演舞蹈后，采用多种形式，进行有目的、有要求的复习，巩固相应的舞蹈基本知识和动作技能。复习的要求应不断提高，注意培养幼儿的表演能力，以及提高幼儿整体的表演水平。

⑤ 总结、布置作业：教师总结本节课的学习情况，表扬幼儿掌握得较好的舞蹈动作，指出不足之处和努力的方向。布置课外练习的内容，可以把舞蹈基础较好和较差的幼儿进行搭配，组成小组，让他们互相学习、互相帮助、共同进步。在下次课上要检查他们课外练习的情况，以便能更好地提高教学质量。

2. 优秀的幼儿舞蹈教师在上课时应做到的内容

① 准时上下课，上课期间不随便离开教室；

② 按照备课设计的教学过程进行授课；

③ 注意调动幼儿学习舞蹈的积极性，保持轻松、活跃的课堂气氛；

④ 上课时精神饱满，语言清晰、生动，动作示范准确，富有感染力；

⑤ 注意把握课堂节奏，使整个教学过程张弛有度；

⑥ 妥善处理课堂中出现的突发事件，保证教学的顺利进行；

⑦ 平等对待每一位幼儿，注意自己的言行不要伤害到幼儿；

⑧ 课程结束时及时表扬和总结，并坚持写课后反思，将自己的经验写进教案，并在课下与其他教师交流心得；

⑨ 课后也不能忽视对幼儿的教育，随时为幼儿解答问题。

（四）课外辅导

作为课堂教学的补充，课外辅导一般是由教师根据课堂训练发现的问题，有针对性地进行辅导，以弥补课堂教学的不足之处。课外辅导是针对幼儿课堂中没有掌握好的内容进行的，因此内容比较单一，教师需要采用多种手段进行辅助。如果单独对接受能力较差的幼儿进行辅导，可以带他去其他班级或年级进行观摩学习；对群体进行辅导时，教师可以组织他们参加演出和比赛，开阔他们的视野。

（五）考核评价

考核是幼儿舞蹈教学工作所不可或缺的重要部分，考核评价不仅可以对幼儿学习期间的成绩作出评估，同时也是检查教师教学水平、教学质量的重要手段。

1. 阶段考核

可以使幼儿了解过去一段时间里自己的学习情况，在肯定他们的基础上找出差距，以取得更大的进步。

2. 项目考核

项目考核是针对某项教学目标完成情况的检验活动，主要包括学习态度、出勤率和舞蹈技能三个方面。

① 学习态度：学习态度的考核主要包括学生是否积极、主动参加教育活动，在活动过程中是否

投入，能否主动对所学内容进行反复练习，能否认真接受教师的指导意见等。

② 出勤率：出勤率的记录可以由专人来负责，每次课前由考勤人员登记幼儿的出勤率，到学期末时根据记录给幼儿适当加分。本项评分可以设立全勤奖，奖励每次都能坚持上课的幼儿，带动班里的其他幼儿也积极参加舞蹈课程。

③ 舞蹈技能：舞蹈技能考核是对幼儿一学期所学的技能评分，由教师评定。此项考核建议采用等级评价，即分为优秀、良好、合格、不合格四个等级。

优秀：动作熟练准确、自然优美，带有表演情绪；

良好：动作连贯、协调，无明显错误；

合格：能完成基本动作，连贯性较差，动作不够准确；

不合格：在教师的指导下仍不能完成基本动作。

舞蹈教育作为美育的重要组成部分，可以开发幼儿智力、促进幼儿身心健康、培养幼儿良好的个性品质，以及培养幼儿对音乐舞蹈的兴趣、提高幼儿的审美能力。因此，在日常教学活动中教师要善于发现和鼓励幼儿的点滴进步，以全面、合理的考核制度保障幼儿的健康成长。

项目四　幼儿舞蹈教学的方法

一、幼儿舞蹈教学的授课形式

（一）美的形象

教师的仪态、风度、容貌、服饰、言谈举止都会对幼儿产生影响。所以，教师的着装要干净、简洁，适合舞蹈教学运动的需要，服装的色彩应以暖色调为主；不要佩戴过多的饰品，不要佩戴夸张耳环（小耳钉除外）；脸部化妆要素淡；讲话语速为中速，语言要准确，音量要适中；举手投足切忌慌乱，时刻给幼儿镇定自若的状态。教师的状态影响着幼儿对其的尊重和喜爱程度，直接影响课堂秩序和教学质量。

（二）让爱交融

在整堂课里，教师拥有这间舞蹈教室所有幼儿充满崇拜的爱，教师也需要付出全部的爱，让爱交融，他们在这一刻就是教师的孩子。不能训斥幼儿、辱骂幼儿、威胁幼儿、用动作恐吓幼儿和不恰当地接触幼儿身体；也不能因为他们忘记动作而不满；也不必考虑是否能把他们培养成舞蹈家。只要准确地判断他们是快乐的，他们就会像优秀的士兵一样听从你的指挥，你所有的教学计划和目标都会圆满地完成。

（三）释放你的激情

舞蹈教学需要教师的激情和全身心投入舞蹈的氛围，让自己感染他们，把他们引入情境中。要开发幼儿的个性，鼓励他们表达自己的情感，引导他们用舞蹈动作来表现自我和音乐，而不是随着音乐机械地做动作。教师的感染力就是体现教学水平的重要组成部分。

（四）教师要成为幼儿的好朋友

幼儿首先希望教师是他的好朋友，其次才是喜爱老师。教师的笑容是征服幼儿最好的手段，也是成为他们的好朋友的最好证明。成为幼儿的好朋友，才会得到幼儿的喜爱，幼儿会希望每个星期都要

和这个朋友一起快乐地舞蹈，这样一来，教师就拥有了无数个好朋友，也就获得了无数个家庭对自己的信任。

（五）把鼓励送出去

激励幼儿是相当重要的，每个幼儿都是独立的个体，他们彼此之间将会互为榜样。应让幼儿获得赏识和赞扬，只有这样，指导性的批评才不至于引起幼儿的逆反心理。幼儿的每一次进步都需要肯定，教师的赏识会演变成幼儿学习热情的巨大推动力。让幼儿们带着一种成就感离开课堂，并准备在下一次课堂上再次得到满足。

（六）把教案藏起来

不要把教案拿到课堂上来，教师要在幼儿和家长的视线之外做好、做足备课工作，每个动作的教授程序需要反复演练，整堂课的教学顺序与安排要成竹在胸。充分的教学准备关系着教学质量的好坏。

（七）家长是你的教学伙伴

家长掌握着幼儿的学习意愿，让家长了解幼儿的学习情况以及教学的进度和目标是极其重要的。每个月应安排一次家长的观摩课，要介绍学习的内容和幼儿的学习情况。观摩课后要认真听取家长的意见，并提出改进的方法，要充分赋予家长知情权。这样可以拉近与家长的距离，减少不必要的矛盾。每次下课后，教师要主动与等待在教室外面的家长沟通，了解幼儿在家里的情况，对内向的幼儿多一些关照。及时掌握幼儿的身体状况，对身体状况欠佳的幼儿，在运动强度上进行调整。

（八）与时俱进，不断学习

时代在发展，教师的教学能力和水平也需要不断提高。教师要在熟练掌握教材后，根据教材的要求不断地创新，成为既能教学又能创编的幼儿舞蹈工作者。

二、幼儿舞蹈教学的方法

通过舞蹈教学，能够使幼儿受到美的熏陶，激发幼儿自我表现和自我表达的艺术潜力。给幼儿营造自由感受和表现的环境，能够为幼儿舞蹈教学带来事半功倍的效果。

（一）示范法

示范法是幼儿舞蹈教学中最为常用的一种教学方法，也是幼儿最容易接受的一种直观教学法，它要求教师以准确、生动、形象、富有感染力的示范动作向幼儿说明所学动作的内容、要领、做法，启发幼儿积极思维，引起学习兴趣。在幼儿舞蹈教学中示范法一般分为完整示范法和分解示范法两种。

完整示范法：完整示范法，即教师将完整动作组合一次或多次示范，其目的是使幼儿对舞蹈内容有个初步了解，形成对舞蹈的整体概念。教师在示范舞蹈动作时一定要准确把握舞蹈风格，幼儿的模仿能力强，如果教师的示范动作不准确，后期将很难纠正，因此舞蹈教师平时应该多练习基本功，在幼儿面前展现最优美的舞姿。

分解示范法：分解示范法是教师将舞蹈分解为几个单独的动作进行教授的方法，主要用于教授难度较大的动作。分解示范法可以帮助幼儿弄清每个动作的方向、路线，帮助幼儿更快、更好地掌握舞蹈的基本动作。例如，在教授"秧歌步"时，教师可以将动作分解为"十字步""交替花"两部分分

开进行教授，这样幼儿就很容易掌握。

示范法在教学过程中需要注意以下两个问题：

示范次数：在教学过程中，教师示范动作的次数不宜过多，过多的示范会影响幼儿表现的积极性，也容易分散幼儿的注意力。因此，教师对动作的示范次数一般以两到三次为宜。

示范位置：示范的目的是使幼儿更为直观地学习舞蹈动作，因此如何合理安排示范位置就显得尤为重要。教师在示范动作时为了让全体幼儿都能看到，可以让幼儿围成一个圆或半圆，教师则站在圆圈的中心或半圆的前方等幼儿都能看到的位置，也可以站在幼儿的正前方，背向幼儿示范，最好是与幼儿面对面进行镜面示范，动作的方向跟幼儿一致，这样既能示范又能很好地观察幼儿对动作的感知力。

（二）游戏法

幼儿都喜欢玩游戏，每当听到熟悉的音乐就会情不自禁地手舞足蹈，这是由幼儿易兴奋、活泼好动的天性所决定的。因此把舞蹈学习融入游戏当中去，既能让幼儿体验到游戏的快乐，又能让他们在游戏的同时学到舞蹈技能。根据游戏的性质，幼儿舞蹈教学中的游戏法可以分为模仿性舞蹈游戏、情节性舞蹈游戏和竞赛性舞蹈游戏。

模仿性舞蹈游戏：儿童喜欢模仿，在舞蹈教学中采用角色模仿游戏法，既可以让他们学习舞蹈动作，又不会让他们觉得学习过程枯燥无味。模仿性舞蹈游戏的模仿对象一般为大自然中的事物，如青蛙、蝴蝶、孔雀等。

情节性舞蹈游戏：情节性舞蹈游戏是一种将舞蹈动作融入幼儿喜欢的童话故事的一种形式，把幼儿平时耳熟能详的故事配上舞蹈动作，可以增强幼儿对舞蹈学习的兴趣。但需要注意动作不宜太过复杂，否则幼儿会失去学习的兴趣。

竞赛性舞蹈游戏：竞赛性舞蹈游戏是将幼儿分组或由单人进行的舞蹈比赛，幼儿都有争强好胜的心理，竞赛性舞蹈游戏的设置为他们学习舞蹈增添了一定的动力。教师可以对获胜的一方进行鼓励，但也不能忽略比赛失败的一方，要给他们一定的鼓励奖。

利用游戏法进行舞蹈教学时应注意的事项有以下三个方面。

科学安排游戏进程：在游戏开始前，教师要根据幼儿的生理情况合理安排游戏的内容、活动量、参加的人数，暂时不参加游戏的幼儿和小组，可以充当观众的角色，给参加游戏的幼儿加油。在安排游戏时，人数不宜过多，持续时间也不能过长，以免儿童失去兴趣。

讲解游戏规则和动作要求：在进行舞蹈游戏之前，教师应该向幼儿简单介绍游戏的玩法、游戏规则和相应的舞蹈动作，使他们对舞蹈游戏有一个大概的了解。教师在讲解游戏规则时要尽量用生动、形象的语言，还应向幼儿示范游戏中出现的舞蹈动作。

指导游戏：在进行舞蹈游戏时，幼儿往往会沉浸在游戏中而忽略舞蹈动作和游戏规则，这时就需要教师在旁注意观察，及时指导。例如，在玩"老鹰捉小鸡"游戏时，幼儿有时会只顾追赶和逃跑，忘记老鹰和小鸡的动作，教师就要及时提醒他们纠正过来，以达到预期的教学效果。

（三）练习法

练习法是幼儿自行参与舞蹈的基本方法，它是幼儿学习舞蹈、记忆舞蹈、巩固舞蹈的基本方法。练习法要求幼儿积极参加舞蹈教学活动，它是幼儿形成各种舞蹈技能的必经之路，通过反复的练习，幼儿才能熟练掌握舞蹈动作。练习法可以分为以下两种。

单一动作练习和组合练习：根据舞蹈动作的组合程度，可以将练习法分为单一动作练习和组合练习。单一动作练习一般是在教师教授新动作时进行的，是幼儿对新动作从模仿到消化的过程，有很

多舞蹈动作幼儿在刚接触时都不能掌握得很好，需要在教师的反复指导下才能进行。组合练习：舞蹈组合是由很多单一动作组成的，每个动作之间的衔接和动作的顺序都需要幼儿经过多次练习才能记住。

自主练习和集体练习：根据幼儿练习舞蹈的自主程度，可以将练习法分为集体练习和自主练习。集体练习是指教师带领全班幼儿共同进行的动作练习，这种方法在训练全体幼儿动作的统一性、队形的变换上有明显的优势。集体练习可以让幼儿学习如何在集体大家庭中和睦相处，有助于培养幼儿的集体荣誉感。自主练习是教师在课堂上给幼儿留出一定的时间和空间，让幼儿自己发现问题、解决问题的方法。自主练习注重培养幼儿学习舞蹈的积极性和主动性，教师在幼儿自主练习时要给予及时的指导。

利用练习法进行舞蹈教学时应注意的事项有以下两个方面。

掌握好练习的量：舞蹈动作需要足够的练习才能掌握，但是练习的强度要根据幼儿的年龄特点来确定，因此教师掌握好舞蹈练习的次数和时间分配就显得尤为重要。教师在组织幼儿练习舞蹈动作时，应该把动作分开练习，每次练习之后都要有休息时间，并且每次的练习时间也不宜过长，以免幼儿失去学习舞蹈的兴趣。

镜面练习：教师在带领幼儿进行舞蹈练习时，应该跟幼儿面对一个方向，这就需要在舞蹈教室设置镜面，让幼儿在学习舞蹈时能看到自己的动作，教师在纠正幼儿的动作时，也可给幼儿做示范，让幼儿更快速地掌握，并且能增强他们的兴趣。

（四）讲解法

教师要向幼儿传授舞蹈知识，语言讲解是必不可少的，讲解舞蹈的内容、情节、动作要点、思想感情等，但是语言讲解要生动形象、通俗易懂。例如，教师教幼儿转动手腕这一动作，如果按动作要求讲，幼儿学起来会既没兴趣又费力，但是如果告诉幼儿，到了果园里抓住了树上的一个大苹果，想把苹果摘下来必须转动手腕拧一下；或练习站立时，如果告诉幼儿站直，他可能会站不好，但如果告诉他们像小棍一样或像铅笔一样，他们就会做得很好。所以说语言讲解法也是极为重要的一种教学方法。

（五）个别教学法

舞蹈的个别教学法是指教师对舞蹈学习能力较差或极强的学生，进行单独辅导的方法。运用这种方法可以缩小集体学习舞蹈的水平差距，使学习困难的学生增强自信心，有舞蹈才能的幼儿更有发展。运用这种方法时应注意计划性和针对性，保证个别教学的质量和水平。

（六）多媒体教学

随着现代教育技术的不断发展，多媒体在舞蹈教学中的作用也越来越重要，为幼儿的舞蹈学习提供了更多的途径。现代教育技术进入教学课堂可提高教学效率。对教师来说，能在一定时间内完成比原先更多的教学任务。对幼儿而言，则可以在一定的时间内学习到比原先更多的知识，并提高幼儿对舞蹈的学习兴趣，在课堂上提高幼儿的创新能力和独立思考的能力，达到比传统舞蹈教学更好的教学效果。

项目五　幼儿舞蹈教学的教案

根据教学课程标准的要求，教案是以课时或课题为单位的，对教学内容、教学步骤、教学方法等进行具体安排和设计的一种实用性教学文书。编写教案有利于教师掌握教材内容，准确把握教材的重

点与难点，进而选择科学、恰当的教学方法，有利于教师合理地分配课堂时间，更好地组织教学活动，提高教学质量，达到预期的教学效果。

一、幼儿舞蹈教学教案的基本内容

一份完整的幼儿舞蹈教案包括教学的基本信息、教学目标、教学过程和课后总结等部分。

（一）基本信息

幼儿舞蹈教案的基本信息包括课程名称、教学日期、授课内容、授课教师、授课对象、授课班级、课时安排等相关信息。

（二）教学目标

教学目标是教学活动实施结束后预期达到的学习效果。每个教学目标的制定都要符合幼儿的实际学习水平。教学目标包括知识、能力及情感目标，根据这些教学目标确定教学的重点和难点。

（三）教学过程

教学过程是整个教案设计的重点内容，是教学活动的整体流程，包括教学的基本环节、教学内容进行的顺序、教学内容的示范等。另外，为了掌握好教学的进度，教师要把握教学各个环节的设计。

（四）课后总结

课后总结是教师在教学活动结束后，针对本节课教学目标的达成情况、环节的安排、幼儿的表现、师生的互动等方面进行的总结和反思。

二、幼儿舞蹈教案设计的步骤

（一）确定教学目标

教学目标是教学的出发点和归宿，是教师对幼儿经过学习后应达到的学习成果或最终行为的明确阐述。一切教学活动都是围绕教学目标展开的，它是教师教学行为的依据。教学目标的制定是否准确清晰，直接影响教学环节的设计，制约教学活动的展开。通过对教材的整体把握和对幼儿的深入了解，从而制定有效的教学目标。

（二）确定教学重、难点和时间分配

教学重点是幼儿必须掌握的基本知识和基本技能。教学难点是幼儿不易理解的知识或不易掌握的技能技巧。教师在确定教学重、难点之前要先了解课程标准，只有明确了课程的完整知识体系框架和教学目标，并把课程标准、教材整合起来，才能科学地确定教学的重、难点。合理分配教学时间可以提高课堂教学效率，同时减轻幼儿的学习负担，调动幼儿的积极性，使其快乐学习、好好学习，不会感到训练过程的枯燥。

（三）选择教学方法

教学方法是通过教学实践总结出的能使幼儿快速掌握知识的方法。幼儿舞蹈教学的方法多种多样，但是每次课的教学方法都要根据教学内容和幼儿的接受能力来确定。无论选择或采用哪种教学方

法，都要以启发式教学作为指导思想。另外，教师在运用各种教学方法的过程中，还必须充分调动幼儿的积极性和参与性。

（四）设计教学内容的导入方式

积极的思维活动是课堂教学成功的关键，而富有启发性的导入语可以激发幼儿的思维和兴趣。课堂导入是课堂教学的重要环节，课堂导入直接影响着整节课堂的效果。因此，教师在教授幼儿舞蹈前，要先有一个精彩的导入方式，如讲故事、做游戏、看图片、猜谜语、欣赏歌曲或跳舞等，可根据不同的课程内容合理运用导入方式。

（五）编写教学内容

教学内容是课堂教学的核心，备课的其他环节都是为其服务的。因此，教师在编写课堂教学内容时，必须安排好教学内容的步骤、层次，这样才能使教学活动顺利地进行。

拓展阅读——
导入新课的方式

幼儿舞蹈教学
设计案例（小、
中、大班）

学习小结

学生教授幼儿舞蹈需要熟悉幼儿在舞蹈活动中的心态、情绪、情感的学习方式，掌握幼儿舞蹈特点、分类，以及幼儿在舞蹈时动作的协调、平衡和有规律的发展方法。通过组织学生根据教学思想、教学目的和教学内容安排教学活动的方式，有利于合理分配课堂时间，提高教学质量及教案的编写。

学习体会

您对本项目内容的学习有什么体会和感想吗？不妨写下来吧。

时间_____

模块五　幼儿舞蹈基础训练

学习目标

知识目标

通过学习，较全面地认识和了解幼儿舞蹈的特点、分类及各种幼儿舞蹈类型的基本特征。

正确掌握幼儿舞蹈步伐及名称，并能以幼儿的情绪来表现幼儿舞蹈。

区别幼儿园小班、中班及大班舞蹈动作的特点和内在联系。

技能目标

通过学习掌握幼儿舞蹈的规律，开阔对幼儿舞蹈的创编思路，广泛积累舞蹈素材，以便不断提高自身舞蹈赏析能力。

培养舞蹈动作的协调性与灵活性，培养自主学习能力与创造力，并能运用于幼儿园日常舞蹈活动中。

情感目标

通过幼儿舞蹈基础训练，培养并激发热爱幼儿舞蹈教学及欣赏美与创造美的情感。

课程思政

学生通过幼儿舞蹈基础的学习，掌握幼儿舞蹈的基本舞步及各个类型的幼儿舞蹈，具备适应幼儿舞蹈教育需要的正确身姿，成为能跳会教的幼儿教育工作者。通过舞蹈的美育功能，选择优秀作品为素材，提高学生的舞蹈技能，树立正确的审美观，激发学生对美的追求。

在立德树人的背景下，挖掘师爱为先、幼儿本位、团队协作、文化自信、实践创新等思政元素，引导学生向真善美发展。

学习提示

教学目的：提高学前教育专业学生的舞蹈素质，帮助学生较好地掌握幼儿舞蹈训练。

教学提示：这部分内容包括幼儿舞蹈步伐、律动、歌表演。通过循序渐进的舞蹈学习，掌握一定的幼儿舞蹈素材和正确的教学方法，提高舞蹈鉴赏能力，认识和理解幼儿舞蹈的运动特性，科学、安全地指导幼儿的舞蹈活动。

模块导图

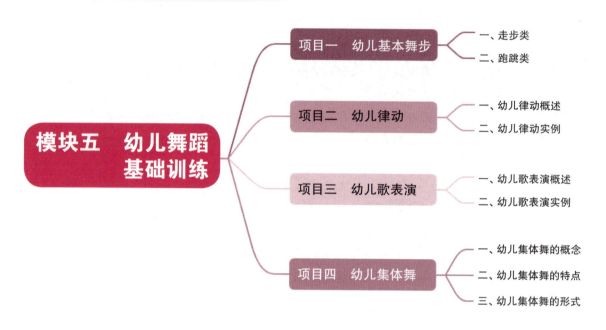

项目一　幼儿基本舞步

幼儿基本舞步在儿童舞蹈中占有很重要的位置，是根据幼儿动作发展的一般规律及对儿童舞蹈中常用舞步的归纳、整理、选编而来。通过对幼儿基本舞步的运用和掌握，教师可以根据所要表达的儿童思想情感，进行多种多样的创新，为进行儿童舞蹈的创编积累更多的素材。

一、走步类

1. 走步

走步是幼儿随节拍或节奏原地或行进走动，双臂前后或左右协调摆动的一种舞步。走步的形式一般有：前进、后退、原地、左右等。在教学过程中，首先要求幼儿跟着音乐练习走，然后可让幼儿根据不同的音乐性质、节奏、速度的

> **学习小贴士**
>
> 走步可运用在模仿解放军等形象上，音乐选择上较偏向于进行曲风格。

变化，做出各种人物、各类形象和各类人物情感的走步。走步一般用 $\frac{2}{4}$ 拍或 $\frac{4}{4}$ 拍的音乐。（幼儿舞步图-1）

音频　　　　演示视频　　　要点讲解视频　　幼儿园运用实例

2. 平踏步

正步位准备，全脚着地，两膝微屈，膝关节放松，可单脚连续踏地，也可双脚交替踏地，可原地向前，向旁向后以及带转圈做。可以结合游戏"开火车"来提高幼儿练习的兴趣。（幼儿舞步图-2）

音频　　　　演示视频　　　要点讲解视频　　幼儿园运用实例

3. 小碎步

正步位踮脚准备，两脚踮起用前脚掌轮流快速地向前走，膝盖稍弯曲。碎步动作不受音乐节拍限制。（幼儿舞步图-3）

> **● 学习小贴士**
>
> 小碎步在幼儿园中经常用于表现小鸟、小蝴蝶等动物。

音频　　　　演示视频　　　要点讲解视频　　幼儿园运用实例

幼儿舞步图-1　　　　幼儿舞步图-2　　　　幼儿舞步图-3

4. 波浪步（用4拍音乐）

正步准备。1拍经屈左脚向前上一步；2拍右脚前脚掌跟上在左脚旁踮起，左脚离地；3拍左脚踏地，同时右脚准备后撤做第二个波浪步。做波浪步时一定要注意第一步的起法。上步时有一种冲的力量，体会第一、第二步之间因重心移动而带来的自然起伏。可以训练孩子的节奏感及双脚的灵活性。（幼儿舞步图-4）

> **● 学习小贴士**
>
> 波浪步一般用于三拍子的音乐；第一拍上步要有冲的力量；三拍子的步伐要做出"大小小"与"低高高"的感觉，犹如波浪大小起伏一般。

音频

演示视频

要点讲解视频

幼儿园运用实例

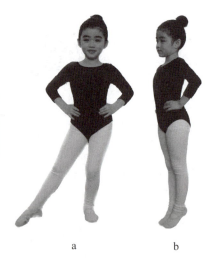

a　　b

幼儿舞步图-4

5. 十字步

正步位准备，以左脚为例四拍完成。第一拍左脚向2点上步，重心移至左脚。第二拍，右脚在前，左脚前1点上步，重心移至右脚。第三拍，左脚退回左后方。第四拍右脚退后一步还原重新

> **● 学习小贴士**
>
> 十字步的路线为一个倒三角形路线；它也可称为秧歌十字步，一般表现较欢乐的传统民间舞蹈。

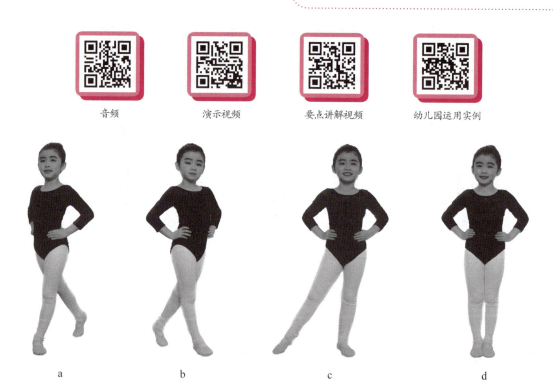

a　　　　b　　　　c　　　　d

幼儿舞步图-5

回到正步位。一般用$\frac{2}{4}$和$\frac{4}{4}$拍，较欢快的音乐。（幼儿舞步图-5）

6. 娃娃步

摆动手臂拐拐脚就是娃娃步，是儿童舞中大头娃娃的动作。两拍一步（或一拍一步），第一拍（或前半拍），左腿屈膝向旁抬起，小腿向上翘，两手五指张开向左摆动，头和上体向左侧弯曲，第二拍（或后半拍），左脚落地。（幼儿舞步图-6）

训练时可先分解为手、头、身体和脚两部分练习,然后再组合起来练习。此舞步中班末期或大班开始练习。

● 学习小贴士

娃娃步的手、脚、头动作时为同一方向;旁踢时主力腿有曲或直两种做法;一般表现可爱的主题。

音频

演示视频

要点讲解视频

幼儿园运用实例

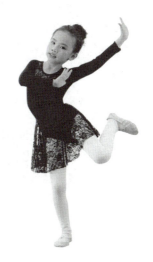
幼儿舞步图-6

7. 钟摆步

正步位准备。第一拍,左脚原地踩一步,同时右脚向旁离地滑出去,重心左移,身体左倾;第二拍,右脚回原位踩一步,同时左脚向7点离地滑出去,重心右移,身体右倾。如此反复,身体自然左右摆动。(幼儿舞步图-7)

● 学习小贴士

钟摆步在幼儿园中一般可用于表现飞行等题材。

音频

演示视频

要点讲解视频

幼儿园运用实例

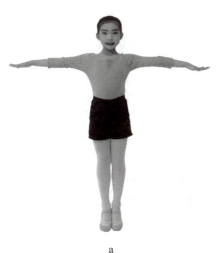
a

b

幼儿舞步图-7

8. 垫步

小踏步站立,双手叉腰。第一拍左脚经屈膝脚掌抬起,踏地后重心向上;提,右脚略抬起;第二

拍右脚落地屈膝，同时左脚略抬起。重复前面的动作。做垫步时要注意膝部的屈伸，身体要有上下起伏感，但不能随重心左右摆动。（幼儿舞步图-8）

> **学习小贴士**
>
> 垫步一般可用于维吾尔族幼儿舞蹈中。

音频

演示视频

要点讲解视频

幼儿园运用实例

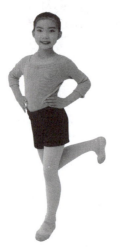

a b

幼儿舞步图-8

9. 踵趾步

正步或小八字步准备。动作时（以右腿为例），第一拍右勾脚脚跟前方着地，左腿屈膝，身体向左后仰倾斜；第二拍右脚尖后方点地，左脚屈膝，身体向左前俯倾斜。训练时，踵趾步出脚的位置可变化（如前头趾、侧踵趾等）。踵趾步也可分解训练或与其他舞步结合练习，如趾小跑步、趾碎步、脚尖脚跟脚尖踢步等。（幼儿舞步图-9）

> **学习小贴士**
>
> 踵趾步一般用于 $\frac{2}{4}$ 和 $\frac{4}{4}$ 拍较欢快的音乐。

音频

演示视频

要点讲解视频

幼儿园运用实例

10. 交替步（两拍完成）

交替步是幼儿常用的抒情舞蹈步法，动作节奏不均等，幼儿比较难掌握，必须反复练习，才能动作自如。交替步两拍一步，第一拍前半拍，左脚向前一小步，重心在左脚；右脚前掌在左脚跟后踮

地，重心移到右脚，同时左脚离地。第二拍前半拍，左脚再向前一小步，重心移到左脚；后半拍停顿。右脚开始，左右脚相反。交替步一般采用 $\frac{2}{4}$、$\frac{4}{4}$ 拍音乐，做交替步时可以两手叉腰；两臂向侧面摆动；一手叉腰，一臂向左右摆动；或两人并立交叉手等。（幼儿舞步图-10）

> **学习小贴士**
>
> 由于交替步节奏不均，比较难掌握，建议在幼儿园大班时进行教学。

　　　　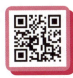　　

音频　　　演示视频　　要点讲解视频　　幼儿园运用实例

幼儿舞步图-9　　　　　　　　　　　　　　　　幼儿舞步图-10

11. 踏点步（两拍完成）

第一拍，左脚向左或向前踏一步。第二拍，右脚前掌在左脚跟后点地，两腿同时屈伸。右脚动作同左脚，方向相反。

> **学习小贴士**
>
> 踏点步一般可用于幼儿藏族舞蹈的训练。

音频　　　演示视频　　要点讲解视频　　幼儿园运用实例

12. 登山步（一拍完成）

左脚前脚掌向前迈一步，屈膝。右脚动作同左脚，方向相反。左、右交替，连续进行。（幼儿舞步图-11）

> **学习小贴士**
>
> 登山步脚步往下踩，要有韧性，可用于表现登山、爬楼梯、踩泥巴等动作。

幼儿舞步图-11

13. 进退步

进退步是幼儿跳新疆舞的基本步法，实际上幼儿跳的进退步是一前一后的垫步。幼儿学习进退步必须在学会垫步的基础上才能进行。幼儿做的进退步都是从右脚开始，一般在原位进行。进退步两拍一步，第一拍前半拍右脚向前半步，前脚掌着地，左脚稍抬起，后半拍左脚着地，右脚离地。第二拍前半拍右脚后退半步，前脚掌着地，左脚稍抬起，后半拍左脚踏地，右脚离地。进退步加上手臂的动作形成美妙的姿态，赏心悦目。进退步一般采用 $\frac{2}{4}$、$\frac{4}{4}$ 拍音乐。（幼儿舞步图-12）

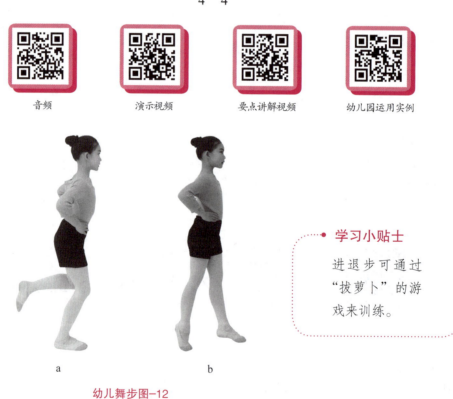

| 音频 | 演示视频 | 要点讲解视频 | 幼儿园运用实例 |

a　　　b

幼儿舞步图-12

> **学习小贴士**
>
> 进退步可通过"拔萝卜"的游戏来训练。

二、跑跳类

1. 横追步

正步准备。一种带有低"跳跃性"的舞步，正步位开始，以右脚为例：第一步右脚向旁移一步后

微微跃起,第二步左脚紧跟其后向右脚靠拢,第三步左脚落地微屈膝,右脚继续向旁移出一步,"横追步"就完成了。(幼儿舞步图-13)

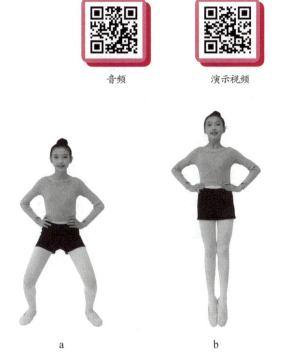

> **学习小贴士**
>
> 做横追步动作时,身体重心稍微压低,可运用于幼儿"老鹰捉小鸡"的游戏中进行练习。

幼儿舞步图-13

2. 蹦跳步

提起脚跟并脚跳又称蹦跳步。做动作时,两脚并立,身体稍向下蹲做准备,一拍或两拍跳一步,按音乐的性质和节奏轻轻跳起,落下时要用前脚掌着地,屈膝而有弹性。蹦跳步的音乐采用$\frac{2}{4}$、$\frac{3}{4}$、$\frac{4}{4}$拍皆可,但必须是带有跳音的乐曲。(幼儿舞步图-14)

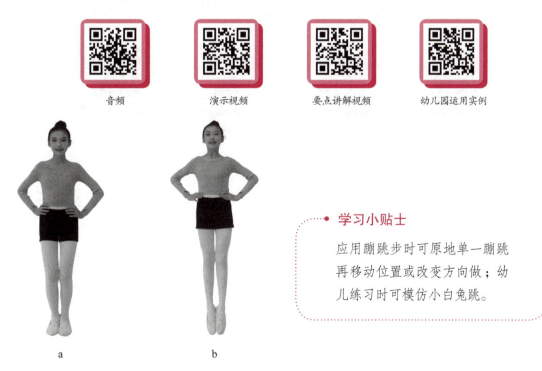

> **学习小贴士**
>
> 应用蹦跳步时可原地单一蹦跳再移动位置或改变方向做;幼儿练习时可模仿小白兔跳。

幼儿舞步图-14

3. 蛙跳步

大八字位准备。做动作时第一拍双腿屈膝半蹲,双臂屈肘旁开,手臂与肩平,扩指,手心向前。第二拍大八字上跃,双脚蹬地跃起,直膝,双臂向上伸直至斜上,保持扩指。(幼儿舞步图-15)

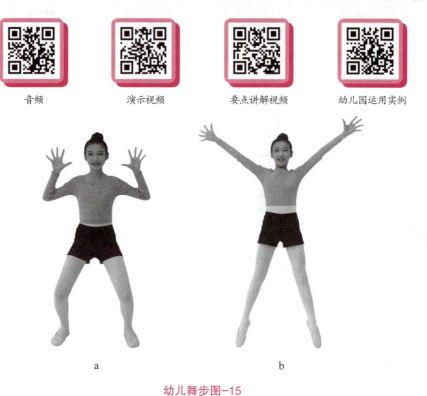

幼儿舞步图-15

4. 小跑步

一拍一步,前半拍左脚向前跑一步,后半拍右脚跃至左脚处,同时左脚离地屈膝准备向前跑,连续起来像马跑的样子。右脚起步,动作相反。跑步时,身体稍前倾,两臂前伸稍屈,两手半握拳,做拉马缰绳状,或一手上举做挥鞭状。跑马步 $\frac{2}{4}$、$\frac{3}{4}$、$\frac{4}{4}$、$\frac{6}{8}$ 拍音乐都可以用,但要能跳得起来的乐曲。(幼儿舞步图-16)

幼儿舞步图-16

5. 踏跳步

正步准备。做动作时前半拍左脚踏地，后半拍左脚原地跳起，同时右腿正吸。右脚踏跳方法与左脚相同，只是左右相反。踏跳腿在空中要直，落地的同时屈膝。训练时不要强调跳的高度，重心要稳定，要求幼儿有节奏地左右腿交替跳跃，注意动作的准确性。在熟悉舞步的基础上，加入上肢和身体的协调配合动作。（幼儿舞步图-17）

音频

演示视频

要点讲解视频

幼儿园运用实例

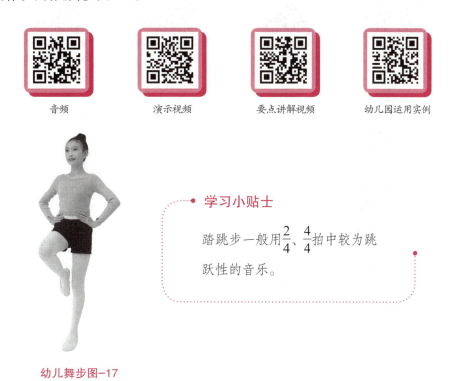

学习小贴士

踏跳步一般用 $\frac{2}{4}$、$\frac{4}{4}$ 拍中较为跳跃性的音乐。

幼儿舞步图-17

6. 跑跳步

正步准备。做动作时，第一拍前半拍左脚向前迈一步原地小跳一次，同时右腿正吸腿抬起，后半拍右脚落地。第二拍重复第一拍动作，左右相反。跑跳时后背要直立，防止上身前后摆动；跳起落地时应用脚掌。此舞步初学不容易掌握，需分解练习。可从中班后期或大班开始训练。

音频

演示视频

要点讲解视频

幼儿园运用实例

7. 踏踢步

正步或小八字步准备。做动作时第一拍左脚原地踏一步，同时屈膝；第二拍左脚原地小跳一次，同时右脚勾脚踢出。踢腿方向可根据需要变化，踢的脚要自然，不能僵硬。为了使幼儿准确掌握基本动作，控制重心可加走步一起训练，如三步一踢等，便于幼儿模仿和纠正自己的动作。小八字步准备：做动作时双腿轮流向前绷直腿踢起，前踢时脚面要用力，身体略后仰。

8. 前踢步

幼儿可分小组进行手臂后背或体前交叉拉手练习，训练时可与其他舞步比较练习，如与后踢步结合练习。此舞步适合大班训练。（幼儿舞步图-18）

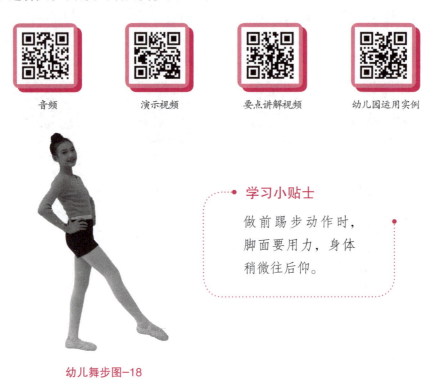

幼儿舞步图-18

学习小贴士

做前踢步动作时，脚面要用力，身体稍微往后仰。

9. 后踢步

小八字步准备。做动作时双腿小腿轮流向后踢起。后踢时脚面绷直有力，身体略前倾。（幼儿舞步图-19）

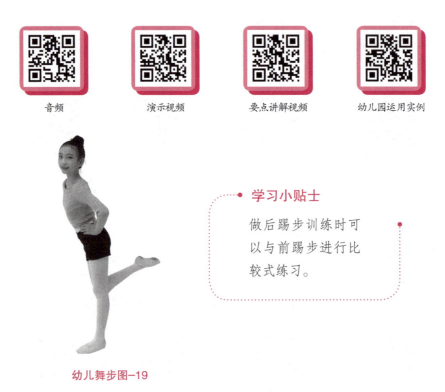

幼儿舞步图-19

学习小贴士

做后踢步训练时可以与前踢步进行比较式练习。

10. 滑步

正步或小八字位准备。滑步是一拍一步，做动作时前半拍双腿经屈膝左脚向左侧滑一步，身体重心移至左脚，后半拍双腿经过直膝，身体重心上移，右脚向左侧擦地滑步向左脚靠拢，身体重心移至右脚，同时左脚离地准备第二步。滑步时动作要轻盈、活泼，向侧面进行。滑步一般采用$\frac{2}{4}$、$\frac{3}{4}$、$\frac{4}{4}$拍音乐，但必须有滑的感觉。（幼儿舞步图-20）

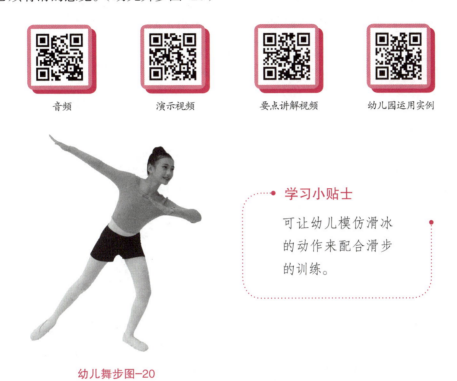

学习小贴士

可让幼儿模仿滑冰的动作来配合滑步的训练。

幼儿舞步图-20

11. 长跑步

双手叉腰，正步或小八字步准备。前半拍右脚向正前方蹲跳一步，同时左脚离地抬起。后半拍，左脚经右脚内侧向正前方迈一小步，紧接着右脚再向前迈一小步。身体重心移至右脚，同时左脚离地，做好左脚起步动作。训练时，先做单一步伐的节奏训练，然后再加入如举鞭、加鞭等配套动作练习。（幼儿舞步图-21）

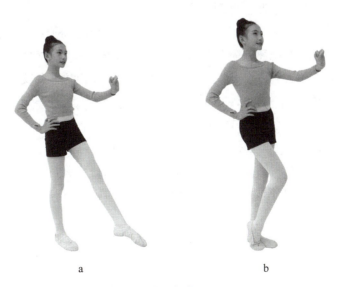

a　　　　　　b

幼儿舞步图-21

音频	演示视频	要点讲解视频	幼儿园运用实例

在幼儿舞步教学中，为了提高幼儿学习兴趣，培养创造性，在基本舞步掌握后，可进行舞步组合练习，适当加入队形、方位变化练习，并让学生创编新的幼儿舞步和组合。

学习小结 ▶

在幼儿舞步教学中，为了提高学习兴趣，培养创造性的学习能力，在掌握基本舞步后，可进行舞步组合练习，并适当加入队形、方位变化练习，并让学生创编新的幼儿舞步和组合。

项目二 幼 儿 律 动

一、幼儿律动概述

幼儿律动，也称"听音动作"，是在音乐伴奏下，根据音乐的性质、节拍、速度、力度，让幼儿来做各种有规律、有感情的动作。它以音乐为基础，以模仿为标志，以舞蹈为手段，使幼儿加深对音乐形象的理解，提高对自然事物的艺术表现力。律动教学不仅给幼儿们以艺术美的享受，而且也能作为一种手段，养成幼儿很好的生活习惯，陶冶他们的情操。

律动的内容可以是单一的动作模仿，也可以是几个动作的组合，还可以让幼儿在音乐伴奏下，全身心地投入这一活动，按自己的想象，根据音乐的特点，编出各种动作。在这种欢快的气氛中，可以很好地发挥幼儿的想象力和创造力。幼儿园的律动活动，是配合唱歌、音乐游戏、舞蹈学习进行的。例如：音乐课开始时，一般是在进行曲的伴奏下，幼儿精神抖擞地做着走步律动进入活动室，结束时做律动离开。教唱歌时，为了保护幼儿的嗓音，也要适当地配合律动活动进行。这样，幼儿的身心便能在生动活泼、动静交替的音乐课中得到发展。

根据音乐的性质，幼儿在做律动时可以相应地、合拍地做出各种模仿动作，进行单一形象的模仿，在律动曲的伴奏下做一些有规律、简单、形象的模仿动作。① 模仿动物活动的某一特征，如小鸟飞、小兔跳、鸭子走、蝴蝶飞、企鹅走、小猴跳、大象走等；② 模仿一些交通工具，如飞机飞行、开汽车等；③ 模仿一些劳动的动作，如播种、收割、摘果子、浇水、洗手绢等；④ 模仿日常生活中的动作，如洗脸、刷牙、梳头、敲锣、打鼓、吹喇叭等。

为了发挥孩子们天生的节奏感，使他们掌握动作的流畅性，需要在丰富多彩、生动有趣的律动活动中，在轻松愉快的气氛中，组织引导他们进行练习，使之获得优美自如的动作能力和较强的音乐节奏感。幼儿律动是孩子们喜爱的带有游戏性质的舞蹈形式，可以坐着、站着或在行进中表演，使舞蹈性更强一些。

二、幼儿律动实例

1. 小小手指做运动

《小小手指做运动》演示音频

《小小手指做运动》演示视频

一根手指转转转，一条小鱼游得欢；　　（两手伸出食指在胸前做滚动状，两手指游水似波浪）
两根手指转转转，两只兔子来做伴；　　（伸出食指、中指在胸前做滚动状，两手似小兔左右摆）
三根手指转转转，一只小猫太孤单；　　（伸出三指在胸前做滚动状，手指似小猫胡须喵喵喵）
四根手指转转转，一只小鸟翅膀扇。　　（伸出四指在胸前做滚动状，手臂似鸟儿上下飞）

2. 油条歌

《油条歌》演示音频

《油条歌》演示视频

● **学习小贴士**

作为一名幼儿教师在进行幼儿律动和幼儿歌表演时，要做到边说边做、边唱边做，同样也要让幼儿边唱边做。

十根油条，十根油条，　　　　（双手扩指左右摆动表示十）
放到油锅里。　　　　　　　　（双手顺着胸前向前推，似放进油里）
蹦了一根，跳了一根，　　　　（双手左右竖起大拇指表示各跳走一根）
还剩下八根。　　　　　　　　（左右手各伸出四指左右摆动）
八根油条，八根油条，　　　　（双手各伸出四指表示八，左右摆动）
放到油锅里。　　　　　　　　（双手顺着胸前向前推，似放进油里）
蹦了一根，跳了一根，　　　　（双手左右竖起大拇指表示各跳走一根）
还剩下六根。　　　　　　　　（左右手各伸出三指表示六，左右摆动）

3. 腊八节

《腊八节》演示音频

《腊八节》演示视频

小孩小孩你别馋，　　　　　（双手食指指着自己，摆摆手）
过了腊八是新年。　　　　　（左右拍拍手）
腊八粥，喝几天？　　　　　（双手在胸前划圆，食指在眉梢转圈圈）
哩哩啦啦二十三。　　　　　（从上到下抖动手指，左手表示二，右手表示三）
二十三，糖瓜粘。　　　　　（双手左右拍手，胸前手指弯曲正反相扣）
二十四，扫房子。　　　　　（双手左右拍手，双手前后耙耙表示扫地）
二十五，冻豆腐。　　　　　（双手左右拍手，右手握拳敲敲左手手心）

二十六，去买肉。　　　　　　　　　　　　（双手左右拍手，双手左右交替上下摆动）
二十七，宰公鸡。　　　　　　　　　　　　（双手左右拍手，右手五指并拢似刀靠在左手心）
二十八，把面发。　　　　　　　　　　　　（双手左右拍手，胸前手指弯曲像捏面团，再把手往两边拉长
　　　　　　　　　　　　　　　　　　　　　表示发面）
二十九，蒸馒头。　　　　　　　　　　　　（双手左右拍手，胸前手指弯曲合圆似拿馒头）
三十晚上熬一宿，　　　　　　　　　　　　（双手左右拍，双手大拇指和食指捏住其他三指打开，似睁大
　　　　　　　　　　　　　　　　　　　　　眼睛熬夜）
初一初二满街走，　　　　　　　　　　　　（左手食指表示一，右手两指表示二，右手两指在左右小臂上
　　　　　　　　　　　　　　　　　　　　　似行走）
满街走。　　　　　　　　　　　　　　　　（双手左右交替上下摆动）

4. 欢天喜地过大年

《欢天喜地过大年》演示音频　　《欢天喜地过大年》演示视频

过年到，过年到，　　　　　　　　　　　　（左手扩指抖抖手）
喜气洋洋福星照。　　　　　　　　　　　　（同时右手托左手）
贴窗花，贴对联，　　　　　　　　　　　　（双手似窗花正方形，双手从上到下似贴春联）
玉兔进家福来到。　　　　　　　　　　　　（双手食指比V似小兔子，双手胸前伸出手指勾回似接福）
年夜饭，看春晚，　　　　　　　　　　　　（手指扒扒似吃饭，双手大拇指和食指捏住其他三指打开似睁
　　　　　　　　　　　　　　　　　　　　　大眼睛看电视）
阖家团圆不能少。　　　　　　　　　　　　（作揖抱拳，摆摆手）
发红包，放鞭炮，　　　　　　　　　　　　（右手搭于左手，向外打开似发红包，扩指做闪烁状）
欢欢喜喜迎春到，　　　　　　　　　　　　（双手交叉先后搭肩）
迎春到。　　　　　　　　　　　　　　　　（再向前打开伸直似欢迎）

5. 小树苗长大了

《小树苗长大了》演示音频　　《小树苗长大了》演示视频

头点起来，头点起来，准备开始。　　　　　（双手胸前上下叠放，低头抬头，低头抬头，左右倾头）
头点起来，头点起来，准备开始。　　　　　（双手胸前上下叠放，低头抬头，低头抬头，左右倾头）
小小树苗，小小树苗，给它浇浇水。　　　　（双手似花骨朵同时手指抖动，右手指似喷壶往左手手心点）
小小树苗，小小树苗，给它施施肥。　　　　（双手似花骨朵同时手指抖动，右手指抓握往左手手心撒开）
慢慢发芽了，慢慢开花了，　　　　　　　　（双手食指划圆，手掌做花朵状；双手划圆，手掌心相对）
慢慢结果了，终于长大了。　　　　　　　　（双手划圆，手指弯曲合圆，双臂向上打开，交叉双搭肩）

下篇　幼儿舞蹈

6. 小小口罩戴起来

《小小口罩戴起来》演示音频

《小小口罩戴起来》演示视频

小口罩，真厉害，	（双手做口罩长方形状，竖起大拇指夸奖）
出门前，戴起来。	（双手做房子状，手指互搭似戴口罩）
防病毒，不生病，	（双手交叉于胸前似预防状，扩指转腕代表"不"）
戴好口罩不要慌，	（手指互搭似戴口罩，扩指转腕代表"不"）
病毒来了都能跑，	（双手握拳于胸前滚动，甩手、环臂、扩指）
都能跑。	

7. 中国有句话

《中国有句话》演示音频

《中国有句话》演示视频

中国有句话，我听它长大，	（双手于胸前搭房子，右手举高似长大）
做人要勤劳，待人有礼貌。	（双手于胸前相互缠绕似做工，竖起大拇指表示夸奖有礼貌）
做人要诚实，做事要认真，	（手臂撑肘、单臂举手似方方正正，握起拳头有力气似勤勤恳恳）
从小有爱心，感恩于他人。	（两手似爱心状，感谢所有施恩、帮助的人）

8. 遇到火灾不要慌

《遇到火灾不要慌》演示音频

《遇到火灾不要慌》演示视频

遇到火灾不要慌，消防知识要用上。	（双手握拳于胸前相碰，双手摆动，伸出食指划圈）
火警拨打一一九，消防叔叔来帮忙。	（右手似打电话，右手指一，左手指九，"来帮忙"敬礼）
拨打电话要注意，家庭住址要牢记。	（右手似打电话，双手扩指摆动，手指并拢指尖相搭似房子）
争取时间不能忘，千方百计离火场。	（双手食指手腕相对，顺时针转动似时钟；架起左右手握拳，双手划圆落至旁斜下位）

9. 谢谢你

《谢谢你》演示音频

《谢谢你》演示视频

妈妈妈妈谢谢你，	（双手手指并拢左右打开，竖起大拇指动动手指头表示谢谢）
爱我亲我照顾我。	（双手手指弯曲似爱心，双手手指搭于嘴前似亲吻，双手交叉拍肩）
爸爸爸爸谢谢你，	（双手手指并拢左右打开，竖起大拇指动动手指头表示谢谢）

疼我宠我保护我。	（双手交叉拍肩两次，架起左右手握拳）
老师老师谢谢你，	（双手手指并拢左右打开，竖起大拇指动动手指头表示谢谢）
每天辛苦教导我。	（双手手指并拢，右手搭于左手手心打开似读书）
朋友朋友谢谢你，	（双手手指并拢左右打开，竖起大拇指动动手指头表示谢谢）
快乐游戏陪伴我。	（双手交叉搭肩，双手握拳于胸前滚动，双臂向前慢慢打开）

10. 太阳和我一起唱

《太阳和我一起唱》演示音频　　《太阳和我一起唱》演示视频

太阳照在我身上，	（双手手指交叉推腕上举，同时身体左右摆动）
啦啦啦啦啦啦啦啦。	（扩指转腕从上到下）
太阳和我捉迷藏，	（双手手指交叉推腕上举，同时身体左右摆动，低头、双手遮住眼睛）
啦啦啦啦啦啦啦啦。	（抬头双手扩指）
日出日落	（双手伸直至旁斜上位扩指表示日出，双手落下收回握拳表示日落）
唱首歌，	（双手做小喇叭状在嘴两旁似唱歌）
日出日落	（双手伸直至旁斜上位扩指表示日出，双手落下收回握拳表示日落）
每天陪伴我。	（双手交叉搭肩拍一拍，同时倾头）

11. 小小茶壶

《小小茶壶》演示音频　　《小小茶壶》演示视频

小茶壶，肚子叫，	（左手叉腰，右手似茶壶嘴状）
咕噜咕噜在冒泡。	（双手握拳于胸前做滚动状，同时左右倾头）
小茶壶，嘴巴叫，	（左手叉腰，右手似茶壶嘴状）
呜呜呜呜吹口哨。	（双手交叉于嘴巴前，大拇指和食指相捏似吹口哨）
小茶杯，都拿好，	（左手握拳，伸出右手接左手）
我来给你倒，	（右手于胸前摊掌，左手似茶壶倒茶）
一、二——全喝掉。	（倒茶两次，两手于胸前平摊，随抬头往上似喝茶）

12. 端午划龙舟

《端午划龙舟》演示音频　　《端午划龙舟》演示视频

五月五，过端午，	（伸出五指代表五月，扩指转腕）
划龙舟啊敲锣鼓。	（双手做划船、打鼓状）
我来划船你打鼓，	（双手左右做划船、打鼓状）
划，划，划划划，	（双手左右做划船状）
咚，咚，咚咚咚，	（做打鼓状）
大家一起来庆祝。	（左右手先后扩指转腕）

13. 下雨啦

《下雨啦》演示音频　　《下雨啦》演示视频

大雨大雨哗啦啦，	（扩指似大雨，转转腕）
池塘鸭子叫嘎嘎。	（手心相盖似小鸭）
小雨小雨滴答答，	（两指似小雨，转转腕）
鸭子游泳笑哈哈。	（手心相盖似小鸭）
游，游，游，游，	（做小鸭在水里游泳状）
嘎，嘎，嘎，嘎，	（双手模仿小鸭嘴巴张合）
滴滴滴滴滴滴答。	（两指似小雨，转转腕）

14. 毛毛虫

《毛毛虫》演示音频　　《毛毛虫》演示视频

毛毛虫，毛毛虫，	（双手食指勾勾）
爬到手上抖。	（手上追逐）
抖——抖——	（扩指转腕从上到下）
毛毛虫，毛毛虫，	（食指勾勾）
爬到肩上抖。	（肩上追逐）
抖——抖——	（碎抖肩膀似发抖）
毛毛虫，毛毛虫，	（食指勾勾）
爬到手上抖。	（手上追逐）
抖——抖——	（扩指转腕似发抖）
毛毛虫，毛毛虫，	（食指勾勾）
爬到头上抖。	（头上追逐）
抖——抖——	（摇摇头似发抖）

15. 元宵汤圆

《元宵汤圆》演示音频　　《元宵汤圆》演示视频

滚汤圆哦滚汤圆，	（双手握拳于胸前做滚动状，上身前倾再含回）
滚汤圆哦滚汤圆，	
咕噜咕噜滚汤圆，	（手指抓握似泡泡往上走）
变小小，变大大，	（双手交叉于胸前含回，双臂打开于斜上手位后仰）
咕噜咕噜滚汤圆，	（手指抓握似泡泡往上走）
变小小，变大大。	（双手交叉于胸前含回，双臂打开于斜上手位后仰）

16. 秋天到了

《秋天到了》演示音频　　《秋天到了》演示视频

秋天到，秋风吹，	（两手于头顶左右似波浪摆臂）
落叶片片满天飞。	（双手扩指转手腕，从上往下）
沙，沙，沙沙沙，	（左右拍手，手臂交叉扩指转腕）
沙，沙，沙沙沙。	（左右拍手，手臂交叉扩指转腕）
请你帮落叶排排队，	（俯身向前张开手臂，双手搭肩后左右手分别打开）
沙，沙，沙沙沙。	（左右拍手，手臂交叉扩指转腕）

项目三　幼儿歌表演

一、幼儿歌表演概述

幼儿歌表演是一种深受幼儿喜欢的初级歌舞形式，它符合儿童的心理特点和兴趣爱好。它以唱为主，动作为辅，是一种载歌载舞的表演形式。一般是指幼儿在演唱歌曲时，运用简单形象或富有歌曲意境、情趣表现的形体动作姿态，帮助幼儿感受和表达歌曲的内容、抒发情感。幼儿歌表演的动作一般随歌曲始终。它主要是训练和培养幼儿动作与音乐表现的和谐一致，加深并提高幼儿对音乐形象、舞蹈动作的理解、感受、想象和表现。

二、幼儿歌表演实例

1. 泼水歌

《泼水歌》演示视频

哇太阳公公出来了耶，大家起床了吗？	（向左迈一步，手从下往上划圆到旁斜上位，右手置于旁开位；回正步位，双手从下往上划大圆落回准备位）
一二三，一二三。	（走步，双臂屈肘并前后摆动）
放假的日子里，你想要去哪里玩呢？	（左旁蹱步，左臂屈肘在肩上做扩指，右手在旁开位做扩指；

	右旁踵步,双臂屈肘旁开,左倾头)
右脚左脚跳跳跳,右脚左脚跳跳跳,	(旁按手,右前踵步换左前踵步)
昨天我打从你门前过。	(左前踵步,左手握拳旁开,右手握拳屈肘在胸前;右前踵步,右手握拳旁开,左手握拳屈肘在胸前;再重复一遍)
你正提着水桶往外泼,	(正步位面对2点方向屈膝半蹲,双手握拳屈肘立在胸前;左脚迈步,双臂于8点方向打开至旁斜上位)
泼在我的皮鞋上,	(左旁踵步,双臂旁开,左食指指着左脚;双脚回正步位旁按手;右旁踵步,双臂旁开,右食指指着右脚)
路上的行人笑呀笑呵呵,	(两脚大八字位,右背手,左手食指从右指向左;上身前倾,双臂屈肘在下巴下抖抖手指头)
你什么话也没有对我说,	(大八字位,上身前倾,双臂摊开;上身立起,双手交叉搭肩,左右摆胯)
你只是眯着眼睛望着我,	(正步位做蹦跳步,大拇指、食指捏圆,其他手指打开做眼睛状,后双手点着自己)
噜啦啦噜啦啦,噜啦噜啦勒。	(左右交替旁踵步,双手握拳屈肘于胸前滚动;双腿屈膝、伸直左右移重心,双手握拳、屈肘于胸前滚动朝2点、8点方向拧身)
噜啦噜啦噜啦,噜啦噜啦勒。	

2. 小小的花朵

《小小的花朵》
演示视频

(前奏)	(小碎步,旁按手;双脚打开左右摆胯,双手扩指、屈肘、摆臂)
太阳公公早上好,	(双脚打开左右移重心,左手举高做打招呼状,旁按右手)
小鸟叽叽喳喳叫。	(双脚打开,右手做打招呼状,左手旁按;从8点看向2点,手指在嘴前做开合状)
阳光和雨露浇灌我长高,	(双脚打开左右移重心,双手于旁斜上位做扩指,回正步位,手腕贴合似花儿状)
月亮婆婆唱歌谣,	(双脚打开,上身前倾从2点看向8点方向,右手旁按,左手做扩音状)
小蜜蜂也休息了,	(双脚打开左右移重心,双手旁按提压腕)
清风陪着我慢慢地睡着。	(双手搭肩;双臂划圆后手心相合,双脚屈膝半蹲;旁按手,小碎步转)
我是小小花朵,	(双脚旁开左右移重心,双手在下巴下面做花朵状)
开在妈妈的心窝。	(推至头顶上)
闻一闻香香哒,	(正步位屈膝半蹲,双手相搭于鼻子前)
亲亲甜甜哒。	(左旁踵步,左手屈肘,手指并拢于嘴前,右旁按手;右手屈肘,手指并拢于嘴前,左旁按手)
我是小小花朵,	(双脚旁开左右移重心,双手在下巴下面做花朵状)
开在爸爸的心窝。	(推至头顶上)
笑一笑美美哒,	(双脚旁开左右移重心,双手食指先后指向脸颊)

抱抱么么哒。　　　　　　　　　　　　　（左旁蹱步，手置于嘴前，右旁按手；右手屈肘，手指并拢于嘴前，左旁按手）

3. 春晓

《春晓》
演示视频

（前奏）　　　　　　　　　　　　　　　（正步位左右摆胯，双叉腰，左右倾头；后踢步，双手从胸前打开至双叉腰；正步位左右摆胯，双叉腰，左右倾头；后踢步自转一圈回正步位，双手扩指转腕从下往上划圆至准备位）

春眠不觉晓，　　　　　　　　　　　　　（右旁蹱步，双手握拳屈肘在胸前做上下摆动状，双脚回正步位，双手回旁按手；左旁蹱步，双手握拳屈肘在胸前做上下摆动状，双脚回正步位，双手回旁按手）

处处闻啼鸟。　　　　　　　　　　　　　（双脚旁开，重心移至右脚，左脚旁点地，双手相搭做小鸟状从胸前"飞"至头上，上身拧向2点方向；双脚经屈膝半蹲换重心至左脚，右脚旁点地，双手从胸前"飞"至头上，上身拧向8点方向）

夜来风雨声，　　　　　　　　　　　　　（双脚旁开，左右摆胯，双手扩指向前左右转腕）

花落知多少。　　　　　　　　　　　　　（双脚旁开，左右摆胯，双手于头顶上左右摆臂；后踢步，双手从上轻摆落下）

啦啦啦啦，啦啦啦啦。　　　　　　　　　（蹦跳步两次接左旁蹱步，胸前双拍手接双叉腰；后踢步自转一圈回正步位，双手扩指转腕从下往上划圆至准备位）

4. 快乐的新疆小姑娘

《快乐的新疆小姑娘》演示视频

亚克西亚克西，幸福乐开花，　　　　　（正步位站立，双臂下垂准备）
舍不得走就留下，　　　　　　　　　　　（双手从胸前向两旁摊开，左手落下右手扶肩行礼）
娃哈哈娃哈哈，向快乐出发，　　　　　（1点方向进退步，双手于头顶交叉至旁开位；8点方向做进退步至右旁点步，上身经过含到展形成右托帽手位）

穿上那花裙子叫我小娜扎。　　　　　　（左脚向右跳一步形成正步位半蹲，右手向右旁开立掌，眼睛平视3点方向；左脚向左跳一步形成正步位半蹲，左手旁开立掌至七位手，眼睛平视7点方向；耸肩两次，双手形成右手托于下颌、左手于胸前托右肘动作）

亚克西亚克西，风景美如画，　　　　　（7点方向抬右脚落回正步位半蹲，上身向左回身，双手环腰手甩开形成七位手，抖肩两次；在7点方向做进退步一次，右脚旁点地，双手向前摊开至左手于头顶绕腕立掌、右手于胸前绕腕立掌形成左三位手）

太阳不落不回家，	（1点方向，右脚向右一步左脚旁点地，右三位手；双脚经屈膝重心移至左脚，右脚旁点地，左三位手，向右夏克点肩楚转）
娃哈哈娃哈哈，向快乐出发，	（进退步，双手于头顶交叉至旁开位；2点方向做进退步至右旁点步）
戴上那花帽子叫我小娜扎。	（左脚并回正步位半蹲，2点下方双击掌；1点方向双脚右踏步位，左手指尖点头顶，右手置于旁斜上位，移颈）
亚克西亚克西，幸福乐开花，	（左踏步位，左手胸前托于右肘，右手扩指转腕；右踏步位，右手于胸前托左肘，左手扩指转腕；正步位踮脚至半蹲，双手于头顶做小五花至胸前上下对腕）
舍不得走就留下。	（小碎步转至7点方向，右脚后抬、小腿踩脚，双手从胸前缓缓打开划圆至胸前击掌，甩头至1点方向）

5. 幸福的格桑花

《幸福的格桑花》演示视频

（前奏）	（正步位做抬踏颤，身体微含，手心对2点、8点方向）
幸福的格桑花，在彩霞里歌唱。	（屈膝四拍做抬踏颤两次，8点、2点方向各两拍做抬踏颤四次）
晶莹的雪山，披着洁白的盛装。	（屈膝四拍做抬踏颤两次，8点、2点方向各两拍做抬踏颤四次）
我挽起彩虹的衣裳，追逐花朵的方向。	（碎踏向前）
我问小鸟，小鸟扇动着翅膀。	（双手扶胯位，三踏一吸自转一圈；三步一点，晃手至扶手位）
我问蝴蝶，蝴蝶飞向了远方。	（双手扶胯位，左起三踏一吸自转一圈）
呀拉索，呀拉索。	（身体微含，双手自然下垂，朝2点方向碎踏前进四拍、后退四拍，左起碎踏转向背面5点方向）
美丽的香格里拉，	（右脚向右迈一步，双手向前摊开，左脚并回，转回1点方向）
呀拉索，呀拉索。	（右脚于右前方自然勾落，做双抛袖行礼）

6. 我爱祖国

《我爱祖国》演示视频

祖国啊给我有爱的家，	（左脚旁迈步左右移重心，双手于头顶左右摆臂；右左旁踵步，双手于头顶指尖相搭呈房子状）
爱在每一寸土壤，	（左脚并回正步位，双手交叉扶于胸前，左手、右手先后落于旁斜下位，手心向前，眼随手动）
碧海蓝天大地上，	（原地小碎步，双手在胸前做波浪状，双脚落回正步位，拧身向2点方向，双手由下往上举起，仰起头，目光跟随）
传承我们的信仰。	（左手从额前向左抹开，带动上身回身至7点方向，上身对2点方向，左手经晃手于胸前屈肘向上，抬头）

祖国啊繁荣的一幅画,	（左脚旁迈步左右移重心，双手于头顶左右摆臂；双脚经屈膝重心落左脚，双手握拳，右手于胸前屈肘，左手旁开于体侧，双脚经屈膝重心落右脚，双手握拳，左手于胸前屈肘，右手旁开于体侧）
祥云飘到了家乡，	（右起小碎步自转一圈，双手在两旁从下往上至头顶慢慢从前方落下，抖动手指，双脚落回正步位）
亿万人湿润了脸庞，	（右脚向前一步，左脚并回正步位，双手由旁斜下位往上举至旁斜上位，屈肘、左右摆臂，双脚屈膝左右摆胯，左右倾头）
愿为团结献上力量。	（正步位，上身向左往5点方向拧身，双手落下；上身回1点方向，左手由下往上举高，握拳、屈肘于左肩前方，目视前方）

项目四　幼儿集体舞

一、幼儿集体舞的概念

幼儿集体舞是一种比较容易接受和普及的舞蹈形式，是一种全体幼儿均可加入的娱乐舞蹈形式，在短小歌曲和乐曲的伴奏下，通过简单、协调、统一的动作，在一定队形上可反复进行。幼儿通过跳集体舞可以共同体验某种音乐情绪和舞蹈动作，互相交流情谊。常见的幼儿集体舞是幼儿在规定的位置，做简单统一、互相配合或自由即兴的舞蹈动作，共同体验某种情绪，学习基本舞步和动作。集体舞是可以在一定的队形上反复进行的舞蹈。

二、幼儿集体舞的特点

集体舞的特点是结构简单，动作统一，轻松愉快，变化规律，活泼健康，运动量适中，能加强幼儿的集体观念，增进幼儿之间的团结和友谊。它不需要舞台，只要有空地方，大家围拢起来就可以跳舞。它是一种幼儿集体参与，并以自娱或锻炼身体为主要目的的舞蹈形式，形式多样，有轮舞、邀请舞、多人舞等。幼儿集体舞有助于培养幼儿的集体主义意识、人际交往能力以及与舞伴合作舞蹈的协调能力。

三、幼儿集体舞的形式

自由空间状态的舞蹈：无规则、无队列的自由状态下的幼儿集体舞形式。
圆圈舞蹈：以圆的形状展现，可以分为单圈舞、双圈舞等，是较常用的幼儿集体舞形式。
链状舞蹈：通常可以分为螺旋形队舞蹈和断裂、重组的链状队形舞蹈。
行列舞蹈：多指横排队形舞蹈或竖排队形舞蹈，是幼儿集体舞常见的舞蹈形式。
方阵舞蹈：是指以方形阵式所展现出来的幼儿舞蹈形式。

学习小结

幼儿的身体正处在身体发育的旺盛期，骨骼韧带以及各种器官系统都处于由不成熟到逐渐成熟的

发育过程中。作为一名幼儿教师应针对这一年龄段的生理和心理特点，通过科学、规范的形体训练，塑造幼儿健美的形体姿态，培养幼儿的气质仪表与风度。根据幼儿的生理和心理特征，分为三个阶段，分别是小班（3～4岁）、中班（4～5岁）、大班（5～6岁）。

学生通过本项目的学习，掌握幼儿舞蹈的基本动作，在今后的教学中，能灵活运用在不同年龄阶段、幼儿园各个领域活动的舞蹈教学中，成为一名合格的幼儿舞蹈教师。

学习体会

您对本项目内容的学习有什么体会和感想吗？不妨写下来吧。

时间_____

知识巩固练习

理论知识习题
1. 请分别说出幼儿走步类和跑跳类各5种舞步。
2. 幼儿集体舞有哪些形式？

表演练习题
1. 幼儿舞步练习（走步类、跑跳类）。
2. 幼儿律动及幼儿歌表演练习（要求边说边做或边唱边做）。

实践训练题
1. 请在走步类舞步中选择三种适合小班教学的舞步，并以小组为单位，小组成员扮演小班幼儿，其中1人尝试当老师组织教学活动。
2. 选择两种跑跳类舞步，寻找适合的音乐结合上身动作完成4个乐句的展示。（做与教材提供的案例视频不同的案例）

模块六　幼儿舞蹈创编

学习目标

知识目标

通过学习，较系统、全面地了解幼儿舞蹈作品的特点、幼儿舞蹈创编的原则和专业要求、幼儿舞蹈创编的技术过程、幼儿舞蹈作品的排练和演出等知识。

技能目标

通过学习，掌握幼儿舞蹈创编的相关知识，同时培养创新思维和创作能力，并灵活地运用于幼儿园各领域的舞蹈活动中。

情感目标

通过学习幼儿舞蹈创编，培养热爱生活、乐于观察、善于积累的品质，从而塑造美好心灵，创作出积极向上的舞蹈作品。

课程思政

学生通过学习幼儿舞蹈创编的相关理论知识，掌握幼儿舞蹈创编的基本原则和要求，创编的技术过程等，为以后幼儿园舞蹈相关活动的教学积累一定知识。

以"师德为先，幼儿为本，能力为重，终身学习"的理念为指引，从"童心"出发，融心于童真状态，用艺术的眼光去观察生活、体验生活，才能创作出具有幼儿特点、受孩子们欢迎的好作品，达到教育幼儿并陶冶其情操的目的。

学习提示

学习目的：提高学生的幼儿舞蹈创编能力，帮助学生较好地掌握幼儿舞蹈创编和应用能力。

学习提示：这部分内容包括幼儿舞蹈作品的特点、幼儿舞蹈创编的原则和专业要求、技术过程、排练和演出等；通过系统、全面的学习，掌握正确、合理的创编方法，为以后幼儿园工作打下坚实基础。

模块导图

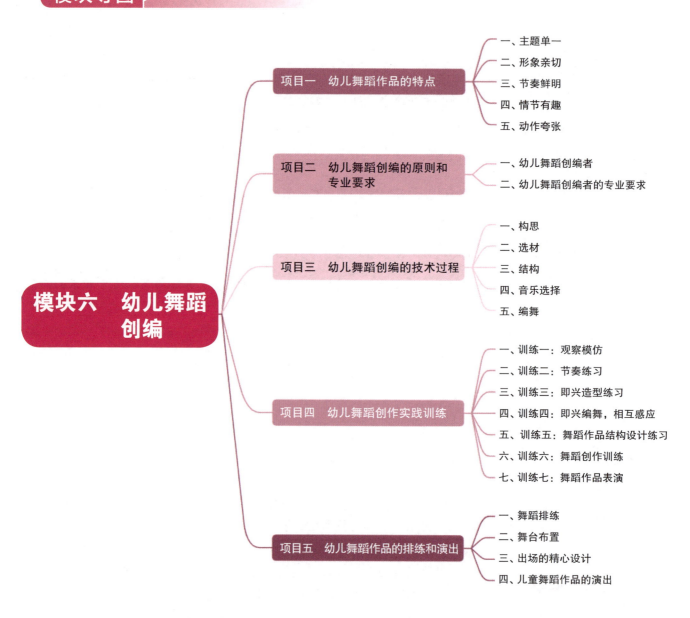

模块六　幼儿舞蹈创编

- 项目一　幼儿舞蹈作品的特点
 - 一、主题单一
 - 二、形象亲切
 - 三、节奏鲜明
 - 四、情节有趣
 - 五、动作夸张
- 项目二　幼儿舞蹈创编的原则和专业要求
 - 一、幼儿舞蹈创编者
 - 二、幼儿舞蹈创编者的专业要求
- 项目三　幼儿舞蹈创编的技术过程
 - 一、构思
 - 二、选材
 - 三、结构
 - 四、音乐选择
 - 五、编舞
- 项目四　幼儿舞蹈创作实践训练
 - 一、训练一：观察模仿
 - 二、训练二：节奏练习
 - 三、训练三：即兴造型练习
 - 四、训练四：即兴编舞，相互感应
 - 五、训练五：舞蹈作品结构设计练习
 - 六、训练六：舞蹈创作训练
 - 七、训练七：舞蹈作品表演
- 项目五　幼儿舞蹈作品的排练和演出
 - 一、舞蹈排练
 - 二、舞台布置
 - 三、出场的精心设计
 - 四、儿童舞蹈作品的演出

项目一　幼儿舞蹈作品的特点

情趣生动、丰富多彩的幼儿歌舞，能直接反映幼儿的生活和思想感情，富有教育价值和审美价值。创作幼儿所喜欢的歌舞作品，首先要掌握幼儿歌舞艺术创编的特点。幼儿歌舞作品必须具备以下五个特点。

一、主题单一

幼儿的思维活动比较简单直接，因此舞蹈的主题立意要单纯、明确，不能拐弯抹角，最好能让幼儿一看就懂。幼儿观察事物，主要取决于他们的兴趣，能激起他们兴趣的事物，则容易引起他们的注意。因此幼儿歌舞的主题要浅显易懂，生动有趣，这样才能吸引幼儿的注意力。

二、形象亲切

幼儿舞蹈作品应有亲切的艺术形象，塑造孩子们喜欢的形象，才能使其与幼儿的感情更接近。在孩子看来，经过艺术夸张和再创造的舞蹈形象，比现实生活中的真实形象更亲切。幼儿舞蹈作品通过拟人化形象的塑造，极大地激发出幼儿参与舞蹈表演的积极性，进一步丰富了幼儿的想象力。

三、节奏鲜明

幼儿舞蹈的节奏应该鲜明、清晰，使整个舞蹈洋溢出一种欢乐的气氛，传达出孩子们内心喜悦和自豪的感情。他们自身生理方面的节奏性也较快，因此，节奏活泼、层次分明的幼儿舞蹈与幼儿的身心特点相符合。

四、情节有趣

幼儿舞蹈作品，必须有幼儿的情趣，从幼儿的生活实际出发，才能使幼儿易于理解。幼儿的思想天真烂漫，好奇心强，在他们头脑里有许多美妙的想象。因此，幼儿舞蹈的情节一定要有趣，以激发幼儿的兴趣。

五、动作夸张

艺术讲究夸张，而夸张的手法在幼儿舞蹈的创编中尤为重要。善与恶、美与丑的对比要鲜明，喜怒哀乐的表达要强烈，以便于孩子们去认识、去领会。

项目二　幼儿舞蹈创编的原则和专业要求

幼儿舞蹈的创作应当源于幼儿生活又要高于幼儿生活。在舞蹈创编之前首先要熟悉掌握幼儿的生活，要知道他们在想些什么、喜欢什么、讨厌什么，要充分了解幼儿的心理、生理特点以及幼儿质朴的情感世界。

幼儿舞蹈从创作规律和创作技法上与成人舞蹈创作有相通之处，但它又不同于成人舞蹈的创作，其主要原因在于幼儿舞蹈的创作主体是成人。因此，受生理、心理、文化程度以及家庭社会的影响和制约，使成人与幼儿的心理状态有着一定的差距。如何缩短这一差距，这就需要幼儿舞蹈创作者熟悉、了解幼儿生理、心理特点，以及幼儿情趣、爱好和生活习惯等，须从"童心"出发，融入童真状态，并以舞蹈的艺术眼光去观察生活、体验生活，只有这样才能创作出具有幼儿特点、受幼儿欢迎的

好作品，达到教育幼儿并陶冶其情操的目的。

一、幼儿舞蹈创编者

幼儿舞蹈是指从幼儿的生活、学习、娱乐和一切带有幼儿情趣的事物中，选取和提炼素材，经过艺术加工，以人体动作为主要表现手段，并与诗、歌、音乐结合在一起，表达幼儿思想情趣的一种艺术形式。

幼儿舞蹈创编者就是幼儿舞蹈创作者，也是幼儿舞蹈作品的导演，还是整个舞蹈创作、演出的组织者和领导者。

二、幼儿舞蹈创编者的专业要求

（一）幼儿舞蹈创编者必须深入了解幼儿生活

认识幼儿是表现幼儿情趣的基础，了解幼儿是创编幼儿舞蹈的重要前提。幼儿的生活丰富多彩，每个年龄段都有许许多多可以表现和挖掘的题材。要到幼儿中间去，知道他们想什么，了解他们的喜、怒、哀、乐。他们具有看问题直截了当、单纯稚气的特点，因而在创编幼儿舞蹈时表现内容要简单，立意要单纯、直接。

要充分体现幼儿的特点，表现方式应尽量让幼儿一看就懂，而不是简单地模仿，让他们有意识地去跳舞。稍夸张的表现、发自内心的灿烂笑容、自然真实有感染力、赏心悦目，这些都是最受大家喜爱的。

（二）幼儿舞蹈创编者应注意幼儿的年龄特点

我们可以将幼儿园阶段的小朋友分为三个年龄段：3～4岁，4～5岁，5～6岁。

1. 3～4岁

3～4岁的幼儿已经认识到自己的身体，可以自由地运用身体的各个部位做各种单一的动作，如摆臂、抬腿、踢腿、勾脚、绷脚等，他们能对生活中简单的动作进行模仿，创编者在创编时应注意舞蹈动作的单一，简单好记，动作反复进行。

2. 4～5岁

4～5岁的儿童已经可以做一些双脚起跳的动作，但要注意保持身体的平稳，创编者可以在儿童律动中添加一些简单的舞姿变换，将几种单一舞步糅合为较为复杂的舞步，如《骑小马》《摘葡萄》等，还可以让他们进行一些简单的歌表演或儿童集体舞。

3. 5～6岁

5～6岁的儿童不但可以进行较为复杂的歌舞表演和音乐游戏的练习，还可以进行表演性舞蹈的练习，在表演中应提高他们的记忆、反应能力和身体协调能力、对音乐的感悟能力及艺术表现能力。

（三）幼儿舞蹈要有创新性

在幼儿舞蹈的创编过程中，创新是创编幼儿舞蹈的重要条件。创新主要表现在幼儿舞蹈题材的新颖、风格的独特、动作设计的巧妙等方面。创作别人没有创编过的题材，设计别人没有做过的动作，或改变原有动作使其成为一个新的动作，能够标新立异，让人耳目一新、过目不忘。创新是幼儿舞蹈的生命，没有创新就没有进步。

（四）幼儿舞蹈创编者善用优美动听的音乐烘托

创编幼儿舞蹈离不开音乐，幼儿舞蹈和音乐是相辅相成的。一个好的幼儿舞蹈如果没有优美动

听、颇具特色的音乐来烘托,必定大为减色。同时,音乐如果不顾舞蹈内容和形式的要求随意设计,也不能成为幼儿舞蹈音乐。所以说,幼儿舞蹈和音乐是一个有机的整体。幼儿舞蹈音乐相对其他音乐而言,具有旋律单纯,起伏平整有致,曲调简单、明快、通俗、优美、易唱易记和音域不宽等明显特点。通常情况下,它们只有一个音乐主题,乐句短小,节奏重复多,很少使用移调和转调等复杂的手法。

创编幼儿舞蹈时有两种形式:一是受音乐的启发诱导,打开灵感,形成思路;一是先编舞蹈后配音乐。不管选用哪种形式,音乐对编舞起着举足轻重的作用是显而易见的。好的音乐不仅能激发灵感,为编舞推波助澜,而且还能起到事半功倍的作用。一个好的编导,起码应该是个音乐爱好者,能够对不同风格的舞蹈,配以适当的音乐,使音乐与舞蹈有机结合,强弱、快慢、起伏、曲折融为一体,天衣无缝。只有这样才有可能创编一个比较完美的幼儿舞蹈作品。

总之,在幼儿舞蹈创编中,要用幼儿的眼光观察和捕捉适合幼儿的各类形态,通过幼儿喜爱的有趣动作、有趣情节,把幼儿舞蹈动作变成幼儿自己的"语言",用优美的舞姿激发幼儿满心的喜悦,从而使幼儿童心、童趣、童乐得以自然表现。

(五)幼儿舞蹈创编者必须掌握丰富的舞蹈动作

1. 学习和继承我国极为丰富的民族舞蹈文化遗产

我国漫长的文明发展史,造就了各民族极为丰富的民间舞蹈文化遗产。只要我们深入踏实地向我国民族民间传统舞蹈学习,掌握丰富的舞蹈动作并不是很困难的事情。

2. 学习、借鉴世界各民族的舞蹈文化

芭蕾舞和现代舞发展到今天,已经不专属于某一个国家,而成了国际性的舞蹈艺术。它们丰富、多样的舞蹈语汇对于我们的舞蹈创作是有莫大帮助的。而各国的民族民间舞蹈,也提供了非常广阔的学习空间。因此,我们应当把握可学习的机会和条件,不断地丰富和充实自己。不过,学习和借鉴外国的舞蹈文化,一定要经过吸收和融化的过程,而不要生搬硬套。在编舞中切忌将中外舞蹈动作生硬地组合在一起。若运用外来的一些舞蹈动作,也必须做些变化,使其融合在我国民族民间舞蹈动作的风格和韵律之中。

3. 以生活为源,在继承和借鉴的基础上进行新的创造

继承和借鉴虽然是丰富我们舞蹈动作不可缺少的途径和方法,但从舞蹈艺术的发展来说,它们还只是"流",而不是"源"。所以,更重要的是从生活的源泉中进行新的创造。也就是说,在舞蹈创作中,主要是根据所反映的生活和所表现的人物的情感、思想需要去创作新的舞蹈动作。不过,这新的创造,并不是脱离过去传统的白手起家和凭空创造,而是在继承和借鉴的基础上所进行的革新、发展和创造。因此,进行新的舞蹈动作的创造是舞蹈创作的基本功,也是丰富舞蹈表现手段的最有效的方法。

(六)幼儿舞蹈创编者必须是有童心的人

舞蹈在少年儿童生活中占有相当重要的地位。幼儿的好奇心、求知欲、模仿性以及好玩、好动等特性,往往体现在他们的娱乐活动包括舞蹈活动之中。如何为幼儿创作出优秀的舞蹈作品是幼儿舞蹈工作者长期共同关心的问题。众所周知,在舞蹈创作中,既吃力又不易"讨好"的就是编创幼儿舞蹈,而创作幼儿舞蹈需要研究的问题很多。幼儿舞蹈创作应聚焦在幼儿的情感上,用幼儿的眼睛观察事物,用童心去感受外部世界,也就是说,童心是创作幼儿舞蹈的重点。童心构筑在幼儿对事物的想象、懵懂之中,有别于成人。假若我们在纸上画一个圆圈,请幼儿来辨别是什么,那么十个幼儿也许有十种回答。他可能说是铁环、太阳、麦饼、车轮……甚至有更为精彩的说法,但极少有孩子会说这是一个圆圈。因为"圆圈"是一个抽象的"符号",而不是一个具体的形象。成人因生活经验的积累,很容易将事物概念化,高度概括并上升到理论的高度。幼儿舞蹈创编者切不可"以成人之腹度儿童之心"。

项目三　幼儿舞蹈创编的技术过程

一、构思

舞蹈作品的创作，首先是进行作品构思，即舞蹈创编者在进入创作之前对一个舞蹈的设想，这是创作的第一阶段。构思有时很具体，有时仅仅是一种感觉，它受舞蹈主题的支配，常常来自一瞬间的灵感。如：看到美丽的风景、事物，听到美妙的音乐，日常生活的细小片段都会激发创作激情。

幼儿舞蹈创编者首先要对生活反复观察和体验，要经常观察幼儿的生活，敏锐地在幼儿生活中找到表演的素材，如跳皮筋、踢毽子、过家家等幼儿的生活情景都可以成为幼儿舞蹈创编的素材。幼儿园里丰富多彩的生活，大自然里的万千气象，都蕴含着无数舞蹈创作的信息，只要带着童心、童趣去听、去看、去感受、去领悟周围的一切，就能进入无数舞蹈创作的天地里。在具体进行构思时可以以歌词为基础确定主题，也可以展开丰富的想象，找出符合作品意境的最佳形式。

二、选材

选材是幼儿舞蹈创作的第一个环节，是指选择表现作品思想立意的素材。

（一）从直接生活中选材

幼儿生活，就是我们所说的直接生活，由直接生活提取创作元素，通常源于对现实生活的深刻理解和认识，是幼儿舞蹈创作的源泉。主要包括社会生活和自然界的生活。这些都是幼儿舞蹈创编者选材的丰富资源。

反映社会生活的幼儿舞蹈，例如，反映时代精神面貌的舞蹈《勇往直前》《神舟的故乡》等；反映民族特色的舞蹈《彝山的小虎娃》《瑶鼓咚咚》等；反映儿童情趣的舞蹈《我可喜欢你》《宝宝会走了》等，这些都来自幼儿生活，是幼儿生活的真实写照。

取材于自然界的生物形态、运用拟人化的表现手法创作的舞蹈有《雪孩子》《小荷淡淡香》《老鼠搬家》等，这些作品则依赖自然界的某种现象和物体作为一种媒介，抒发了幼儿热爱大自然、亲近大自然的美好感情。

（二）从间接生活中选材

间接生活为幼儿舞蹈的选材提供了更加广阔的空间，创编者可以从文学作品、音乐作品、美术作品以及戏曲等各种类型的姊妹艺术中汲取素材，进行艺术的进一步创作加工，使之形成具有儿童特点的舞蹈艺术作品。

（三）确定体裁

幼儿舞蹈创编者在处理题材使之转化为舞蹈形象的过程中，必须确定舞蹈作品的体裁。体裁指作品的样式，也称类别。从舞蹈的社会作用上看，可分为生活舞蹈和艺术舞蹈；从舞蹈的性质上看，可分为情节舞、抒情舞（情绪舞）；从舞蹈的形式上看，可分为独舞、双人舞、三人舞、群舞；从舞蹈表现形式上看，可分为舞蹈节目（单项舞蹈）、歌舞、组舞、舞蹈诗、音乐剧、舞剧；从舞蹈的风

格上看，可分为民族民间舞、古典舞、现代舞、流行舞等。

总之，无论创编者选择了什么样的题材都要给这种题材以舞蹈化的格式，选择或创造一种体裁，以表达和体现所选题材的特定内容。

三、结构

结构是幼儿舞蹈创作的第二个重要环节。幼儿舞蹈的结构程式与其他舞蹈作品一样，都有开始、发展、高潮、结尾四个部分。需要注意的是，在设计结构时必须符合幼儿体能的驾驭能力、心理的承受能力和欣赏的审美能力，使幼儿舞蹈真正成为儿童化的舞蹈艺术。

开始部分：主要揭示作品的舞蹈形象、主要环境，介绍作品风格特点、表现方法，使欣赏者从中感受到舞蹈的内容。一般来说，有以下三种处理方法：① 组织演员以静止的姿态或造型，灯光以暗光或明光的方法开始，这叫作"以静开篇"；② 组织演员在舞蹈的动感中起幕，这叫作"以动开篇"；③ 大幕开启时，演员由一个或多个方向出场，这叫作"以行开篇"。

发展部分：这是展开舞蹈的最佳阶段，也是舞蹈的事件、情绪、形象、风格与人物关系得以深化的关键部分，在作品中应占有比较多的篇幅。其中可以用群舞与组舞交替出场，有流动调度的均衡布局，有画面构图的精心设计，有音乐节奏的多种变化。它是引发高潮的先导。

高潮部分：高潮是揭示作品思想立意、完成形象创造的点睛之处，可以说是作品的灵魂部分。它是结构程式中的核心，也是情绪发展，情节激化，感情波澜最集中、最紧张、最出彩、最激动人心的部分，但篇幅宜短不宜长。

结尾部分：结尾是整个舞蹈的终结。对结尾的处理，需根据作品的特定情景而定，和开始一样可以用以下三种方法：① 在静态中结束；② 在动态中结束；③ 在调度中结束。

四、音乐选择

幼儿舞蹈是一门独立的舞蹈种类，因此所选择的音乐必须与之相适应，依照它自身的规律使之具有幼儿的特色。

（一）创作音乐

创作幼儿舞蹈舞曲，首先要依据舞蹈作品的内容和情感，把舞蹈结构的程式与长度变换为音乐的结构与长度。一方面，乐句要简洁，调式要清晰，具有儿童的特点，使之动听、优美、易记。另一方面要有动作性，以规范化的节奏为舞蹈提供生动的舞曲。

（二）选用儿歌

在儿童歌曲领域中，传唱着一大批幼儿喜爱的歌曲，选用儿童歌曲作为幼儿舞蹈的舞曲，首先要符合舞蹈内容的要求，但对儿歌的选用不能只停留在原样照抄的状态，必须依照舞蹈的要求进行改编和发展，注入新的艺术想象，获取新的艺术活力。

五、编舞

舞蹈动作作为舞蹈语汇的基本要素，由动态、动速、动律和动力组成。在编排舞蹈作品的动作时首先要确立舞蹈的主题动作。在内容上，要紧扣作品思想立意。在表现上，它要成为贯穿和隐现于作

品全过程的典型动作。在编舞过程中常常会出现两种极端的现象，先是找不到动作，而后又是动作的堆砌。因此，舞蹈语汇的选择和提炼极为重要，它是正确反映幼儿心理、感情、情绪和特征，表现创编者意图、风格，使作品具有较强生命力的重要环节。幼儿舞蹈的语汇必须是有代表性的，带有童趣、童稚、童真和儿童能接受、能表现的、经过变形夸张的儿童语汇，绝不能把大人的一套搬给孩子，不仅孩子难以掌握，而且使幼儿舞蹈丧失了天真和童趣。幼儿舞蹈的语汇应注意快节奏，少控制；宜夸张性，少细节；多表情，少技巧的个性特点。

项目四　幼儿舞蹈创作实践训练

一、训练一：观察模仿

结合幼儿舞蹈选材的教学，引导学生观察生活，用舞蹈创编者的眼光去寻找舞蹈动作的元素，模仿生活中的一组动作、一个侧面或一个片段，借以表达一定的意义。

目标：通过学生的实践活动，帮助他们更好地理解生活对舞蹈选材的意义以及从丰富多彩的社会生活中寻求创作素材的方法。

二、训练二：节奏练习

一是用脚体现节奏练习。随教师的鼓点，用脚踩鼓点体现节奏。

二是用上身的某一部位体现节奏的练习。随教师的鼓点，用上身的某一部位体现节奏。

三是由教师指定身体某一部位或用脚体现节奏的练习。随教师的鼓点，按教师指定的身体某一部位或用脚体现节奏。

四是同时用身体各部分体现节奏。教师击鼓，学生按要求体现节奏。

目标：通过上述练习，可以使学生认识到节奏在舞蹈艺术中的重要地位。要求学生的动作与教师所给的节奏完全吻合，体现节奏的强弱快慢、抑扬顿挫。

三、训练三：即兴造型练习

单人造型练习。教师击鼓，一个学生连续做不同姿态造型。

双人造型练习。教师击鼓，一个学生做即兴姿态造型，另一学生即兴加入，形成双人造型。

三人造型练习。教师击鼓，一个学生即兴造型，之后另外两个学生同时或先后加入，以接触第一个学生的身体某个部位而形成三人造型。

集体造型练习。教师放一段音乐，学生一个个根据前一人提供的姿态进行造型，最后形成一个总的造型。练习中应注意造型的高低层次、动势与姿态。

目标：培养学生的即兴造型能力，为今后幼儿舞蹈编舞时灵活运用各种造型打下基础。

四、训练四：即兴编舞，相互感应

（一）单人自由练习

根据音乐，单人即兴表演。

第一阶段：舞者靠近把杆，自由选择一个与他人不同的造型，随着音乐，用身体的各个部位（头、手、肩、胸、腹、肘、腿、脚等）寻找向上的感觉。要求在做动作中始终不脱离向上运动的动势，动作缓慢，有流动感。

第二阶段：除身体向上的动势外，加上向左、向右的动势。要求在做动作中，舞者始终清楚自己动作的动势，动作同样缓慢，有流动感。

（二）双人即兴练习

两人一组，一人体现旋律，一人体现节奏。要求旋律体现者充分体现音乐的乐句、乐段的特点，节奏体现者明确体现节奏的强弱快慢。

（三）双人接触即兴练习：相互感应练习

相互感应——通过舞者相互间的感应，在流动的动作中出现各种人物身体造型，从而完成一段较完整的舞蹈。它强调舞蹈动作与音乐的"机缘"，强调每一次的唯一性、不重复性。

两人一组，随音乐变化，探求双人身体接触的动作。

第一阶段：两名舞者靠近把杆各自选择造型，在动作中互换位置。要求在互换过程中身体不接触，但两人要根据对方的运动动势，顺势而动。

第二阶段：在第一阶段的基础上，两人在运动过程中相互接触、相互感应，两人一起做动作，但不能做相同的动作，并根据对方动势进行运动。动作缓慢，有流动感，保持向上、向左或向右的动势。

第三阶段：在第二阶段的基础上加入地面接触。要求地面动作是根据动作动势的需要而产生。在地面运动时应该充分调动身体的各个部位，两人的配合应尽量协调、默契，其中两人间的相互感应是关键。

第四阶段：在第三阶段的基础上，离开把杆，两人进行相互感应。两人先各自造型，然后根据对方的动势运动。运动中从站立到地面要合理、自然、流畅，两人在接触中要相互配合，敏捷地判断对方运动的动势，并随之运动，动作缓慢、流畅。

第五阶段：在第四阶段的基础上，运用相互感应的方法，随着音乐，按自己对音乐的理解进行即兴舞创作。

（四）即兴舞集体练习

学生分组根据教师提供的音乐进行即兴舞练习。

同组舞者根据自己对音乐的理解进行即兴创作。在此过程中，当两人或三人碰在一起时，即进行相互感应，此时应注意对方提供的动势及动作的速度、造型等因素，共同完成即兴舞创作。教学中教师可指定舞蹈环境，提供道具，给学生一定的提示。比如，一人躺在地上，放一条白纱巾。

要求每个舞者既要把握舞蹈创作的核心，又要注意周围环境的构成及相互的动静配合，对教师给出的提示应迅速、准确地作出有想象力的反应。

目标：通过训练，帮助学生理解、掌握相互感应的基本方式，并能通过这种方式进行舞蹈创作。

五、训练五：舞蹈作品结构设计练习

根据自己的专业特点，选择合适的儿童舞蹈题材进行结构练习，制订舞蹈的音乐长度表。

目标：进一步理解音乐长度表在舞蹈创作中的意义，掌握音乐长度表制订方法。

六、训练六：舞蹈创作训练

舞蹈创作训练可有多种方式，例如：① 用教师提供的一段音乐自由分组，创作一个小型舞蹈。② 利用道具（如帽子、棍子、凳子等），创作一个小型舞蹈。③ 创作一个儿童舞蹈作品。要求反映儿童生活，时间3～5分钟。

七、训练七：舞蹈作品表演

组织学生将自己创作的作品搬上舞台。要求学生根据作品需要完成与演出有关的各项工作，如道具制作、服装设计、舞台灯光设计等，直至搬上舞台进行表演。

项目五　幼儿舞蹈作品的排练和演出

一、舞蹈排练

组织排练是舞蹈创编的最后一个环节，是将舞蹈动作作品完整地呈现给观众的一项重要工作。

（一）准备工作

在第一次排练幼儿舞蹈时，创编者应首先准备好给幼儿讲解剧情的讲稿，可以配上大量精美的图片、文字、声像资料等，不要急于教授舞蹈动作或者排列队形，而是要先引起幼儿对舞蹈排练的兴趣。创编者在向幼儿介绍舞蹈时，应让幼儿理解两个问题：（1）跳什么舞蹈；（2）应该如何跳。

幼儿一般对情节舞蹈比较感兴趣，在情节舞中他们可以充分发挥自己的想象力，满足他们对角色的好奇心。每个舞蹈作品都有其风格特点，幼儿舞蹈创编者应在排练前让幼儿大致了解每个舞蹈的风格特点，体会舞蹈创作的目的，在排练中不断提醒自己把握好作品中的人物形象。

（二）教授动作

在舞蹈的排练过程中，教授动作是耗时最长、耗费精力最多的一项工作，创编者在教授幼儿舞蹈时应按照三个步骤进行，即教授主题动作、教授主题舞段、从头至尾依次教授。

1. 教授主题动作

大多数创编者在教授幼儿舞蹈动作时，都会先教主题动作，这是因为：从心理学角度上来说，幼儿学习任何事物都是对第一印象最为深刻，注意力也最为集中；从学习的角度来讲，把主题动作放在教学首位，有助于幼儿理解舞蹈的风格特点。

2. 教授主题舞段

在完成主题动作的教授后，就进入了主题舞段的教授阶段。主题舞段是由一系列的动作组合而成的，与主题动作相比学习难度更大。因此，主题舞段的教授一般都会分段进行，先把主题舞段分解为若干个小段，再分别教授。在教授时要注意强调动作的规范性和动作之间的衔接。

3. 从头至尾依次教授

当幼儿学会了主题舞段之后，创编者就可以进行整体舞蹈的教授了。一般的幼儿舞蹈作品，除了全体表演者共同表演的群舞外，还常常有领舞部分。群舞的排练要注意统一幼儿的舞蹈动作，使表演

展现出整齐划一的效果，领舞部分要注意动作的细节问题。

（三）熟悉音乐

在教授完舞蹈动作后，创编者应该让幼儿熟悉相应的舞蹈音乐，了解音乐的节奏，体会音乐所要表达的情感，只有这样才能使儿童准确地完成舞蹈动作。

（四）作品合成

作品合成是舞蹈排练的最后一个环节，这一环节的主要目的是完成舞蹈动作和音乐的衔接，使舞蹈作品整体呈现出来。舞蹈作品合成时不能操之过急，可以采取先粗排、再细排的方式进行，粗排时对幼儿的要求不能过高，只要他们能跟上音乐，记住动作的变化流程就可以了。到细排阶段时，创编者就要要求幼儿认真投入地排练每个动作，对每个动作作出严格要求，在细排结束时，要达到动作与音乐节奏、动作与情感变化融为一体。

二、舞台布置

幼儿舞蹈舞台效果包括布景、灯光、道具、服装等，是幼儿舞蹈作品设计的重要组成部分，精美的道具、得体的服装都会为作品的成功奠定良好的基础，同时也展现出创编者的构思和立意。

（一）舞台布景

舞台布景可以渲染出一种特殊的环境，为幼儿舞蹈作品的呈现提供现实背景，交代舞蹈发生的时间、地点，对幼儿舞蹈情节的发展起到烘托作用。例如，渲染气氛的，如表现节日欢乐气氛的气球；交代发生地点的，如池塘边的一块大石头、一个"小青蛙"等。需要注意的是，舞台布景的创意和其表现出的效果必须和幼儿舞蹈所要体现的内容相统一，才能发挥出其在舞蹈表演中的作用。

（二）舞台灯光

舞台灯光是构成演出空间的重要组成部分，是根据情节的发展对人物以及所需的特定场景进行全方位的视觉灯光设计。幼儿舞蹈创编者在设计舞台灯光时应该全面、系统地考虑人物和情节的空间造型。例如，是表现黑夜里的一束光还是夜晚卧室里暖暖的灯光。舞台灯光和舞台布景相互配合，可帮助渲染幼儿舞蹈的气氛。

（三）舞台道具

舞台道具的使用可以营造一个典型的环境，如果没有道具的支撑，无论演员具有多么娴熟的技能，都会使表演显得很单薄，难以充分扩大表现空间，因此道具在舞蹈表演中占据很大的分量。体现在幼儿舞蹈的创作过程中，舞台道具同样具有重要的作用。例如，跳《小花伞》的舞蹈，如果没有花伞这个道具，则会使作品顿失颜色。

（四）舞台服装

舞台服装也是幼儿舞蹈的闪光点，对舞蹈的效果有很大的影响。但在日常生活中我们见到的舞蹈服装大多不符合幼儿的年龄或舞蹈主题。因此，在舞蹈作品形成后，创编者对舞蹈服装的选择与设计也不能掉以轻心。

首先，服装的设计不能影响表演动作，不能让幼儿戴太多的装饰物，幼儿舞蹈服装应突出幼儿天

真、活泼的特点，切忌大、繁。其次，要注意色彩的选择及搭配，鲜艳明亮的颜色在幼儿舞蹈服装上运用得较多，也较能体现幼儿多彩的生活和乐观向上的积极心态。在此基础上还应注意服装的样式及制作工艺，舞台服装与生活服装有着本质的区别：前者是为了进一步衬托舞蹈而设计的，而后者则体现了舒适的原则。最后，在制作工艺上应持一种制作工艺品的心态，使舞台服装的制作更精致、新颖。

三、出场的精心设计

在完成以上步骤后，便可根据设想的情节安排舞蹈出场，如要表现热烈欢快的气氛，可选择斜行移动线的出场方式，抒情舞可以安排平行移动线或以造型逐渐展开的方式出场。总之，出场动作设计要与主题相关，情绪要与主题协调。确定出场后，要根据歌词内容选择基本动作，可以从幼儿实际水平出发，对一些难度大的动作进行简化，使幼儿易于掌握。在安排舞蹈场面构成时要考虑对称性，画面也要有变化，给人以新鲜感。

四、儿童舞蹈作品的演出

（一）化妆

化妆和舞台布景、舞台灯光、舞台道具、舞台服饰一样，都是运用艺术对作品进行包装的手段。化妆效果要适合人物角色和舞台灯光效果，舞蹈演出一般是在专业灯光下进行的，应适当加重化妆效果，使面部呈现出立体感。幼儿舞蹈的化妆过程一般可以分为以下六个步骤：① 洗脸，涂润肤霜。这一步很关键，好的润肤霜会在涂粉底之前为化妆过程打下一个好的基础，这样在进行下一步时，脸上就不会起干皮。② 饰粉底。对儿童来说最好选择天然的幼儿专用粉底。③ 打腮红。腮红不是越红越好，也不是面积越大越好看，打腮红的方法是在幼儿保持微笑的时候，以凸出来的颧骨为中心反复画圆涂抹。④ 画眼妆。眼妆具有塑造立体感、改变眼睛大小、增加眼睛亮度的效果，与服装搭配后也能产生意想不到的舞台效果，画好眼妆后可以扑上一些珠光粉。⑤ 涂唇彩。先涂上一层薄薄的润唇膏，再涂口红，最后还可以涂上一些有亮度的唇彩，这样不仅能增加唇部的亮度，还能增加层次感。⑥ 定妆。如果在完成以上步骤时，妆容已经达到了理想效果，上粉饼可以省去，直接扑散粉，达到提亮的效果和固定妆容就可以了。

（二）彩排

彩排是指在正式演出前的最后总排练，音乐、灯光、道具等全部到位，一切按照正式演出的要求进行。彩排的目的是使幼儿熟悉舞台环境，全面合成布景、灯光、道具、服装，创编者作为观众把握舞台效果，对某些细节进行局部调整，以期达到更好的舞台效果。一般排练指不穿舞蹈服装、不化妆的排练，彩排时不仅要穿舞台服装，还要化妆。

（三）正式演出

正式演出前，幼儿舞蹈创编者应仔细检查儿童的演出用品，如服装、道具、舞台布景等是否缺损，舞蹈音乐能否正常播放，如果有缺损，应当及时补齐或更换，保证演出的顺利进行。另外，在演出前，创编者切忌过于紧张，紧张的情绪会给幼儿带来无形的压力，要注意调动幼儿的表演情绪，让他们对演出充满信心。幼儿舞蹈演出并不是舞蹈活动的最终目的，而是一种促进素质教育全面发展的方式，幼儿舞蹈创编者应该借助这个平台展现素质教育成果，促进舞蹈创作的交流和沟通。

下篇 幼儿舞蹈

学习小结

　　本模块内容包括幼儿舞蹈作品的特点、幼儿舞蹈创编的原则和专业要求、幼儿舞蹈创编的技术过程、幼儿舞蹈作品的排练和演出等知识。

　　幼儿舞蹈的创作应当源于幼儿生活又要高于幼儿生活，要熟悉、掌握幼儿的生活，要知道他们在想些什么、喜欢什么、讨厌什么，充分了解幼儿的心理、生理特点以及幼儿质朴的情感世界。通过合理正确的创编方法和手段，创作出具有幼儿特点、受幼儿欢迎的好作品，达到教育幼儿并陶冶其情操的目的。

学习体会

您对本模块内容的学习有什么体会和感想吗？不妨写下来吧。

时间_____

知识巩固练习

理论知识习题

1. 请说一说幼儿舞蹈作品的特点、幼儿舞蹈创编的原则和专业要求。
2. 幼儿舞蹈作品的排练和演出有哪些步骤？

实践训练题

以运动为主题创编一段适合幼儿园（小、中、大班）的舞蹈片段。

参考书目

［1］贾安林，钟宁.中国民族民间舞初级教程［M］.上海：上海音乐出版社，2004.
［2］韩萍，郭磊.中国少数民族民间舞教程［M］.北京：高等教育出版社，2004.
［3］潘志涛.中国民间舞教材与教法［M］.上海：上海音乐出版社，2001.
［4］陈康荣.舞蹈基础（第二版）［M］.上海：复旦大学出版社，2012.
［5］林鸿，赵蕾，丁国华.舞蹈教学实用教程［M］.北京：航空工业出版社，2017.
［6］陈晓芳等.幼儿舞蹈教学活动设计与指导［M］.北京：北京师范大学出版社，2015.
［7］杜巍巍，冯微.幼儿舞蹈教学与创编指南［M］.长春：吉林大学出版社，2017.
［8］严道康.舞蹈实用教程［M］.南京：南京师范大学出版社，2011.
［9］吴彬.舞蹈（基础版）［M］.北京：高等教育出版社，2006.
［10］陈康荣.幼儿舞蹈训练与幼儿舞蹈创编［M］.杭州：浙江大学出版社，2006.
［11］邹琳玲，许乐乐.舞蹈基础与幼儿舞蹈［M］.北京：高等教育出版社，2015.
［12］赵铁春，田露.中国汉族民间舞教程［M］.北京：高等教育出版社，2004.
［13］方论裕，苏天祥等整理.云南花灯［M］.昆明：云南人民出版社，1987.
［14］李瑞林，战肃容.东北大秧歌［M］.北京：文化艺术出版社，2004.
［15］唐满城，金浩.中国古典舞身韵教学法［M］.上海：上海音乐出版社，2004.
［16］黄明珠.中国舞蹈艺术鉴赏指南［M］.上海：上海音乐出版社，2001.
［17］隆荫培，徐尔充.舞蹈艺术概论［M］.上海：上海音乐出版社，1997.
［18］王克芬.中国舞蹈发展史［M］.上海：上海人民出版社，2005.
［19］王畅.现代舞教学课程［M］.上海：上海音乐出版社，2013.
［20］池福子.朝鲜族舞蹈教程［M］.北京：中央民族大学出版社，2012.

图书在版编目(CIP)数据

舞蹈综合教程/王荔荔主编.—2版.—上海：复旦大学出版社,2024.4
普通高等学校学前教育专业系列教材
ISBN 978-7-309-17334-5

Ⅰ.①舞… Ⅱ.①王… Ⅲ.①学前教育-儿童舞蹈-高等学校-教材 Ⅳ.①G613.5

中国国家版本馆 CIP 数据核字(2024)第 039472 号

舞蹈综合教程（第二版）
王荔荔　主编
责任编辑/高丽那

复旦大学出版社有限公司出版发行
上海市国权路 579 号　邮编：200433
网址：fupnet@fudanpress.com　http://www.fudanpress.com
门市零售：86-21-65102580　团体订购：86-21-65104505
出版部电话：86-21-65642845
上海丽佳制版印刷有限公司

开本 890 毫米×1240 毫米　1/16　印张 13.25　字数 382 千字
2024 年 4 月第 2 版第 1 次印刷

ISBN 978-7-309-17334-5/G·2583
定价：48.00 元

如有印装质量问题，请向复旦大学出版社有限公司出版部调换。
版权所有　侵权必究